About

關於文淵閣工作室

常常聽到很多讀者跟我們說：我就是看你們的書學會用電腦的。是的！這就是寫書的出發點和原動力，想讓每個讀者都能看我們的書跟上軟體的腳步，讓軟體不只是軟體，而是提昇個人效率的工具。

文淵閣工作室創立於 1987 年，第一本電腦叢書「快快樂樂學電腦」於該年底問世。工作室的創會成員鄧文淵、李淑玲在學習電腦的過程中，就像每個剛開始接觸電腦的你一樣碰到了很多問題，因此決定整合自身的編輯、教學經驗及新生代的高手群，陸續推出 「快快樂樂全系列」 電腦叢書，冀望以輕鬆、深入淺出的筆觸、詳細的圖說，解決電腦學習者的徬徨無助，並搭配相關網站服務讀者。

隨著時代的進步與讀者的需求，文淵閣工作室除了原有的 Office、多媒體網頁設計系列，更將著作範圍延伸至各類程式設計、攝影、影像編修與創意書籍，如果您在閱讀本書時有任何的問題或是許多的心得要與所有人一起討論共享，歡迎光臨文淵閣工作室網站，或者使用電子郵件與我們聯絡。

文淵閣工作室網站　http://www.e-happy.com.tw

服務電子信箱　e-happy@e-happy.com.tw

Facebook 粉絲團　http://www.facebook.com/ehappytw

總 監 製：鄧文淵　　　　攝影總監：Winston

監　　督：李淑玲　　　　責任編輯：Justin Bear

行銷企劃：鄧君如・黃信溢　執行編輯：Clair

版面設計：Cynthia・Justin Bear

Disk

光碟說明

本書彙集了拍攝作品中最常看到的主題：風景篇、光影篇、故事篇...等，將實際拍攝過程以圖文解說的方式讓您了解其中的拍攝重點，並學習如何在後製中快速完成編修的技巧。

為提昇學習 「不平凡的攝影視角 - 快拍‧快修的必學秘技」 一書的效果，並能快速運用到實際拍攝及後製編輯，附上用心製作的精美範例檔案與相關工具，請將附書光碟放入光碟機中，再依下列說明了解內容：

資料夾名稱	相關說明
本書範例	包含各章實作範例，提供學習時做為練習與對照之用。
好用工具	提供 「Photoshop CS6 常用快速鍵一覽表」 PDF 檔，讓您在學習的過程中，使用快速鍵讓操作更加快速。
自動修片	針對影像色偏、色彩、特效、類型...等主題，收錄了多組超實用、有效率的影像編修指令，適用各式數位相機、照相手機所拍攝的相片，是數位攝影愛好者的最佳修片幫手！
圖庫素材	提供精選數位相片 1000 張，凡購買本書之使用者可免費使用此圖庫練習。
使用本圖書版權需知	使用本書內容或附書光碟時的注意事項說明。

Read

閱讀方法

本書以快拍、快修為導向的說明方式，讓您先了解攝影美學的觀點，接著整理快拍技巧的重點及圖解說明拍攝技巧，最後將拍攝好的作品以快修方式讓它有更佳的呈現，透過有系統的引導，相信人人都可以輕鬆成為攝影好手。

作品名稱與相關介紹　　　　　　　　　攝影美學觀點　　　　拍攝原始相片

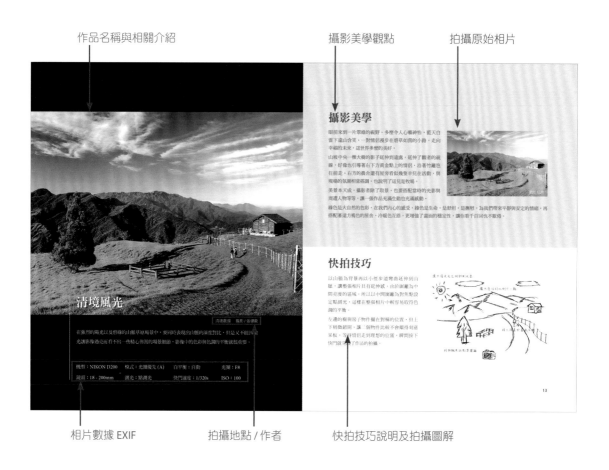

相片數據 EXIF　　　　拍攝地點 / 作者　　　　快拍技巧說明及拍攝圖解

快修技巧說明與示意　　　　　　　　　　快修步驟指示

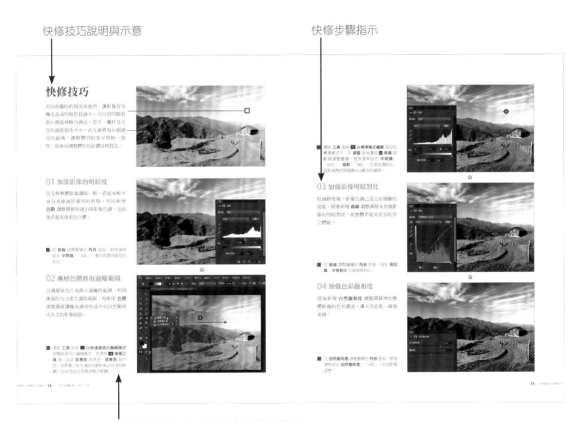

快修技巧

因為拍攝時的陽光很強烈，讓影像容易曝光造成明暗對比過大，可以從明暗看到右側區域略為過亮、房子、欄杆及天空的細節損失不少，首先要修復右側過亮的區域，讓整體明暗度呈現較一致性，最後再調整整體的色彩濃度與對比。

01 加深影像的明暗度

首先將整體影像調暗一點，看起來較不會有光線過於強烈的狀態，利用新增色階調整圖層快速加深影像色調，完成後看起來會更加立體。

■　於 色階 調整圖層的 內容 面板，拖曳滑桿設定 中間調「0.8」，讓灰階偏暗型的反比。

02 漸層色階修復過曝範圍

以調層遮色片來修正過曝的範圍，利用漸層的方式產生遮現範圍，再使用 色階 調整圖層讓陽光過亮的部分更自然顯現出失去的影像細節。

■　選按 工具 面板以 以快速遮色片編輯模式 鈕進入遮色片編輯模式，再選按 漸層工具 鈕，由近 前景色 為黑色、背景色 為白色，在影像上拖曳增加片狀性地產生由黑色到白色的漸層，由紅色漸漸變為要調整的範圍。

■　選按 工具 面板 以標準模式編輯 按回到標準模式，於 調整 面板選設 ■ 色階 新增調整圖層，拖曳滑桿設定 中間調「0.71」，陰影「60」，加深色調對比自然讓過亮的範圍露出較柔和的細節。

03 加強影像明暗對比

經過修復後，影像色調已沒之前過曝的現象，接著新增 曲線 調整圖層來加強影像的明暗對比，使整體看起來更加的有立體感。

■　於 曲線 調整圖層的 內容 面板，設定 預設集 中等對比 加強明暗對比。

04 加強色彩飽和度

最後新增 自然飽和度 調整圖層增加整體影像的色彩濃度，讓天空更藍、綠地更綠。

■　於 自然飽和度 調整圖層的 內容 面板，拖曳滑桿設定 自然飽和「145」，去光影像過影。

完整的步驟說明，搭配清楚的圖片輔助。

Operate

Photoshop 操作環境

如果您還不熟悉軟體操作，可先認識 Photoshop 環境與工作區。開啟 **Adobe Photoshop CS6**，即可看到 **選項** 列、**工具** 面板、**功能表** 列、浮動面板...等配置。

選項 列：會隨著目前 **工具** 面板選按的功能，顯示相關選項。

功能表 列：下拉式選單中包括各種相關功能指令。

浮動面板：重要的細節輔助檢視與編修面板，並可依使用者需求拖曳調整面板大小與顯示位置。

展開、收合鈕

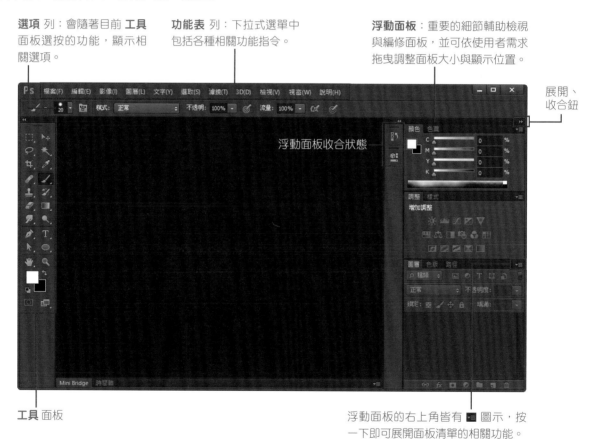

浮動面板收合狀態

工具 面板

浮動面板的右上角皆有 ▤ 圖示，按一下即可展開面板清單的相關功能。

Adjustments

調整圖層的運用

當您開始調整相片時，大部分都可以透過 **調整圖層** 來運用，正常在 **基本功能** 工作區裡預設就會有 **調整** 面板，如果您的浮動面板中無此面板，請選按 **視窗 \ 調整** 來開啟浮動面板。

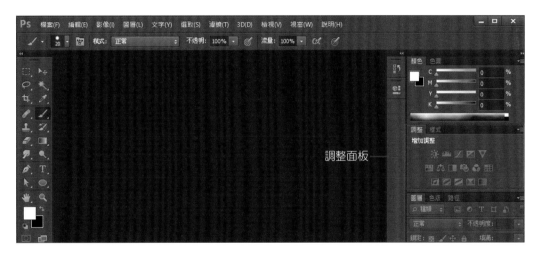

如果您要增加 **曲線** 調整圖層時，可以直接於 **調整** 面板選按 ▣ **建立新曲線調整圖層** 鈕，除了會在 **圖層** 面板中新增 **曲線 1** 調整圖層外，於浮動面板也會彈出 ▣ **內容** 面板，然後只要於面板中直接調整設定即可，這樣一來，不但可以保持原始圖檔的樣貌，還可以針對調整後的結果加以修正。

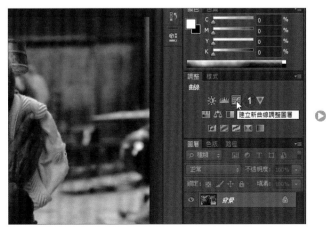

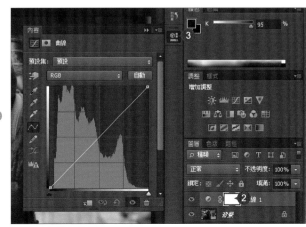

Contents

目錄

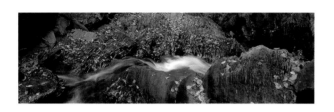

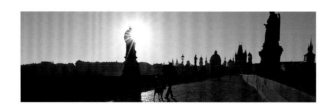

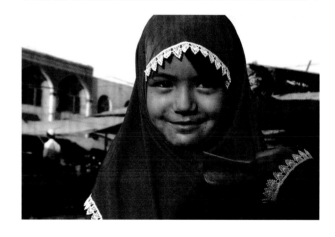

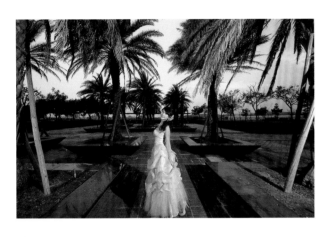

04 人物篇

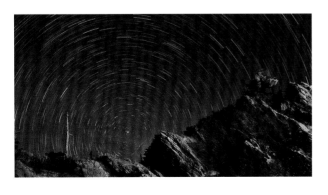

05 夜景篇

06 特效篇

01

風景篇

風景人人會拍,各有巧妙不同。要如何才能拍的比別人好看,一樣的景一樣的位置,在構圖上多用點巧思,拍攝的作品就會大大的不同。

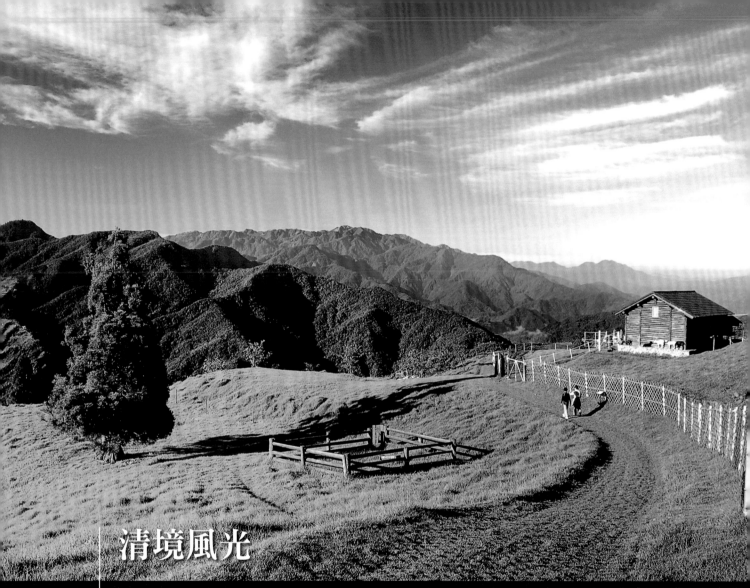

清境風光

清境農場　攝影 / 張健龍

在強烈的陽光以及碧綠的山脈草原場景中，要同時表現出山脈的深度對比，但是又不能因強光讓影像過亮而看不出一些精心佈置的場景細節，影像中的色彩與色調的平衡就很重要。

| 機型：NIKON D200 | 模式：光圈優先 (A) | 白平衡：自動 | 光圈：F8 |
| 鏡頭：18 - 200mm | 測光：點測光 | 快門速度：1/320s | ISO：100 |

攝影美學

眼前來到一片翠綠的視野，多麼令人心曠神怡，藍天白雲下遠山含笑，一對情侶漫步在碧草如茵的小路，走向幸福的未來，這世界多麼的美好。

山坡中央一棵大樹的影子延伸到遠處，延伸了觀者的視線，好像也引導著右下方黃金點上的情侶，沿著竹籬笆往前走。右方的農舍還有屋旁看似幾隻羊兒在活動，與現場的氛圍相當搭調，也說明了這兒是牧場。

美景本天成，攝影者除了取景，也要搭配當時的光影與周遭人物等等，讓一張作品充滿生動也充滿感動。

綠色是大自然的色彩，在我們內心的感受，綠色是生命，是舒坦，是撫慰，為我們帶來平靜與安定的情緒，再搭配著遠方褐色的屋舍，冷暖色互搭，更增強了畫面的穩定性，讓你看千百回也不厭倦。

原始相片

快拍技巧

以山脈為背景再以小徑步道彎曲延伸到山脈，讓整張相片具有延伸感，由於圍籬為中間亮度的區域，所以以中間圍籬為對焦點設定點測光，這樣在整張相片中較容易取得色調的平衡。

左邊的樹與房子物件擺在對稱的位置，但上下稍微錯開，讓二個物件比較不會顯得刻意呆板，等待情侶走到理想的位置，瞬間按下快門就完成了作品的拍攝。

讓太陽光在左側斜側光處

讓天空佔的比例少一點

將人配置於畫面右側

將相機焦距對準圍籬

快修技巧

因為拍攝時的陽光很強烈，讓影像容易曝光造成明暗對比過大，可以很明顯看到右側區域略為過亮，房子、欄杆及天空的細節損失不少，首先要修復右側過亮的區域，讓整體明暗度呈現較一致性，最後再調整體的色彩濃度與對比。

01 加深影像的明暗度

首先將整體影像調暗一點，看起來較不會有光線過於強烈的狀態，利用新增 **色階** 調整圖層快速加深影像色調，完成後看起來會更加立體。

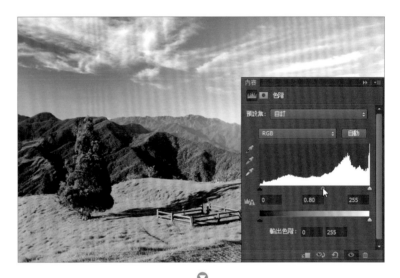

■ 於 **色階** 調整圖層的 **內容** 面板，拖曳滑桿設定 **中間調**：「0.8」，增加色調明暗度的對比。

02 漸層色階修復過曝範圍

以圖層遮色片來修正過曝的範圍，利用漸層的方式產生選取範圍，再使用 **色階** 調整圖層讓曝光過度的部分更自然顯現出失去的影像細節。

■ 選按 **工具** 面板 ▣ 以快速遮色片編輯模式鈕開啟遮色片編輯模式，再選按 ▣ 漸層工具 鈕。設定 **前景色** 為黑色，**背景色** 為白色，在影像上按住滑鼠左鍵拖曳出合適的範圍。(非紅色部分為要調整的範圍)

■ 選按 **工具** 面板 以**標準模式編輯** 鈕回到
標準模式下，於 **調整** 面板選按 **色階** 鈕
新增調整圖層，拖曳滑桿設定 **中間調**：
「0.71」、**陰影**：「80」，加深色調對比，
直到過亮的區域還原出較多的細節。

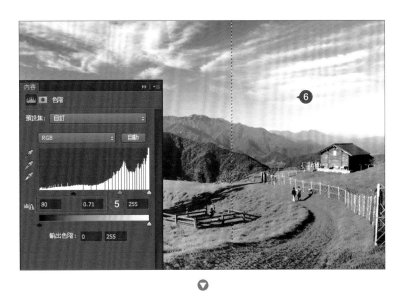

03 加強影像明暗對比

經過修復後，影像色調已沒之前過曝的
現象，接著新增 **曲線** 調整圖層來加強影
像的明暗對比，使整體看起來更加的有
立體感。

■ 於 **曲線** 調整圖層的 **內容** 面板，設定 **預設**
集：**中等對比** 加強明暗對比。

04 加強色彩飽和度

最後新增 **自然飽和度** 調整圖層增加整
體影像的色彩濃度，讓天空更藍、綠地
更綠。

■ 於 **自然飽和度** 調整圖層的 **內容** 面板，拖曳
滑桿設定 **自然飽和度**：「+45」，完成影像
調整。

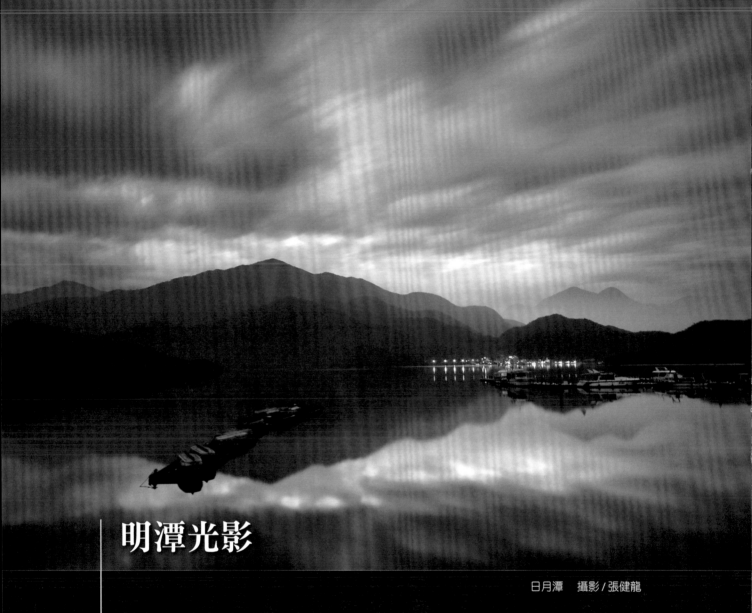

明潭光影

日月潭　攝影 / 張健龍

在清晨的日月潭湖畔，靜靜的湖面猶如一面鏡子，倒映出了雲與山景一色，如同仙境般的景色，雲的微流動感與湖濱邊的燈光也豐富了整個影像。

機型：NIKON D200　　模式：手動模式 (M)　　白平衡：自動　　　　光圈：F8　　　腳架：有

鏡頭：10 - 20mm　　測光：矩陣測光　　快門速度：30s　　　ISO：200

攝影美學

白天不懂夜的黑，白天也不懂黎明前的黑暗。

日常生活中，我們與外界接觸看到的世界通常都只是白天 12 個小時的光景，而其實日落之後直至黎明之前最動人的美麗光影卻都被我們忽視了，實在可惜。

原始相片

黎明前的日月潭有一番冷景靜謐的氛圍，遠山層層疊疊的藍，應驗了藝術美術學上的「遠山長」，遠方的山頭看起來果然是狹長的。天上雲兒慢慢在推動著，像是電影裏頭壯觀的景致，雲與山一起倒映在潭水中，又生成另一番動人的畫面，遠方湖濱的燈火在黎明前盡責地綻放著光明。讓這潭面在帶有寒意的漆黑中，含著絲絲的暖意，此情此景真是美極，這也是攝影者在辛勤的半夜中奔波，在寒冷中辛苦等待所得到的甜美，也是獨享的果實呢。

快拍技巧

若現場非常的暗，但又想表現出黑暗中的層次感，可以使用長時間曝光，曝光的時間由經驗去判斷；如果是較可能會移動的主題，時間就不能太長，這張相片因為當時沒有風或其他人會移動畫面中的物件，所以手動模式設定曝光時間為 30 秒。首先找個較明亮的點當成對焦的主體，如果擔心焦點以外的景物過於模糊，可以把光圈縮小減少景深，當然也不要忘了長時間曝光一定要使用腳架穩定，使用快門線也可以減少手按快門鈕時的振動。

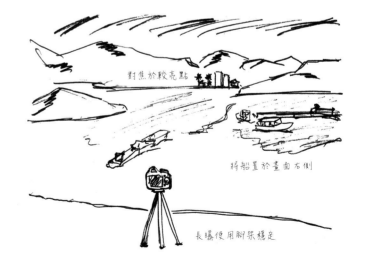

對焦於較亮點

將船置於畫面右側

長曝使用腳架穩定

快修技巧

由於天色較暗，所以在白平衡色彩上相機自動判斷會有誤，可以利用 **相片濾鏡** 將顏色調整稍微偏藍色，顯現出當時現場環境冷冽的感覺，再利用漸層 **色階** 調整圖層讓湖面的反射更清楚。

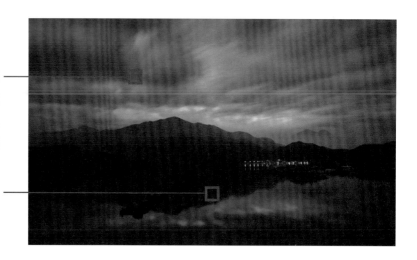

01 相片濾鏡修正影像色彩

要幫影像加上不同的色溫，可以新增 **相片濾鏡** 調整圖層，調整影響的濃度讓影像略微偏藍色，可以呈現清晨時分太陽尚未東升時的冷冽感。

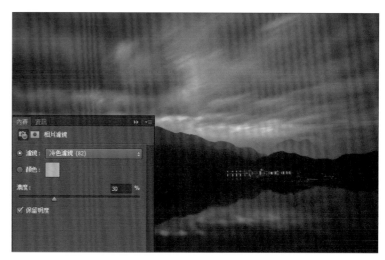

■ 於 **相片濾鏡** 調整圖層的 **內容** 面板，核選 **濾鏡：冷色濾鏡(82)**，拖曳滑桿設定 **濃度**：「30%」增加冷 (藍) 色濾鏡影響效果。

02 提高影像整體亮度

新增 **色階** 調整圖層先提高整個影像明暗部，直到細節較為顯現，但要注意雲的部分，亮度拉的太高會造成較亮的雲過度曝光損失細節。

■ 於 **色階** 調整圖層的 **內容** 面板，分別拖曳滑桿設定 **亮部**：「219」加強亮度，**中間調**：「1.28」、**陰影**：「12」加深暗部的範圍。

03 漸層加強湖面倒影亮度

繼續新增 **色階** 調整圖層加亮影像下半部
湖面倒影的部分，運用漸層遮色片可以
讓修復的區域更自然。

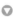

■ 選按 **工具** 面板 ▣ 以**快速遮色片編輯模式** 鈕開啟遮色片編輯模式，再選
按 ▣ **漸層工具** 鈕。設定 **前景色** 為黑色，**背景色** 為白色，在影像上按住
滑鼠左鍵拖曳出合適的範圍。(非紅色部分為要調整的範圍)

■ 選按 **工具** 面板 ▣ **以標準模式編輯** 鈕回到標準模式下，再於 **調整** 面板
選按 ▦ **色階** 鈕新增調整圖層，拖曳滑桿設定 **亮部：**「160」、**中間調：**
「1.20」，即可加亮湖面色調並得到更清晰的倒影。

04 加強影像明暗度對比

完成以上步驟後，影像已經有不錯的色
調及明度，最後新增 **曲線** 調整圖層幫影
像加強明暗對比，讓整體看起來更有立
體感。

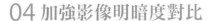

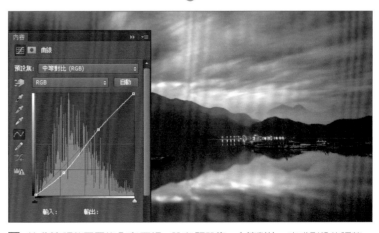

■ 於 **曲線** 調整圖層的 **內容** 面板，設定 **預設集：中等對比**，完成影像的調整。

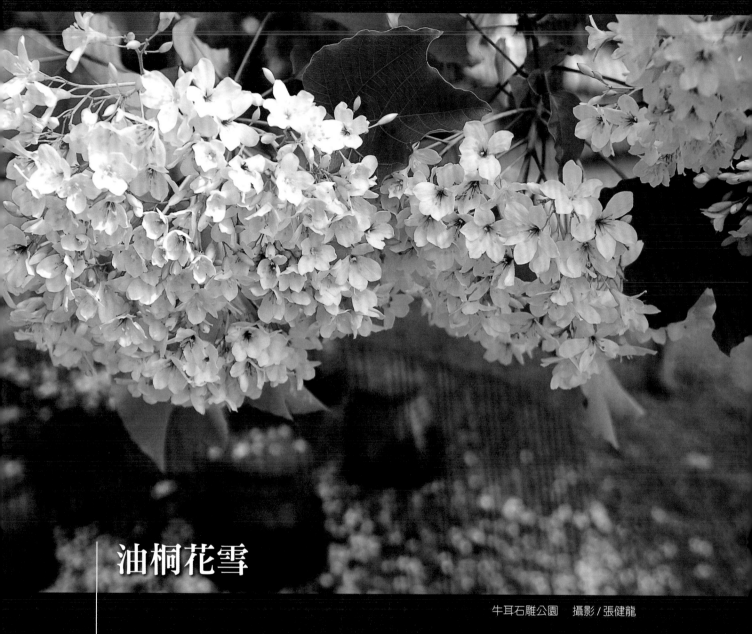

油桐花雪

牛耳石雕公園　　攝影 / 張健龍

每到油桐花季總能吸引許多人潮來拍攝，風一揚起也將桐花瓣吹的漫天飛舞，猶如下雪一般，使得空氣中瀰漫著一股浪漫的氛圍。

機型：NIKON D200	模式：手動模式 (M)	白平衡：自動	光圈：F2.8
鏡頭：24 - 70mm	測光：點測光	快門速度：1/400s	ISO：100

攝影美學

好美的五月雪滿山遍野,要拍攝很容易,在盛開時期的油桐花前,隨意舉起相機就可以拍得滿載而歸,但好拍不一定拍得好,要拍出意境,也得在現場環境中好好思索一番。

原始相片

在攝影美學理念中,一張作品的構圖必須留有空隙,才能讓畫面有喘息的空間,也讓主題有了立體感,就像這張作品保留了下方三分之一的空間。而這空間又在攝影者的巧妙佈局下,顯示出油桐樹下的綠地中放有幾個老甕的圓形座椅,也落滿油桐花的散景,這樣子畫面就不單調而且充實了。

此外,大家也不要忘了「好花也要綠葉襯」,除了油桐花之外也要選綠葉來陪襯,深綠的葉子搭配著白裡透紅的花蕊,還有樹蔭下灰中偏紫的光影,一切的色調令人感受到如此清爽與調和。

快拍技巧

想要讓油桐花拍的有故事性,可以利用大光圈鏡頭的特性讓背景霧化來襯托出主題,先找出想要的背景,再將焦點對準花朵,因為油桐花是白色的,所以比較容易過度曝光而失去細節。可搭配些綠葉,再利用手動模式調整出不會過度曝光、背景物件也不會太暗的光圈快門值,讓雪白的油桐花也能訴說出不同的故事。

讓太陽光斜照在花上
從高處往下拍

將相機焦距對準花

有故事性的背景

快修技巧

在拍攝白色花朵時，常容易出現過度曝光以及色偏的問題，必須以 **色階** 及 **色彩平衡** 調整圖層將色彩校正。

再以 **曲線** 及 **自然飽合度** 調整圖層加強影像的立體感。

01 自動色彩快速還原色彩

在 **影像** 功能項目中，**自動色調**、**自動對比**、**自動色彩** 都是非常方便的快速修復指令，有時單靠這些指令就能簡化修圖的過程。

■ 選按 **影像 \ 自動色彩**，軟體即會自動計算出最佳的色彩。

02 色彩平衡修正色彩

經過 **自動色彩** 修復後雖接近要的結果，不過對於色彩上還是有稍微色偏及不飽和感，所以新增 **色彩平衡** 調整圖層來增加藍色調，讓色溫有點像是早上拍攝完成的桐花。

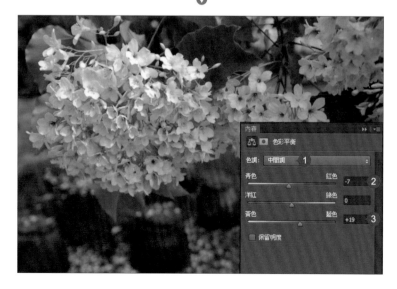

■ 於 **色彩平衡** 調整圖層的 **內容** 面板，先設定 **色調：中間調**，拖曳滑桿設定 **紅色：**「-7」 先減少影像的一些紅色調，再拖曳滑桿設定 **藍色：**「+19」增加藍色調，最後取消核選 **保留明度** 選項。

03 加強影像明暗對比

基礎色彩修復的差不多後，接著就是色
調明暗度的調整，首先新增 **色階** 調整圖
層提高影像整體的亮度，再利用 **曲線** 調
整圖層來增加對比。

■ 於 **色階** 調整圖層的 **內容** 面板，拖曳滑桿設
　定 **中間調：**「1.35」提高亮度。

■ 於 **調整** 面板選按 曲線 鈕新增調整圖層，
　在 **內容** 面板中設定 **預設集：增加對比**，即
　可以讓影像中油桐花層次感更加立體。

04 增加色彩飽和度

最後新增 **自然飽和度** 調整圖層增加因為
調整而失去的一些色調，也可以增加影
像色彩的飽和度，這樣就完成了影像的
調整。

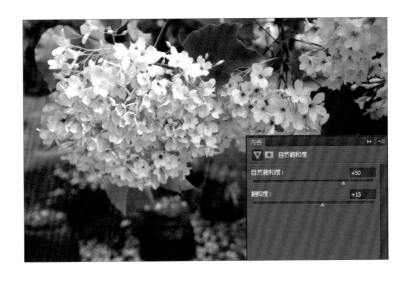

■ 於 **自然飽和度** 調整圖層的 **內容** 面板，拖曳
　滑桿設定 **自然飽和度：**「+50」、**飽和度：**
　「+15」增加影像整體色彩的飽和度，讓油
　桐花更鮮活。

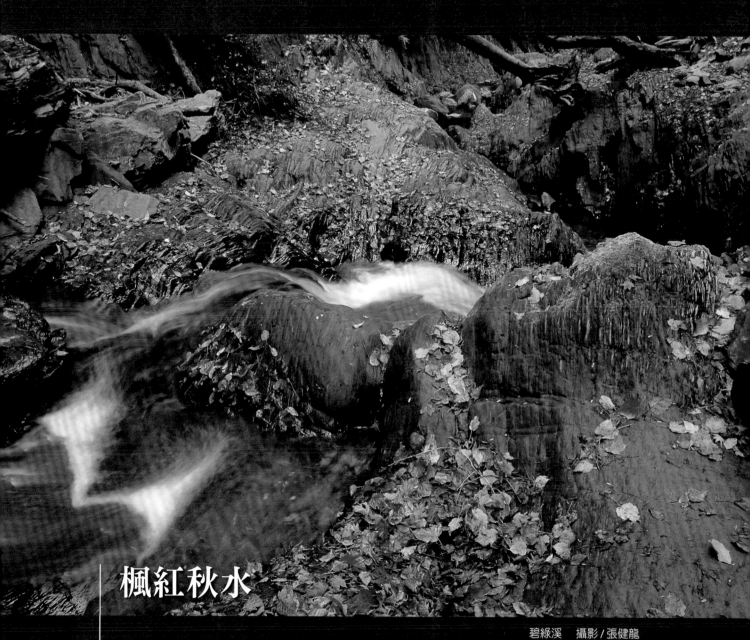

楓紅秋水

碧綠溪　攝影 / 張健龍

在山谷中潺潺的溪流伴著楓紅與綠苔，濃濃的秋意中畫面卻也頗熱鬧，利用一旁瑣碎的物件
突顯流水的純白律動。

| 機型：NIKON D200 | 模式：手動模式 (M) | 白平衡：自動 | 光圈：F22 |
| 鏡頭：10 - 20mm | 測光：點測光 | 快門速度：1/8s | ISO：400 |

攝影美學

攝影作品之所以美麗動人與持久耐看，在於有足夠的內涵，就像初見一位美少女，日後卻依然魂牽夢縈者，絕非只有面容姣好，必然也搭配著內在的優雅氣質。

原始相片

紅葉落滿地，配著流水悠悠，自然塑造出秋天的魅力色彩，長時間曝光的慢速攝影一如電影的慢動作，讓流水瞬間凝結，讓紅葉與岩石的質感更加精采。

針對楓葉攝影而言，如果是局部特寫固然吸睛亮眼，美麗的楓葉掛在枝頭，採用大光圈讓背後的散景迷茫，那光影真是充滿詩意，讓人望而興嘆，只要選好要特寫的楓葉，搭配長鏡頭採用逆光拍攝，便容易拍出好的作品。

至於落葉滿地的取景，較常見的就像這樣的落葉流水，可以讓作品更有氣勢。

運用之妙，存乎一心。多看多拍，自然能累積經驗，讓作品更有深度。

快拍技巧

在佈滿了紅色楓葉的溪邊，首先要注意腳下的青苔溼滑，器材也要小心，裝袋及有螺絲鎖住的部分要鎖好，因為一個不小心滑倒或是器材掉落，都很難再救回。

此影像以楓葉為對焦點，為了拍攝出溪流的流動感，但又擔心水流過度曝光而失去了細節，在此縮小光圈降低快門速度並使用腳架，同時降低 EV 值為 -1，以保留水的流動感與整體楓紅的感覺。

S型的構圖更有延伸感

快門減慢拍出流動感　相機焦距對準楓葉

溼滑的溪邊架器材要小心

快修技巧

利用 **色階** 與 **曲線** 使整體影像增加明亮度與立體感,必須小心保持水流的細節。

因為影像的主題是楓紅,以 **色相飽合度** 分別加強楓紅的紅色與溪邊水氣帶來的藍色冷冽感。

01 修正色彩提高飽和度

新增 **色相/飽和度** 調整圖層分別增加紅色與藍色色彩,強調出楓葉的紅色色彩與溪邊溼度較高的偏藍冷冽色彩。

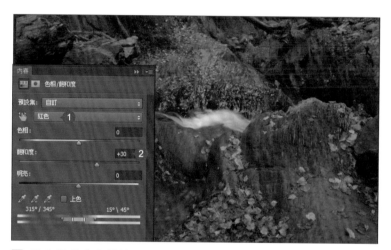

■ 於 **色相/飽和度** 調整圖層的 **內容** 面板,設定 **紅色**,拖曳滑桿設定 **飽和度**:「+30」加強影像中楓紅的色彩。

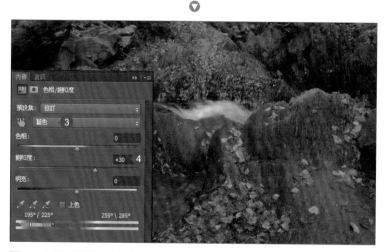

■ 於 **內容** 面板設定 **藍色**,拖曳滑桿設定 **飽和度**:「+30」改變岩石的顏色,讓它看起來像沾滿水氣後所擁有的那種冷冽感。

02 加強影像色調對比

新增 **色階** 調整圖層來加強影像中的明暗度對比,利用 **陰影**、**中間調**、**亮度** 三個控制滑桿改變數值,調整出一個最佳的影像色調。

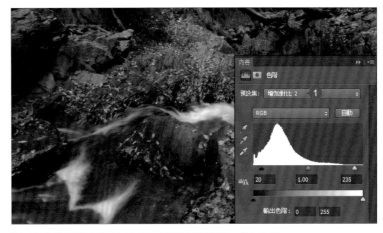

■ 於 **色階** 調整圖層的 **內容** 面板設定 **預設集:增加對比 2**。

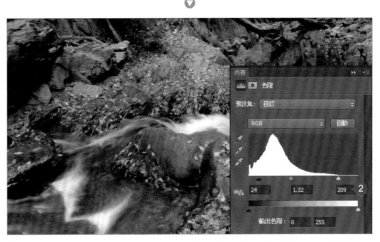

■ 接著針對各色調細節微調,分別拖曳滑桿設定 **陰影**:「24」、**中間調**:「1.32」、**亮部**:「209」,讓影像的明暗對比加大後,再回復一些中間色調讓暗部細節更多一些呈現。

03 加強色彩鮮豔度

新增 **自然飽和度** 調整圖層來增加色彩的鮮豔度,還可以修復一些因為調整而失去色彩,這樣就完成了影像的調整。

■ 於 **自然飽和度** 調整圖層的 **內容** 面板,拖曳滑桿設定 **飽和度**:「+10」、**自然飽和度**:「+40」,調整出最佳的鮮豔度。

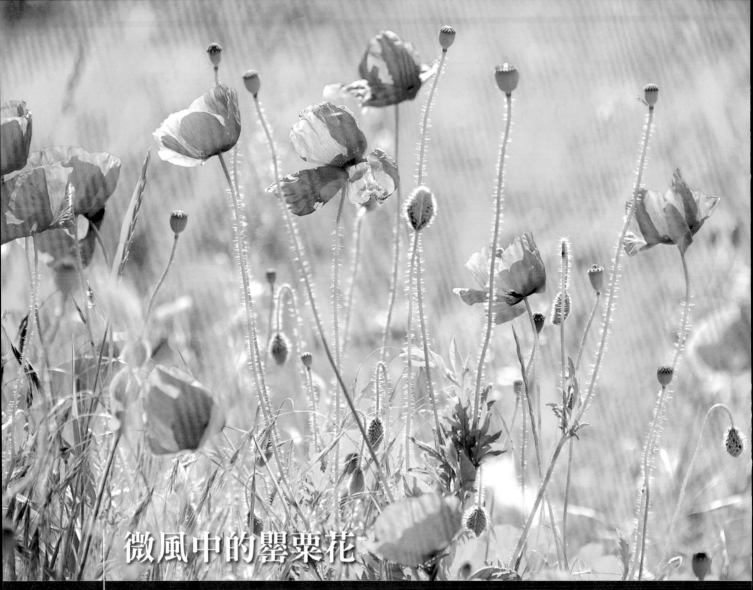

微風中的罌粟花

奧地利　攝影 / 鄧文淵

在路邊的一欉罌粟花，看起來很與眾不同，可是要怎麼表達陽光普照、微風輕拂的感覺，不僅要有好天氣配合，更要從不同的視角去拍出有特色的影像。

機型：NIKON D4　　模式：光圈優先 (A)　　白平衡：自動　　　　光圈：F7.1

鏡頭：28 - 300mm　　測光：矩陣測光　　快門速度：1/320s　　ISO：140

攝影美學

在國外旅遊沿途奔波，每隔一段時間，領隊就會安排放風的時間，讓大家下車去紓解一下，這時有需要帶相機下車嗎？

原始相片

這一天早上一行人在半途下車紓解壓力，在藍天白雲天清氣爽的東歐，清晨的微風搖曳著正奔放迎向陽光的罌粟花兒，走近一瞧，趕緊找出純淨的背景，避開太過雜亂的場所，除了主題的罌粟花要選取好的位置，花朵不要太聚集也不要太稀鬆，聚與散的排列要恰到好處，還有正要開放的花苞以及花枝的纖毛在逆光下更能顯出美好的光影與身段，看起來就像一群婀娜多姿、花枝招展的小姑娘迎風舉起輕盈的雙手歡迎您的到來呢！

出外旅遊大都是機會攝影，沿途而過，遇見了就拍，沒有重來，也無法預知未來，快樂的拍照最自在，平日攝影練習的心得與姿態，都在此一時表現出來，且讓我們勇敢踏出腳步往前邁開！

快拍技巧

想要拍出一整欉很出色的花朵，可用前方的幾朵花做為對焦，建議將光圈縮小一些，透過足夠的景深讓前面一小欉花可以被拍的清楚，加上部分的花朵與草欉更能襯托出花的顏色與整欉的數量感。

蹲著拍攝時，別忘了注意腳邊的情況，有沒有小蟲或是有刺的植物都需要優先考量，逆光的拍攝更需要小心不要過曝或是陽光直射，適當的減少 EV 值才可以保留更多的細節。

太陽光斜射，以逆光方式讓花朵透光

焦距對準其中一朵花瓣

蹲下與花朵同高拍攝

快修技巧

在這張影像中要以黃色調加強陽光和煦照耀的感覺，再加強明亮度讓畫面顯得輕柔，並淡化雜草的部分來強調襯托出的主題—罌粟花。

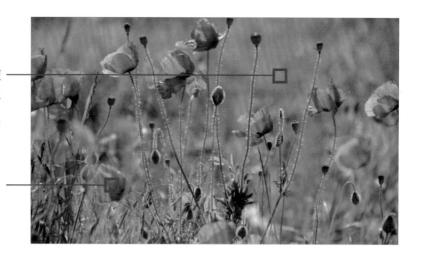

01 加強影像的黃、綠色調

由於影像較顯得黯淡綠色，所以在調亮影像前可以先新增 **色彩平衡** 調整圖層先加強黃與綠色的色彩，這樣在加強亮度後影像較不會變得平淡。

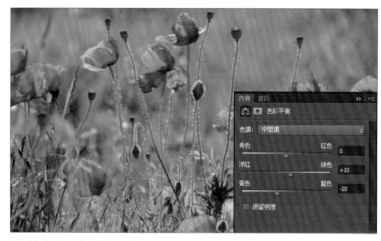

■ 於 **色彩平衡** 調整圖層的 **內容** 面板，拖曳滑桿設定 **綠色**：「+10」、**藍色**：「-20」。

02 將影像變得更明亮

使用 **色階** 調整圖層是最方便調整影像明暗度的工具，因為影像本身的暗部細節足夠，所以只要調整 **陰影**、**中間調**、**亮部** 的數值，就可以馬上營造出陽光和煦照耀的感覺。

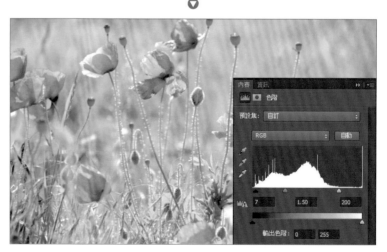

■ 於 **色階** 調整圖層的 **內容** 面板，拖曳滑桿設定 **陰影**：「7」、**中間調**：「1.50」、**亮部**：「200」，影像即呈現非常明亮。

03 增加柔光加強對比

圖層混合模式中的 **柔光** 效果，可以讓圖層與圖層重疊時產生較強烈的對比，色調較亮的會更亮，而色調較暗的就會明顯加強暗部，雖然跟使用 **色階** 或 **曲線** 調整圖層調整的原理接近，不過最終呈現的結果還是略不盡相同。

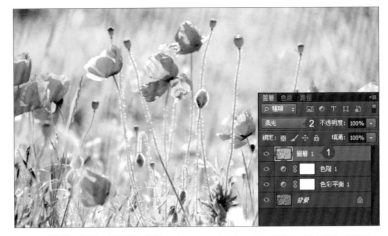

■ 按 Ctrl + Alt + Shift + E 鍵 **蓋印可見圖層**，即可新增一個 **圖層 1** 圖層，接著設定 **圖層混合模式：柔光**。

■ 最後再於 **圖層** 面板中的 **圖層 1** 圖層設定 **不透明度**：「50%」，將混合的效果降低一半，讓對比看起來較不會太過頭。

04 運用自然飽和度修正色彩

新增 **自然飽和度** 調整圖層加強罌粟花的飽和度，讓紅色在影像中看起來有較明顯的樣子，但避免色彩太過飽和影響到影像的細節。

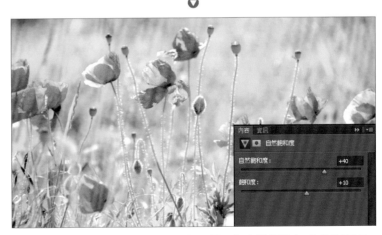

■ 於 **自然飽和度** 調整圖層的 **內容** 面板，拖曳滑桿設定 **自然飽和度**：「+40」、**飽和度**：「+10」，加強影像的飽和度就完成調整了。

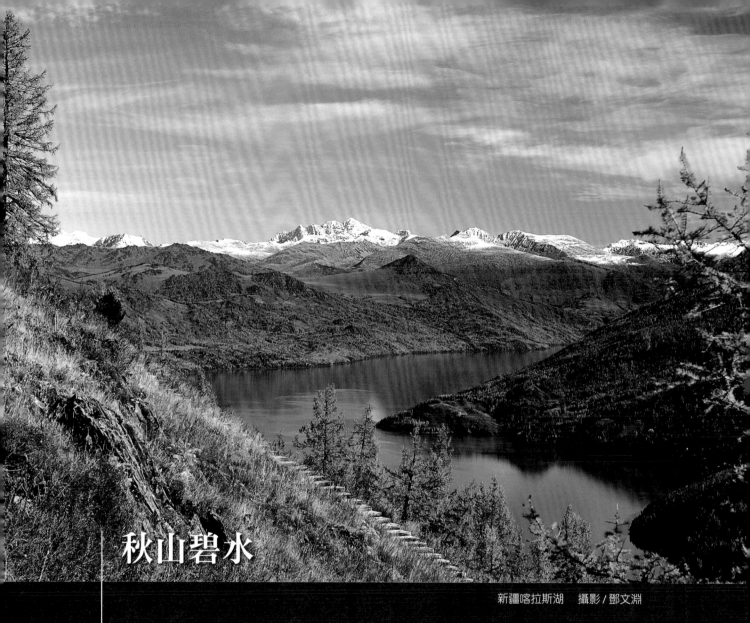

秋山碧水

新疆喀拉斯湖　攝影 / 鄧文淵

秋天的喀拉斯湖旁，帶有蕭瑟感的樹林與天藍色的湖水相映成畫，遠處山上的白雪也符合這張作品的季節故事性。

機型：NIKON D700	模式：光圈優先 (A)	白平衡：自動	光圈：F6.3
鏡頭：24 - 70mm	測光：矩陣測光	快門速度：1/500s	ISO：400

攝影美學

秋天的蕭瑟，在大山大水的新疆偏遠地區的喀拉斯湖最是明顯且迷人，原本的綠樹青草都已枯萎蕭瑟轉黃，藍天白雲下靜謐的喀拉斯湖彷彿手拿明鏡的秋水伊人，好讓天上的雲朵仙子攬鏡梳妝，遠山白雪皚皚好一幅如詩如畫，站在山坡上俯瞰這一切，真是心曠神怡，豪情萬丈，如果再吟起蘇東坡、李白的詩，或是唱一首北方的豪邁歌謠，那就更有 Fu 了。

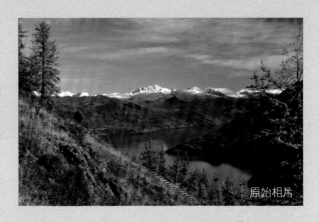
原始相片

為了強調攝影的季節，深秋的氛圍，所以特地容納了前面三分之一的澄黃並夾著一些褐黃的山坡，否則大可登上山坡邊緣的階梯來拍攝，讓湖面更為寬闊，只是畫面缺少了這前景的黃山坡，對秋色篇篇的寫景就不那麼明顯了，也就不能打破慣有的構圖方式。

每一張照片都要有表現的重點，否則樣樣俱到樣樣不到位，讓觀者摸不著頭緒，也就失去作品的意義了。

快拍技巧

此張相片以影像中央突出的小島為對焦目標，除了縮小光圈讓前後景更清楚，同時帶入前方的樹枝營造出前後景的差異。

前方的湖岸與小島剛好形成一個大的 S 型，可以讓目光一直延伸到後方的遠山，測光時也要注意不要讓山上的雪過度曝光而失去細節，可以先拍較暗一些，再利用後製將其他部分增加亮度。

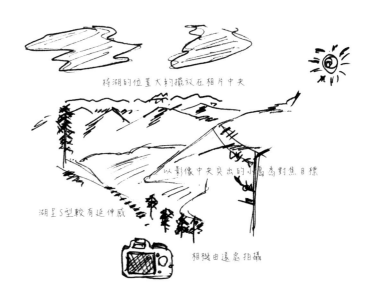

將湖的位置大約擺放在相片中央

以影像中央突出的小島為對焦目標

湖呈 S 型較有延伸感

相機由遠處拍攝

快修技巧

在現場手持拍攝時難免會有不小心拍歪或是構圖不盡人意的情形，在後製時稍微調整角度反而可以更襯托出主題或表達出景色的意境。

再利用 **色階、色彩平衡** 與 **曲線** 調整圖層來增加影像意境與深度。

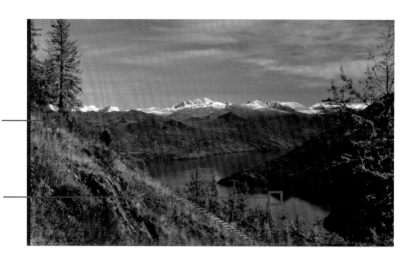

01 旋轉角度微調構圖

使用 🔲 **裁切工具** 將左邊山的比例減少一些，讓較多的目光集中在湖與後方的的雪山，並有延伸感，也可以一起將影像裁切的更水平些。

■ 選按 **工具** 面板 🔲 **裁切工具** 鈕開啟裁切框，於影像左上角裁切框按住滑鼠左鍵拖曳並旋轉出合適的角度，按 **Enter** 鍵完成旋轉裁切的校正。(可以用遠山雪景當成一水平線參考值)

🔻

02 提高影像亮度

新增 **色階** 調整圖層增加影像整體亮度，因為影像本身較暗一些，所以拉高一點亮度還不至於失去太多細節。

■ 於 **色階** 調整圖層的 **內容** 面板，拖曳滑桿設定 **中間調**：「1.20」、**亮部**：「220」，先提高一些影像的亮度。

03 加深山與湖的色彩濃度

在色彩不飽和時，通常都會使用飽和度功能來加強色彩濃度，但有時候只想增加影像中某些色彩的變化，例如：加深山坡上枯黃草地或是讓湖水更加的湛藍，新增 **色彩平衡** 調整圖層搭配圖層遮色片可以針對部分區域調整色彩濃度。

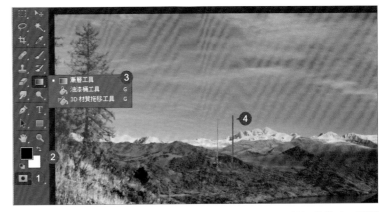

■ 選按 **工具** 面板 ▣ **以快速遮色片編輯模式** 鈕開啟遮色片編輯模式，再選按 ▣ **漸層工具** 鈕。設定 **前景色** 為黑色，**背景色** 為白色，在影像上按住滑鼠左鍵拖曳出合適的範圍。(大約能含蓋掉天空部分即可)

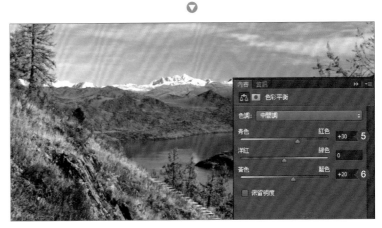

■ 選按 **工具** 面板 ▣ **以標準模式編輯** 鈕回到標準模式下，再於 **調整** 面板選按 ▣ **色彩平衡** 鈕新增調整圖層，拖曳滑桿設定 **紅色**：「+30」、**藍色**：「+20」。

04 增加強烈的明暗對比

此作品有著強烈秋瑟的感覺，所以可以在最後新增 **曲線** 調整圖層加強色調的對比，讓明暗表現更強烈些，但要注意適當的調整，才不會讓暗部失去太多細節。

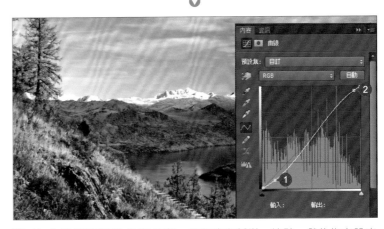

■ 於 **曲線** 調整圖層 **內容** 面板，在任意處新增一控點，然後拖曳設定 **輸入**：「31」，**輸出**：「19」，再新增第二控點並拖曳設定 **輸入**：「240」，**輸出**：「246」，完成影像的調整。

聖堂風雲

維也納　攝影 / 鄧文淵

在歐洲有許多年代悠久也保存完好的教堂，通常這些教堂都有許多精美的細節，在這裡使用
鏡頭校正彎曲影像及黑白對比的效果，讓歷史的細節更突出。

機型：NIKON D4	模式：光圈優先 (A)	白平衡：自動	光圈：F4.5
鏡頭：14 - 24mm	測光：矩陣測光	快門速度：1/1600s	ISO：200

攝影美學

歐洲旅遊的特點是，每到一個擁有歷史文化的城市，都免不了會有一座宏偉的大教堂和許多小教堂林立著。拍攝這種大型建築通常也是要有運氣與設備。

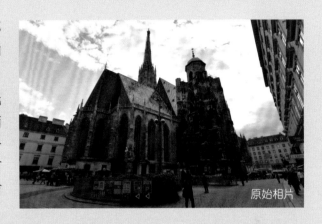

原始相片

所謂好的運氣是指要有好天氣和順光，大教堂最怕是抵達時陽光正好在諾大的教堂背面，這樣整座教堂的正面就無法表達出立體感以及建築主體的細節。另外，要一次將教堂攝入，必須要有足夠的廣場深度讓你的教堂可以一次容納進去，所以要有廣角鏡頭，否則相機就要有360度的攝影。

這張作品是退到不能再退的維也納史蒂芬教堂廣場的最角落，跪在上帝的面前所拍攝的，幸好我們到得早，所以觀光客不多，仰角拍攝的好處是讓物體看來更為宏偉更高大，建築物有如直聳雲霄，主體更為突出，畫面簡潔有力，剛好當時天空有雲層飄過，所以氣勢更加磅礴。廣角鏡頭讓兩邊建物傾斜納入鏡頭內，也突顯出教堂磅礴的氣勢。

快拍技巧

拍攝歷史建築的方法之一，是以長鏡頭擷取建築中最具有特色或歷史意義的部分特寫，另一種則是以廣角鏡頭連帶周圍的景物一起入鏡，來突顯主題與周遭的事物變化。

廣角鏡頭較容易造成影像的變形，所以一般多將主題放在畫面中央，在構圖時也要把變形弧度納入在其中，雖然後續的編輯可以拉直恢復部分的相片，但仍會造成部分相片被必要裁切。

主題放在中央減少變形

適當控制兩側景物的變形

仰角拍攝可以讓建築物更雄偉

快修技巧

不同的鏡頭會有不同的特性，拍攝出的影像也會因此受到影響，可以使用 **鏡頭校正** 濾鏡將影像調整回較符合的實況。

如果想要突顯較複雜的線條，可以將影像轉換成黑白影像。

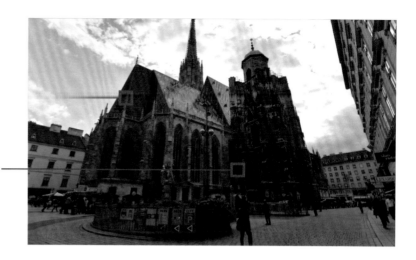

01 校正變形影像

此張影像使用廣角鏡頭拍攝，所以造成影像兩側的都呈現彎曲向內的現像，這樣的情況在筆直的建築線條又特別明顯，使用 **鏡頭校正** 濾鏡可自訂校正的選項，校正過度彎曲的現象。

■ 選按 **濾鏡 \ 鏡頭校正**，於 **自動校正** 標籤核選 **幾何扭曲、色差、量映、自動縮放影像** 並設定 **邊緣：透明度**，再核選 **預視** 即可觀看到校正結果。

■ 接著要再將建築物拉的更直立一些，於 **自訂** 標籤設定 **垂直透視：「-22」**，完成按 **確定** 鈕即可完成校正。(如果您的影像是沒有相機描述資料時，必須以手動方式選取 **搜尋準則** 與 **鏡頭描述檔** 選項，才能核選 **校正** 項目中的選項。)

02 黑白效果呈現對比度

使用 **黑白** 調整圖層中的 **預設集** 選項可
以直接選取多種不同程度的黑白效果，
在此希望能展現出雲的立體感，所以選
擇對比度較高的效果。

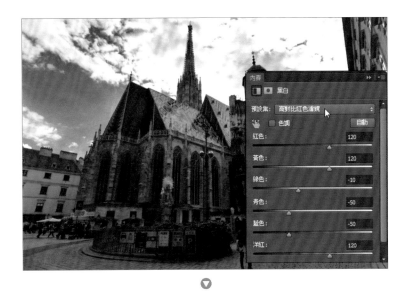

■ 於 **黑白** 調整圖層的 **內容** 面板設定 **預設
集：高對比紅色濾鏡**，將影像套用較高對比
的黑白色彩。

03 加強建築物的對比

套用了高對比的黑白色彩後，建築的部
分較暗比較難突顯特色，所以接下來新
增 **曲線** 調整圖層加亮建築。

■ 選按 **工具** 面板 **快速選取工具** 鈕，選取
除了天空以外的區域。

■ 於 **調整** 面板選按 **曲線** 鈕新增調整圖層，
於 **內容** 面板任意處先新增一控點，然後拖
曳設定 **輸入：**「148」、**輸出：**「215」。
再新增一控點拖曳設定 **輸入：**「21」、**輸
出：**「17」，提高建築的對比就完成此影
像的調整。

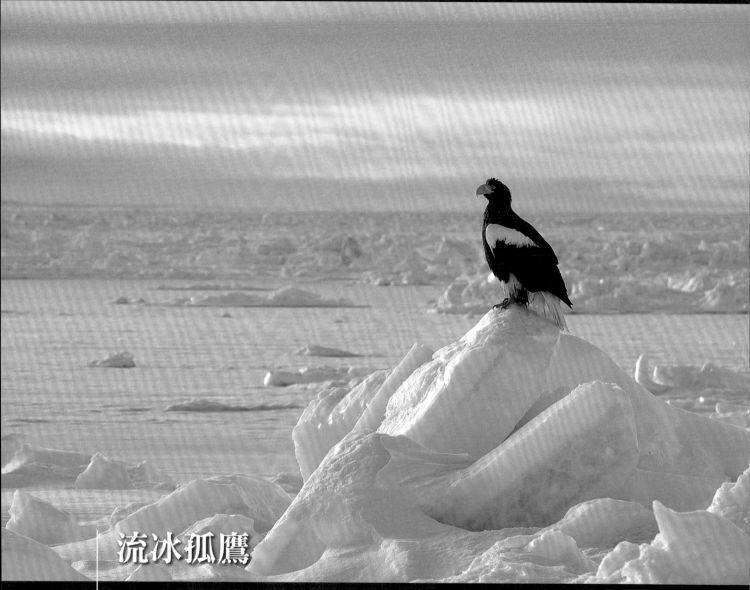

流冰孤鷹

羅臼　攝影 / 鄧君怡

在冷冽的鄂霍次克海上，一隻白尾海雕挺立在浮冰上氣勢雄壯，用影像抓住鷹與冰之間的對立，再利用修圖將更多的細節顯露出來。

機型：Panasonic GX1　模式：光圈優先 (A)　白平衡：自動　　光圈：F6.3

鏡頭：100-300 mm　測光：矩陣測光　快門速度：1/800s　ISO：320

攝影美學

冷冽的鄂霍次克海，在零下幾近二十度的半夜摸黑來到羅臼港口，搭乘破冰船出海，一隻白尾海鵰飛越流冰，習慣性地跟隨在破冰船附近覓食，陽光初露，冰雪初融，雄赳赳氣昂昂的海鵰站在小冰山，好像是神勇的猛將在追尋著躲在暗處的敵蹤，何等威武啊！

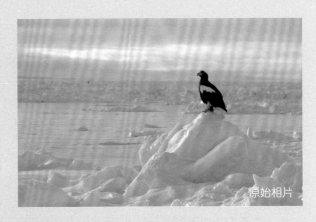
原始相片

大約是採用黃金分割點的構圖，為了表現小冰山的高度所以必須以海平面為基點，而背後雲濃厚的天空以及部分曙光已逐步撥開雲霧，這樣的美景也要能保留住，海鵰又不能拉得太遠，否則失去了千里迢迢來觀鳥的意義，在種種觀前顧後的考慮之下，在極短的幾秒內迅速決定要採用這樣的構圖，希望能面面俱到。

構圖是一種累積前人藝術經驗的美學規則，了解基本構圖規則是必要的知識，但是臨場應變則是考驗一位攝影者靈活應變的能力。在這種情景之下，由於鷹眼往前梭巡，所以要避免把海鵰擺在中央位置以免呆板，更不要把海鵰擺到偏左方的位置，以免逼得海鵰走投無路，視野茫茫。

快拍技巧

在雪地拍攝時，由於雪地的反光較亮，所以自動測光容易錯誤判斷而讓影像過暗，此張相片測光增加 EV 值 +1，才不會因為較暗失去了暗部的細節，增加的 EV 值可依當時的明暗對比來做調整，另外光圈可以縮小一點，讓冰塊與海鵰身上的羽毛能夠有更多的細節。

在雪地拍攝重要的是自身的安全保暖與足夠的電力，因為天氣冷，電池的電力會消耗的比平常環境快，相機濾鏡則是看個人的習慣，太陽眼鏡則是必備，眼睛才不會受傷。

太陽光斜射讓冰塊更有立體感

主角置於畫面1/3處更有延伸感

在船上拍攝風大而且易搖晃要注意自身安全

41

快修技巧

在拍攝雪地時，會因為強光的反射而讓色溫的判斷有所偏差，也容易讓影像明暗對比過大，所以首先調整色偏，再以 **曲線** 調整出對比及層次，兼顧整張影像明暗處。

最後再變更天空加上不同的色溫，讓影像看起來有溫暖感。

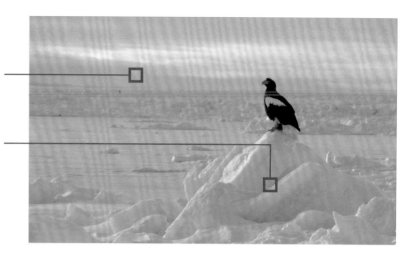

01 校正冰塊的色偏

因為雪地折射光的原因，拍出來的影像會因外在顏色的影響而顯得偏藍，所以校正色偏是第一個要進行的步驟，使用 **圖層混合模式** 幫影像做一個簡單的校正，既快速又好用。

■ 選按 **工具** 面板 **滴管工具** 鈕，將滑鼠指標移至工作區呈 🖋 後，按一下滑鼠左鍵吸取像素色彩定義為 **前景色**。(吸取的目標原本顏色如越接近白色，那校正後的色彩會更接近實際景物的色調。)

■ 選按 **圖層 \ 新增 \ 圖層** 新增一空白圖層，按 Alt + Del 鍵即可將圖層填滿前景色，再按 Ctrl + I 鍵將圖層產生 **負片效果**，最後於 **圖層** 面板設定 **圖層混合模式：柔光**，即可得到校正後的影像。

02 提昇影像的明亮感

拍雪景除了色偏問題外,另一個就是色調的問題,大部分都會偏暗,所以新增 **曲線** 調整圖層增加亮度,可以讓影像中的雪景看起來更加潔白。

■ 於 **曲線** 調整圖層的 **內容** 面板任意處先新增一控點,拖曳設定 **輸入**:「229」、**輸出**:「250」,再新增一控點設定 **輸入**:「80」,**輸出**:「75」。

03 提高色溫加強層次

雖然天空有著淡淡的紫色色溫,可是還是略顯對比不夠明顯,新增 **色相/飽和度** 調整圖層,來加強紫色色溫讓影像看起來會更加的有層次。

■ 選按 **工具** 面板 以快速遮色片編輯模式 鈕開啟遮色片編輯模式,再選按 漸層工具 鈕。設定 **前景色** 為黑色,**背景色** 為白色,在影像上按住滑鼠左鍵拖曳出合適的範圍。

■ 選按 **工具** 面板 以標準模式編輯 鈕回到標準模式下,於 **調整** 面板選按 色相/飽和度 鈕新增調整圖層,於 **內容** 面板拖曳滑桿設定 **色相**:「+24」、**飽和度**:「+23」、**明亮**:「-10」,即可完成色溫的變化。

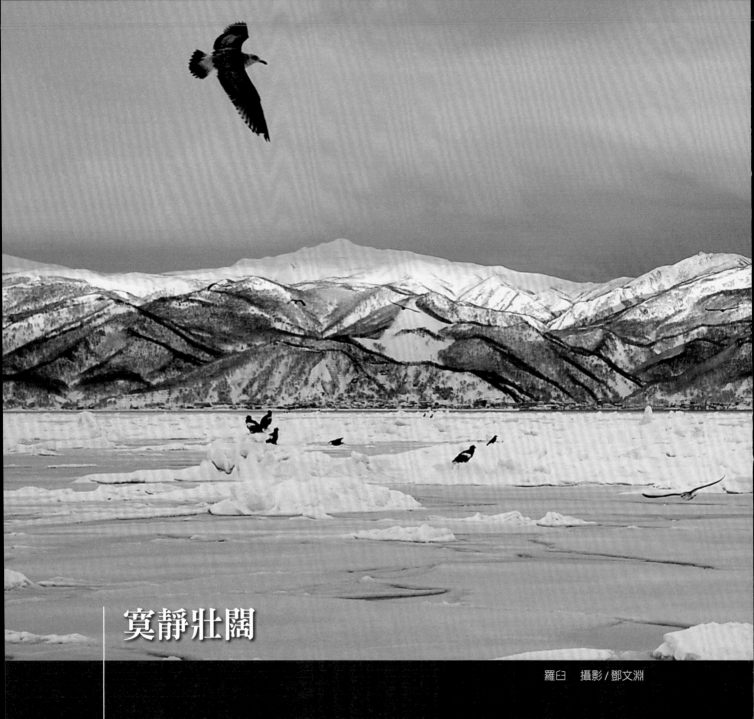

窵靜壯闊

羅臼 攝影 / 鄧文淵

有些風景非常廣大壯闊，而沒有辦法以單張的相片來紀錄，可以使用軟體拼接的方式，只要
拍攝素材得宜，就能讓壯闊美景再現。

攝影美學

晨曦未露，手持相機站在鄂霍次克海破冰船的後方守候，望著茫茫的冰海，望著依稀可見的港口，感受著冰冷的氣息，望著逐漸聚集過來的白尾海鵰與海鷗，晨曦初露，先是透過雲端的隙縫撒出金黃色的光芒，讓原本暗灰色的山脈頓時漸亮了起來，我瞄準山頭想捕捉這初升的晨曦，突然從觀景窗感應到左方有一隻海鷗展翅翱翔，連忙按下快門，捕捉這千載難逢的好時機。

原始相片

登上破冰船的二樓觀景台，舉目觀望，頓時世間的寵辱皆忘，大海浩瀚，人如螻蟻，讓人不禁想起宋朝蘇東坡在前赤壁賦的幾句詩：「白露橫江，水光接天。縱一葦之所如，凌萬頃之茫然。浩浩乎如馮虛御風，而不知其所止；飄飄乎如遺世獨立，羽化而登仙。」即是指在白茫茫的水氣籠罩著的海面，水光與天光接連成一片。任憑如葦葉般的破冰船自由漂流，凌駕浮游在一望無際的海面上，浩浩蕩蕩，好像在廣大的虛空中乘風而行，不知將停在何處，飄飄忽忽，彷彿脫離塵世而單獨存在，得道而飛昇成仙，點出了此時的景況與心情。

攝影者本身若能有詩詞涵養，那麼對攝影取景、作品解說都會有相當的助益。誰說，攝影與唐宋詩詞無關呢？

快拍技巧

想要利用拼接方式來還原遼闊的景像，在拍攝素材時，要注意拍攝的水平要一致，可以利用腳架或是平台，不然拍出歪七扭八的相片，在自動運算拼接後可能會被裁切掉很多部分。

另外在拍攝時的快門及光圈要以最亮點為主，並以手動模式調整固定，拍攝出來的多張相片才不會有曝光度明暗差異過大的情況，以免增加拼接的困難度。

日出的光灑在山上讓山有層次感

背景單純較能突顯主角

等船停下再拍攝，否則很難
拍出水平線一致的拼接素材

快修技巧

在 Photoshop 中有自動拼接多張連續影像的功能，待拼接完成後還要裁切掉一些空白的部分才能完成拼接的動作。

接著再調整色調與色彩飽和度，重現雪地的細節與壯闊景色。

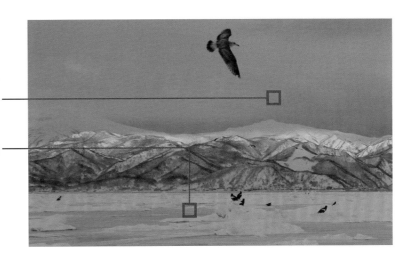

01 Photomerge 自動拼接

利用 Photomerge 功能將分別拍攝的影像自動連接起來，只需要指定版面類型及檔案，不論是橫幅或是直式的影像，都可以自動拼接完成。

■ 選按 **檔案 \ 自動 \ Photomerge**，於對話方塊中選按 **瀏覽** 鈕開啟原始檔 <01-09-01.jpg>、<01-09-02.jpg>、<01-09-03.jpg>，於 **版面** 核選 **自動**，再核選 **將影像混合在一起**，最後按 **確定** 鈕。

■ 接著軟體就會進行拼接，待拼接完成後即可於 **圖層** 面板中看到 Photomerge 功能計算後得到的三個圖層，最後選按 **圖層 \ 影像平面化** 將圖層合併即可。

02 裁切拼接空白處

在拼接後會有部分空白，那是不同影像在拼接後所產生的誤差，這裡利用 **裁切工具** 將空白處裁掉，讓影像更完整。

■ 選按 **工具** 面板 ■ **裁切工具** 鈕開啟裁切框，於影像左上角裁切框按住滑鼠左鍵拖曳八個控點至合適的裁切大小，再按 Enter 鍵完成影像裁切。

03 提升影像的明暗度

新增 **曲線** 調整圖層調整明暗度，除了加陽光照射的部分，針對暗部的地方也要加深一些，可以讓影像看起來更為立體。

■ 於 **曲線** 調整圖層的 **內容** 面板設定 **預設集：強烈對比**，影像即可得到較佳的立體感。

04 平衡影像中的明暗對比

新增 **色階** 調整圖層來調整影像，藉由拖曳滑桿來微調出較佳的明暗平衡，要注意影像中的山景與雪地，避免調整過暗或過亮而失去細節。

■ 於 **色階** 調整圖層的 **內容** 面板，拖曳滑桿設定 **陰影：「32」、中間調：「1.25」、亮部：「212」**。

雪地拍攝注意事項

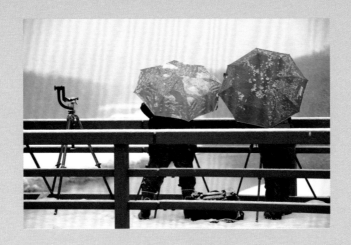

在雪地最容易遇到的困難多是由於溫度、溼度與亮度所造成的,以下是各種問題該如何準備才不會乘興而來,敗興而歸。

1. 溫度太冷讓電池很快就沒電了要怎麼辦?

多帶一些充飽的電池絕對是不二法門,不過也可以將電池放在貼身的口袋中保溫,如果使用手機拍攝,有時候手機會因為過冷而自動關閉,可以隨身攜帶行動電源,在充電時所產生的熱通常就可以復原開機使用。

2. 室內外溫差大,容易導致相機、鏡頭有霧氣及水滴該怎麼避免?

可以在出門前準備保鮮袋,在進入室內先前將相機包裹放入相機袋中,進入室內後讓相機慢慢適應室溫 (約 5-10 分鐘) 再拿出來。

3. 天氣這麼冷要很厚的手套,可是手套太厚又不好按快門怎麼辦?

如果在不是太冷的地方可以戴攝影專用的手套,只露出手指按快門,其他部分仍可保暖。在零下20、30 度露手指就不是個好主意,建議可以買雪地專用材質較薄的手套戴在攝影專用手套的裡頭,這樣手指才能兼顧靈活與保暖。若還是很冷?也可以把暖暖包貼在二個手套之間,但是使用時間不宜過長,暖暖包的溫度也要選擇較低溫才不容易燙傷。

4. 下雪了是不是就不能拍攝了,會不會傷害相機呢?

對於愛拍攝的人來說,能遇到下雪的場景怎麼能放過這樣的大好機會,只要把落在相機上的雪花擦掉,因為美麗的雪花會溶成水,對相機或鏡頭都不好,雪下太大時可利用手邊的圍巾、傘、袋子...等遮擋一下,保護相機。

02

光影篇

影像都是由光與影組成，光與影更是相輔相成，有時候影子能輔助使影像更多變、更動人，但光與影的比例與相對位置非常重要，讓光多一點還是影子多一點，端看攝影者的巧思安排了。

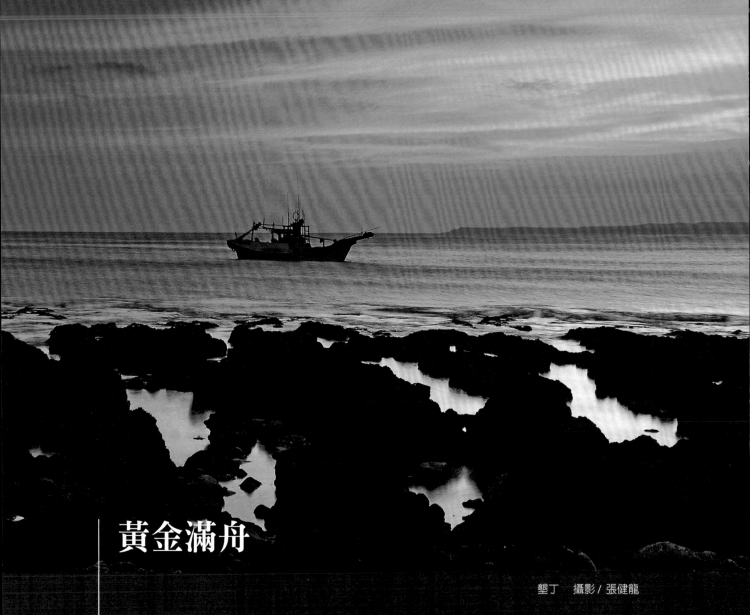

黃金滿舟

墾丁　攝影 / 張健龍

裝滿漁穫的船，也滿載著許多的希望，迎著金黃色的夕陽餘輝緩緩航向回家的路，岸邊岩石
中的海水也映照著夕陽，襯托出歸心似箭的船家。

機型：NIKON D200	模式：手動模式 (M)	白平衡：自動	光圈：F10	腳架：有
鏡頭：18 - 200mm	測光：矩陣測光	快門速度：1s	ISO：100	

攝影美學

金色的夕陽有如彩筆渲染了天際，海天一色的寬闊，雲彩漸層般變化著顏色，海邊的礁石開始昏暗，礁石空隙的積水一樣填滿金黃，這光景真是無限美好。

金黃色的夕陽是紅與黃交融的混合體，原本濃烈的紅在此時變得溫暖和藹，容易帶給人不安的黃色也在此時變得舒適宜人，讓人們白天緊繃的情緒藉以得到舒緩。正因如此，夕陽下所產生的氛圍顯得格外動人浪漫。

夕陽看似在右前方，對於漁船來說這是側逆光，因側面的光源，使得漁船和海岸礁石都有了影子，讓畫面更有立體感。逆光使漁船幾近以剪影呈現，礁石與漁船更加凝結在一起，顯得畫面更靜寂了。

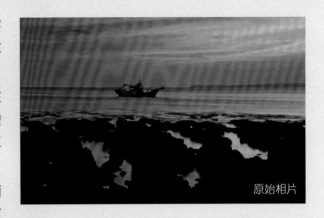

原始相片

快拍技巧

在拍夕陽或日出時，愈暗的天空色溫就會愈明顯，但相對的曝光時間也就要愈長才能拍出景色，在這樣的情境下別忘了使用腳架才能作穩定的長曝。在岩岸邊拍攝，除了要小心凹凸不平的石塊影響到腳架的擺設，行走時也要注意岩石上的青苔或生物，避免滑倒而受傷。

此外以這張相片來說，當我們面對夕陽拍攝時，會因為相機測光的不準確，反而造成雲層細節的損失，這時候除了將對焦點放在礁岩上，另外降低 EV 值-2，雖然拍攝出來的相片，部分的礁岩會較暗，但相對卻可以保留雲層的細節。

時間愈晚色溫會愈明顯

以礁岩為對焦目標

在溼混混的石頭堆放腳架要謹慎

快修技巧

整張影像中雖然利用長時間曝光來增加亮度，但仍有些不足，所以使用 **曲線** 調整圖層提高礁岩的部分亮度讓細節更多。

再針對整體加強紅、黃色調，讓影像看起來更符合黃金夕陽的感覺。

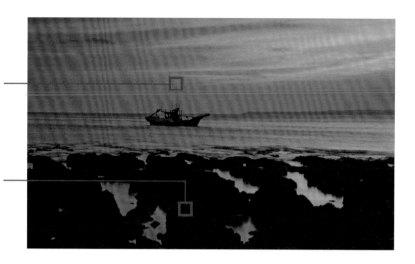

01 使用曲線提高礁岩亮度

利用 **快速遮色片** 選取地面礁岩的部分，再新增 **曲線** 調整圖層來調亮礁岩，讓影像看來更有層次。

■ 選按 **工具** 面板 ▣ 以**快速遮色片編輯模式** 鈕開啟遮色片編輯模式，再選按 ▣ **漸層工具** 鈕。設定 **前景色** 為黑色，**背景色** 為白色，在影像上按住滑鼠左鍵拖曳出合適的範圍。(非紅色的部分為要調整的範圍)

■ 選按 **工具** 面板 ▣ 以**標準模式編輯** 鈕回到標準模式下，於 **調整** 面板選按 ▣ **曲線** 鈕新增調整圖層，於 **內容** 面板在任意處先新增一控點拖曳設定 **輸入**：「215」，**輸出**：「235」，再新增一控點並設定 **輸入**：「36」，**輸出**：「67」，將礁岩稍微的調高亮度。

02 以色階平衡影像明暗度

新增 **色階** 調整圖層來調整明暗對比，稍微的提高亮部，並降低一些中間值，要小心別讓礁岩過暗而損失細節。

■ 於 **色階** 調整圖層的 **內容** 面版，拖曳滑桿設定 **中間值**：「0.90」、**亮部**：「224」。

03 加強金色色調

新增 **色彩平衡** 調整圖層來調整影像的色彩，加強黃與紅色調讓金色色調的呈現更加明顯，才顯現得出夕陽的美。

■ 於 **色彩平衡** 調整圖層的 **內容** 面板設定 **色調**：**中間調**，接著拖曳滑桿設定 **紅色**：「+35」、**藍色**：「-15」，這樣天空的金黃色更顯得突出了。

04 提高影像飽和度

最後新增 **自然飽和度** 調整圖層來增加因為調整而失去的一些色彩濃度，這樣就完成了影像的調整。

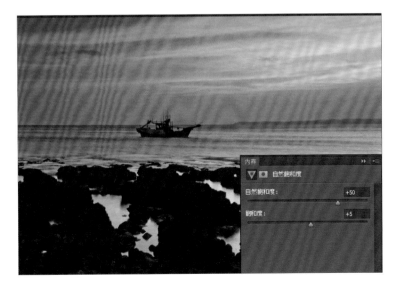

■ 於 **自然飽和度** 調整圖層的 **內容** 面板，設定 **自然飽和度**：「+50」、**飽和度**：「+5」。

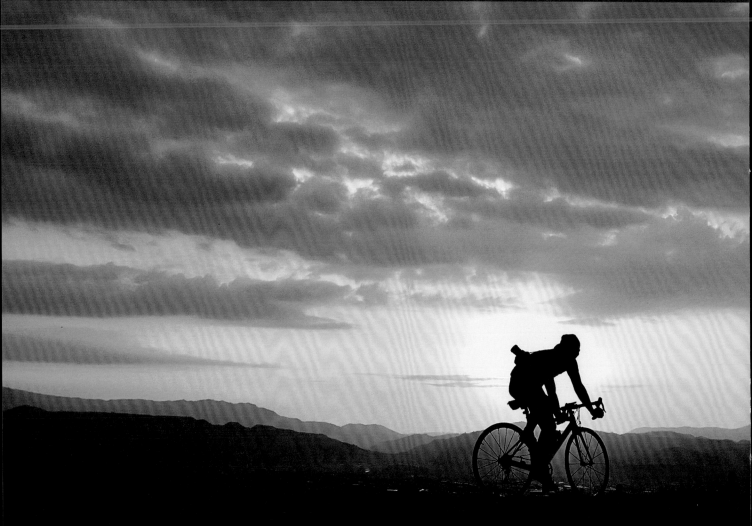

追日騎士

埔里虎頭山　攝影/鄧文淵

在虎頭山上的滑翔翼飛行場，突然有一群腳踏車騎士經過，背後的夕陽也恰好襯托出騎士的身影，趕緊按下快門補捉這難得的一刻。

機型：NIKON D700　　模式：光圈優先 (A)　　白平衡：自動　　光圈：F3.5

鏡頭：24 - 70mm　　測光：矩陣測光　　快門速度：1/1600s　　ISO：800

攝影美學

日落西山，倦鳥歸巢，單車騎士也準備下山了。

站在與騎士同一個高度運鏡，遠方的山頭，山腳下的村落皆隱約可見，天邊的雲彩漂浮著驛動的心，身背相機姿態優雅的騎士以剪影出現，在騎士正好遮住夕陽的剎那按下快門，背景又正好透空，讓主題更加突顯出來。

在逆光時分，我們的眼睛可以看到明暗不一的層次，但在此種情況下，相機的分辨能力終究遠不及肉眼，拍出來的照片除了光亮處顯眼，暗微處的細節就可能一片漆黑，因此這種逆光剪影拍攝就必須著重在主題的輪廓，

原始相片

畫面就會更有力量，騎士往前奔馳的姿態以及天上的雲朵似乎也配合著往前移動，讓畫面整體氛圍更為絕妙，人物置於右前方的黃金分割點，後方剛好又有山頭鎮壓著，讓畫面有了平衡。

快拍技巧

在遠處看到有動態目標物靠近時，除了可以根據事先想像好的構圖，等待目標物到達最佳拍攝定點外，也可以情商主角直接配合拍攝，省去等待時間或不好掌握的外在因素。當時場景夕陽光不太強，而拍攝動態的主題時快門不能太慢，所以調高 ISO 數值、光圈放大讓快門速度加快。

由於這張相片想要拍出的是剪影效果，所以主題中的騎士暗部較深，如果想要拍出主題的細節，利用閃光燈在主題身上打光，就可以在這種背光的情景下拍出前景主題也很清楚的作品了。

夕陽的光襯托出主題剪影

準備好器材與設定，耐心等待主角進入畫面中

快修技巧

由於在拍攝的同時也有其他的騎士經過，為了避免影像中出現其他騎士而影響了觀看者的視覺焦點，可以透過 **裁切** 工具讓主角騎士突顯出來。

再以 **色階**、**曲線** 調整圖層調整影像背景的明暗與增加立體感，利用黑白圖層套色，完成一個單色但富有細節的影像。

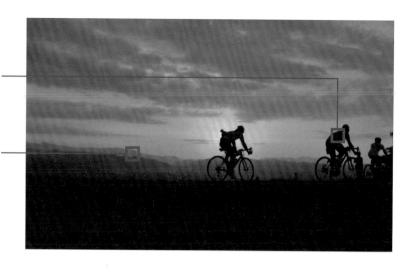

01 裁切突顯影像主題

為了要突顯影像中騎單車的騎士，裁切右邊的騎士，讓畫面比較單純也較能顯示出雲的層次。

■ 選按 **工具** 面板 **裁切工具** 鈕開啟裁切框，按住滑鼠左鍵拖曳的同時按 Shift 鍵不放可以以等比例方式來進行裁切。

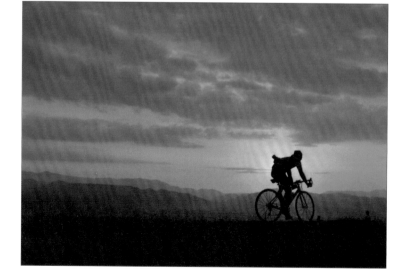

■ 拖曳裁切框至合適的範圍後，按 Enter 鍵即完成。

02 加強明暗度與立體感

新增 **色階** 調整圖層來調整明暗度部的細節，加強亮部也更突顯影像中的騎士剪影，再新增 **曲線** 調整圖層來增加背景雲層與山岳的層次感。

■ 於 **色階** 調整圖層的 **內容** 面板，拖曳滑桿設定 **陰影**：「12」、**中間調**：「0.86」、**亮部**：「202」調整色調平衡。

■ 於 **曲線** 調整圖層的 **內容** 面板，選按 **預設集：中等對比** 就可以加強影像的立體感。

03 豐富影像的色彩細節

新增 **黑白** 調整圖層再配合圖層混合模式項目，不但可以讓影像得到更突出的表現，還可以提升作品的質感。

■ 於 **黑白** 調整圖層的 **內容** 面板，先選按 **自動** 鈕簡單運算出較佳的灰階影像，核選 **色調** 並選按右方變更色彩設定為 **RGB**：「255,174,0」，最後於 **圖層** 面板設定 **黑白 1** 調整圖層的 **圖層混合模式：柔光** 即完成。

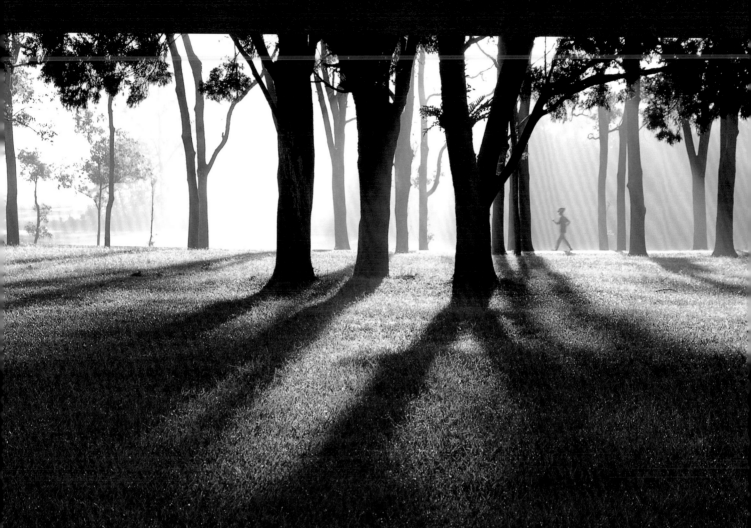

晨曦

三育神學院　攝影 / 張健龍

清晨起床看到外面一片濃霧，該如何拍攝出其特色呢？可以利用陽光的光影對比來突顯出朝霧及陽光灑下的溫暖感覺。

機型：NIKON D200　　模式：光圈優先 (A)　　白平衡：自動　　　　光圈：F9　　　　腳架：有

鏡頭：18 - 200mm　　測光：矩陣測光　　快門速度：1/15s　　　ISO：100

攝影美學

晨曦光影中有節奏的慢跑者，搭配著交織的樹影，遠處的晨霧當布幕，彼此交響著晨間奏鳴曲。在交雜的前排光影不一的樹叢，仍要盡量減少彼此重疊，好讓眾樹得以亂中有序展現出來，表現出樹影婆娑之美。

原始相片

心想事成的是，在此等絕美的晨霧間，瞥見右方有一晨間快走者自遠方出現，必須先快速估計跑者的落點在何處畫面會是最美？當然是右上方樹的間隙最棒。你要能夠隨著慢跑者的腳步輕輕數著一、二、一、二，當你數一的時候是右腳落地，數二的時候是左腳落地。所以當慢跑者來到正確位置，也是數一的瞬間，迅速按下快門連拍幾張。這喊一、二的功夫就是音樂上的節奏，遇到鳥兒飛翔時翅膀的律動也是要運用這種節奏，鳥兒的翅膀才會在你按下快門時正好上揚。

綠色是自然的顏色，帶來生命的象徵，為我們帶來生的氣息與靜的感受；樹影的暗灰色讓畫面更加穩重，也襯托出晨霧中的景象；光是希望的降臨，這幅有節奏的作品，正是攝影者想要與大家分享晨曦的平安與喜樂。

快拍技巧

整張相片主要以樹幹倒影及朝露為主，在樹影交錯的場景之中，多觀察找出樹影延伸感最佳的位置，相機設定光圈優先為主，構圖並完成定焦動作。早晨光線不強，提高 EV 值 +0.3，可以避免樹影過暗，但當然相對地會損失掉一些背後遠處的細節。此外搭配上遠處步道上的慢跑者，當人物跑到陽光處的最佳拍攝時機，按下快門，更增添了相片的故事性。

建議一定要用腳架，這樣在拍攝時才不會有快門的限制，相機也不會容易晃動。由於是在清晨的草地，所以在架設相機時要小心晨霧的水氣。

微光的情況下使用腳架，並將視野放低讓影子更有延伸感，才可以讓影像成功率更高。

快修技巧

這張影像中要強調的是草地上佈滿露珠的前景，再調整整體影像的明暗及飽和度，加強光影的延伸及立體感，重要的是得保留影像的細節不要過度調整。

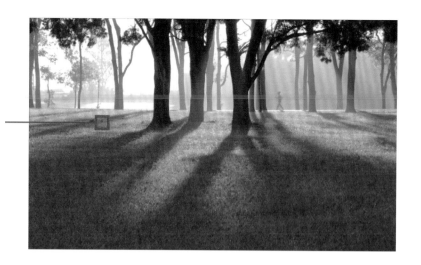

01 加強草皮的翠綠感

利用 **快速遮色片** 選取前景草皮的部分，再新增 **色彩平衡** 調整圖層變更草地的色調，讓晨霧而顯得白濛濛的草地變得更翠綠。

■ 選按 **工具** 面板 ▣ **以快速遮色片編輯模式** 鈕開啟遮色片編輯模式，再選按 ▣ **漸層工具** 鈕。設定 **前景色** 為黑色，**背景色** 為白色，在影像上按住滑鼠左鍵拖曳出合適的範圍。(非紅色的部分為要調整的範圍)

■ 選按 **工具** 面板 ▣ **以標準模式編輯** 鈕回到標準模式下，於 **調整** 面板選按 ▣ **色彩平衡** 鈕新增調整圖層，於 **內容** 面板設定 **色調：中間調**，拖曳滑桿設定 **綠色：「+13」、藍色：「-26」**，加強影像中綠色與黃色調即可讓草皮看起來更加翠綠。

02 突顯樹影的明暗與細節

利用前一個步驟產生的遮色片區域快速
產生地與樹部分選取範圍，然後再新增
色階 調整圖層平衡影像明暗度。

■ 首先於 **色彩平衡 1** 調整圖層遮色片上按
 Ctrl 鍵不放，待滑鼠指標呈 👆 狀，按一下
 滑鼠左鍵即可產生該遮色片選取範圍。

■ 於 **調整** 面板選按 ▦**色階** 鈕新增調整圖層，
 於 **內容** 面板拖曳滑桿設定 **陰影**：「17」、
 中間調：「0.90」、**亮部**：「230」，調整
 色調的平衡。

03 增加光影對比與立體感

在調整了影像明暗與細節後，接著新增
曲線 調整圖層加強光影對比，讓整個
影像更有立體感，也可以讓露珠的呈現
更明顯突出。

■ 於 **曲線** 調整圖層的 **內容** 面板，選按 **預設
 集：增加對比**，就可以加強整體影像的明暗
 對比度。

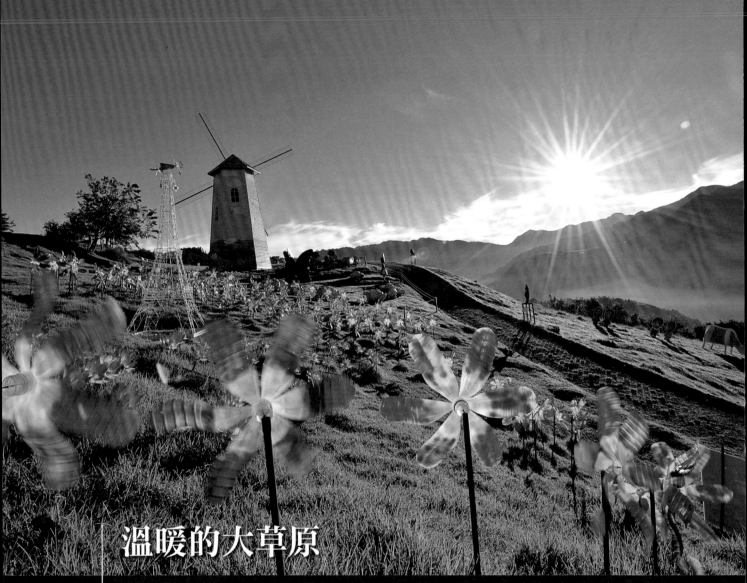

溫暖的大草原

清境　攝影 / 張健龍

在清境山上，空氣好又是一整片的蔥綠，利用活動佈置的風車來展現出山上陽光普照且微風徐徐的感覺。

機型：NIKON D800	模式：手動曝光 (M)	白平衡：自動	光圈：F22
鏡頭：16 - 35mm	測光：矩陣測光	快門速度：1/100s	ISO：100

攝影美學

攝影者來到現場當然要先觀察地形、景物、光影，還有取景構圖，這是大家都了解的。

其實，為何你會取這樣的景？除了跟在老師的後頭有樣學樣，或是看到網路與書籍所表現的取景角度之外，最重要的是要先把自己的感情融入眼前的風景，看看自己最想表現的是什麼？從來沒拍過的主題是什麼？

原始相片

例如這一張作品，一眼望去碧草如茵、空氣新鮮，農場插滿了風車...好極了，就以風車為主題表現農場的壯闊與溫馨吧！

以風車為主題，當然要走到風車的前端，後面的背景也有好幾排風車襯托著，為了讓風車突出，攝影者要蹲下來讓鏡頭至少與風車同高，並且將快門設定為稍慢的速度，好讓風車在微風中表現出風動扇葉的慢動作。

做任何事情心中都要帶有感情，抱著小嬰兒，看著一隻小狗，也是如此。同樣的道理，攝影前請先對你要拍攝的人事物表現出你的善意，並融入你的情感。

快拍技巧

想要拍出陽光的星芒，只要適當的縮光圈就可以了。在這張相片中將光圈縮小到 F22，相對的快門速度也會變慢，這時候就要注意拍出來的風車會不會糊成一團，如果要拍出風車微微的動感時，就要適時調整 ISO 值來控制快門速度。

這個作品使用了 D-lighting (動態補光補償)功能 (Canon 系統裡稱為 "高光色調優先")，可以改善整體曝光度，增加暗部的表現同時讓亮部的細節更細緻，更有立體感，並同時兼顧星芒與景物，忠實的將想表達的意境傳達給觀看者。

左上角有個主題建築讓畫面有主題較不會雜亂　縮光圈可以拍出星芒

快門決定風車的清晰度

蹲低拍攝突顯主題

道路延伸到影像右下角讓整體有延伸感

快修技巧

在大太陽的場景下容易造成自動白平衡判斷上的誤差，因此這裡使用 **色彩平衡** 來調整色差。

再利用 **色階** 調整圖層加強整體影像的亮度及平衡明暗，最後用 **自然飽和度** 讓色彩更豐富飽和。

01 調整明暗部色彩

因為影像在陽光直射的情況下拍攝，所以較容易有自動白平衡誤判的情況，可以新增 **色彩平衡** 調整圖層調整色偏。

■ 於 **色彩平衡** 調整圖層的 **內容** 面板，拖曳滑桿設定 **紅色**：「-11」、**藍色**：「+40」，去除偏黃色彩。

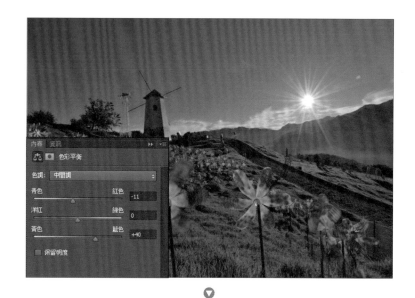

■ 繼續於 **內容** 面板設定 **色調：陰影**，拖曳滑桿設定 **紅色**：「+15」，可以讓影像中風車的部分回復一些紅色調。

02 加強影像亮度

整體影像還有些偏暗，新增 **色階** 調整圖層加強影像的亮度， 調整時要注意星芒的中心點，調整太亮的話會影響星芒中心圓點的大小。

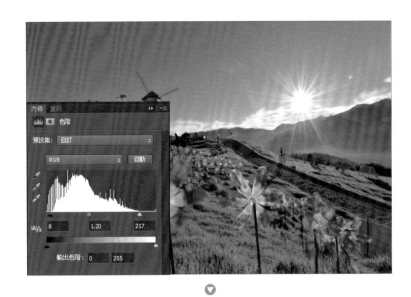

■ 於 **色階** 調整圖層的 **內容** 面板，拖曳滑桿設定 **陰影**：「8」、**中間調**：「1.20」、**亮部**：「217」，將影像亮度適度的增加。

03 增加影像對比

新增 **曲線** 調整圖層來調整影像，除了可以加強明暗對比外，也能多少加強色彩的濃度，讓影像看起來更鮮豔。

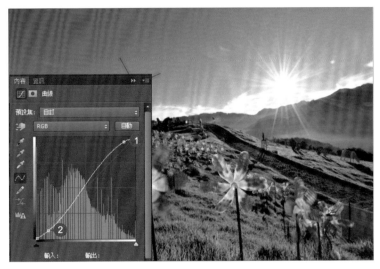

■ 於 **曲線** 調整圖層的 **內容** 面板任意處先新增一控點拖曳設定 **輸入**：「226」，**輸出**：「243」，再新增一控點並設定 **輸入**：「30」，**輸出**：「20」。

04 加強影像鮮豔度

由於影像中有較多色彩的表現，所以可以在最後新增 **自然飽和度** 調整圖層增加整體影像的色彩濃度，讓完成的作品更加的鮮豔突顯。

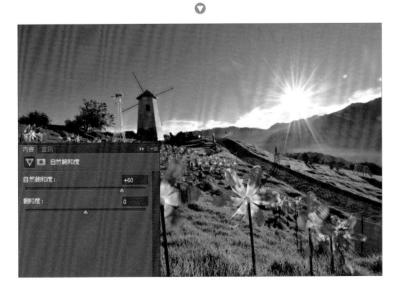

■ 於 **自然飽和度** 調整圖層的 **內容** 面板，拖曳滑桿設定 **自然飽和度**：「+60」。

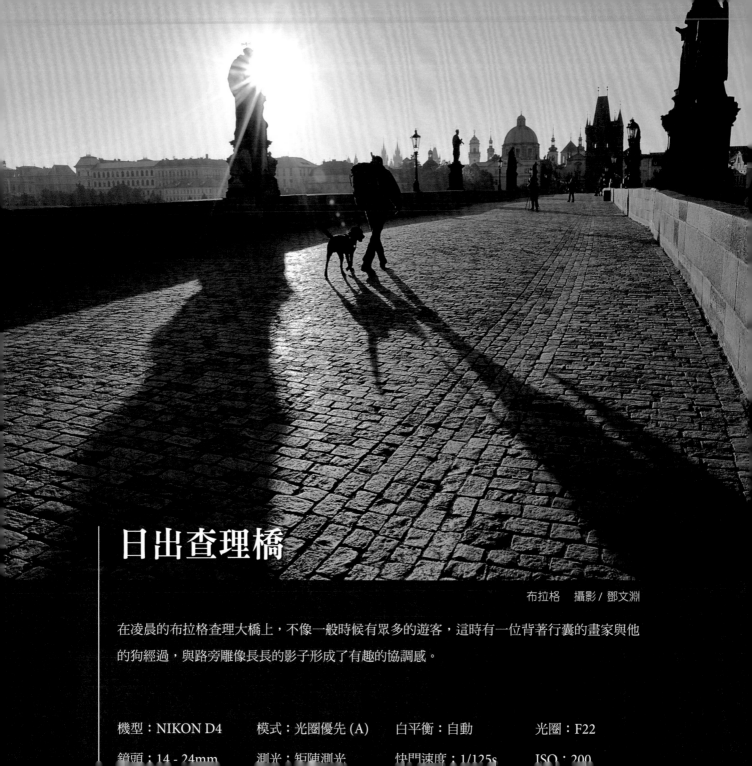

日出查理橋

布拉格　攝影 / 鄧文淵

在凌晨的布拉格查理大橋上，不像一般時候有眾多的遊客，這時有一位背著行囊的畫家與他的狗經過，與路旁雕像長長的影子形成了有趣的協調感。

| 機型：NIKON D4 | 模式：光圈優先 (A) | 白平衡：自動 | 光圈：F22 |
| 鏡頭：14 - 24mm | 測光：矩陣測光 | 快門速度：1/125s | ISO：200 |

攝影美學

捷克布拉格查理橋上的清晨，晨曦初露不久，眾神在橋頭仰望著青天白日，我仰望的眾神，陽光照耀在斑駁的石板路上更顯得古雅，令人生出思古幽情。

原始相片

我蹲了下來，瞄準著十字光芒剛好顯露在聖像的邊緣，這時瞥見另一端的橋頭走來一位背包客及隨後的一隻黑狗，我持續半蹲的姿勢等待著背包客從我面前經過，等到他邁開腳步走過聖像的影子時，按下快門，當下我就知道我拍到了一張好作品！遠方天空的塔城與布拉格的諸塔也對我點頭稱許，是該回旅館用早餐了！攝影者只有趁著天亮前至用早餐的這一、二個小時趕緊來捕捉光影，橋上除了少數的慢跑者和攝影愛好者之外，空無一人，是最佳的捕捉光影時刻，雖是辛苦卻值得。

可貴的攝影作品是，同樣的地方即使你再去一趟、二趟、三趟，也不見得可以拍得到。攝影者除了執著認真，還要有感恩的心和靈機一動的現場機靈反應呢！

快拍技巧

在這一個場景下拍攝的明暗對比十分強烈，所以測光時要十分小心，先了解自己想要的構圖再決定光圈快門，要拍出陽光的星芒只要縮小光圈就可以了。

因為要拍出星芒的陽光多是斜射的陽光，可能是凌晨或是夕陽，所以相對周圍的光線也會暗一點，但想拍出清楚的剪影，快門的速度也不能太慢，否則容易手震使得影像模糊，可以利用 ISO 值來調整。ISO 值愈高快門速度就可以愈快，但過高的 ISO 值容易讓影像的暗部出現雜訊，每一台的相機會有不同的高 ISO 處理方式，所以可藉由經驗或是網路上的測試相片來參考判斷。

縮小光圈拍攝星芒
待主角走到定點再拍攝
二個影子交錯更增添趣味性
影子讓影像更延伸

快修技巧

當影像中有明顯的垂直或水平線物體時，可以先用 **裁切工具** 的 **拉直** 功能來校正。

再針對天空與地面，利用調整圖層做出飽和的藍天與陰暗分明的光影。

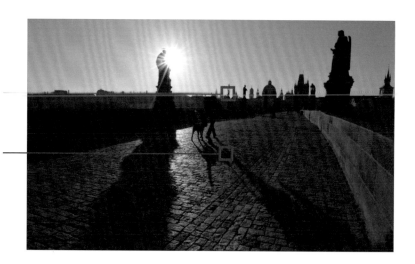

01 拉直影像校正角度

利用 **裁切工具** 的 **拉直** 鈕，可以直接拖曳參考的直線，例如：柱子、路燈、海岸線等視覺上的標準來校正影像，在這個影像中是以路燈做為參考目標。

■ 選按 **工具** 面板 📷 **裁切工具** 鈕，於 **選項** 列選按 📷 **拉直** 鈕，在影像中按住滑鼠左鍵拖曳出要對齊的角度 (如本影像中的燈桿線)，按 Enter 鍵完成裁切校正。

02 平衡明暗並提高亮度

新增 **色階** 調整圖層先平衡影像整體的明暗對比，並提高 **中間調** 的亮度，讓影像呈現較明亮的狀態。

■ 於 **色階** 調整圖層的 **內容** 面板，拖曳滑桿設定 **陰影**：「6」、**亮部**：「247」平衡明暗對比後，再拖曳 **中間調**：「1.40」讓影像更亮一些。

03 提高天空色相與飽和度

首先選按 工具 面板 🖌 魔術棒工具 鈕選取影像中天空的部分，再新增 色相/飽和度 調整圖層增加天空的色彩濃度，將天空的顏色稍微改變一些色調後，再加深飽和度，就可以讓因為晨霧影響而不太藍的天空，再次變得更為湛藍！

■ 於 色相/飽和度 調整圖層的 內容 面板，拖曳滑桿設定 色相：「+10」、飽和度：「+45」。

04 加強光影的明暗部

新增 選取顏色 調整圖層，分別調整影像中 白色、黑色、中間調 的顏色，就可以針對影像中的光與影做出細膩的調整。

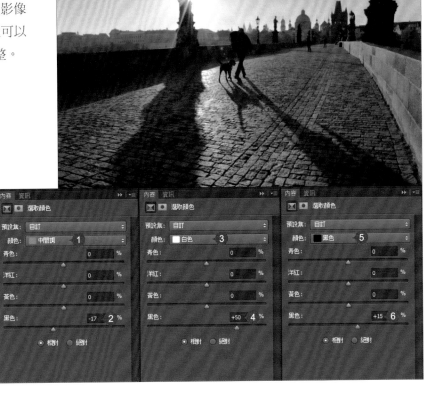

■ 於 選取顏色 調整圖層的 內容 面板設定 顏色：中間調 並拖曳滑桿設定 黑色：「-17」，先將影像整體中間調部分加亮後再來加深白色與黑色，接著繼續設定 顏色：白色、黑色：「+50」，讓影像中的白色調回復更多暗部，最後設定 顏色：黑色、黑色：「+15」加深一些黑色調的暗部。

霞光乍現

關渡平原　攝影 / 幾米鄧

難得遇到這種散射的光要趕快拿起相機捕捉，在這種高對比的影像中，可以利用 HDR、D-lighting 設定或是濾鏡、黑卡等器材來讓影像更豐富。

機型：SONY RX100	模式：光圈優先 (A)	白平衡：自動	光圈：F5
鏡頭：10.4 - 37.1mm	測光：圖樣測光	快門速度：1/30s	ISO：320

攝影美學

看到陽光從彼端山頭映射一道道光芒，有人會驚呼：
「耶穌光！上帝的光！」有人會大叫：「金光萬道，瑞
氣千條！」

原始相片

這正是造物者的神奇之處。大氣的變化搭配陽光與季節
天候，所營造出來的旖旎霞光千變萬化，令人目不暇
給。這短暫的天光如果再配上雲彩的多寡、風的方向與
雲霧、地形，所釀造出來的霞光更是風情萬種，牽繫著
攝影者的心懷。為了它，即使路途再辛苦，氣候再惡
劣，攝影者在半夜爬起來趕路也是甘之如飴。

淺藍色的天空，顯得潔淨、清爽而寬廣，能與多種不同的顏色搭配成和諧的色彩，可以提振精神、消除旅途上
的疲勞；淡橙色的霞光蘊含著紅色與黃色，橙色在色彩心理學上屬於前進色，更貼近人們的雙眼，有一種舒適
與親切感。冷調的藍與暖色的橙互相搭配，則營造出安定、寧靜的氛圍。因此在半夢半醒之間睜開眼睛看到此
景，自然會有神清氣爽之感，而此時天空下尚未甦醒的山頭與建築物，正好是穩定天空霞光的最好支撐。

快拍技巧

如果是早上出現的霞光，說明了大氣中的水氣
已經很多，天氣可能將要轉為有雨，所以有
「朝霞不出門」的說法；如果是黃昏的晚
霞，則表示在西邊的地區天氣已經轉晴，陽光
才能透過大氣散射和雲層反射而造成晚霞，所
以有「暮霞行千里」的說法。當然颱風天也可
能會有霞光，但這就比較難以預期了。

拍攝霞光的時間大概只有 20-30 分鐘，使用自
動測光可以減少 EV 值 (此作品為 -0.7) 來突
顯光芒，這張作品還使用了 HDR (高動態範
圍) 功能，在這種高對比的影像中，較暗的部
分能保有一些細節與色彩，而不會變成一整片
漆黑。

減少EV值突顯光芒

減少曝光讓月亮也可以露臉

焦點對準山

使用 HDR 讓下方的農田能適當的映襯天空

快修技巧

美麗的霞光利用 **曲線** 及 **色彩平衡** 來調整天空的對比及色彩,讓光芒更突顯。

另外利用 **色階** 及 **自然飽和度** 調整影像整體的亮度及色彩,讓暗部的山與田不再黑漆漆,也能豐富畫面。

01 突顯光芒的對比

選取天空的範圍後,再新增 **曲線** 調整圖層加強天空的部分,突顯光芒部分的對比時,要小心別調整過頭造成色階的斷層。(如果原本該是漸層的部分變成一節一節的色塊時,就表示色階斷層所引起的結果,這時就得適時的減少調整的效果。)

■ 選按 **工具** 面板 **快速選取工具** 鈕,按住滑鼠左鍵拖曳選取天空的範圍。

■ 於 **調整** 面板選按 **曲線** 鈕新增調整圖層,在 **內容** 面板任意處先新增一控點,然後拖曳設定 **輸入**:「209」,**輸出**:「225」,再新增第二個控點,拖曳設定 **輸入**:「26」,**輸出**:「7」,最後新增第三個控點,拖曳設定 **輸入**:「118」,**輸出**:「104」。

02 調整天空雲彩色彩

利用前一個步驟的遮色片來產生選取範圍後，再新增 **色彩平衡** 調整圖層讓天空更藍，霞光有更明顯的呈現。

■ 於 **色彩平衡** 調整圖層的 **內容** 面板，設定 **色調：亮部**，拖曳滑桿設定 **紅色：「-10」、綠色：「-20」、藍色：「+35」**。

■ 繼續於 **內容** 面板，設定 **色調：中間調**，拖曳滑桿設定 **紅色：「-10」、綠色：「-10」、藍色：「+15」**，最後設定 **色調：陰影**，拖曳滑桿設定 **紅色：「+8」**，核選 **保留明度**。

03 提高影像色彩飽和度

新增 **自然飽和度** 調整圖層可以提高色彩飽和度，彌補一些在調整過程中因此失去的色彩濃度；也可以增加色階的數量，讓過程中產生的色階斷層瑕疵得到最佳的修復。

■ 於 **自然飽和度** 調整圖層的 **內容** 面板，拖曳滑桿設定 **自然飽和度：「+50」、飽和度：「+5」**。

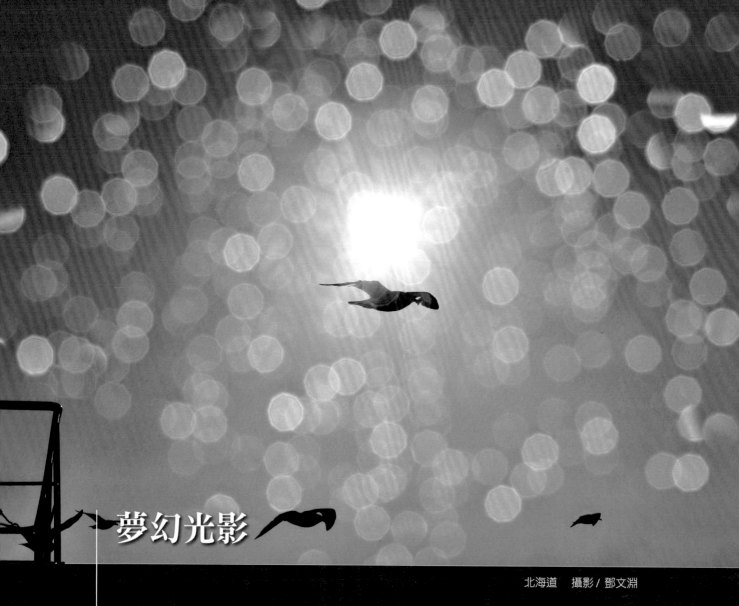

夢幻光影

北海道　攝影 / 鄧文淵

在下雪的北海道，當冷熱空氣交流時，鏡頭或窗子的玻璃上容易會有霧氣凝結，這時候就可以玩個光的小遊戲，按下快門就能有這種特殊的散光效果。

機型：NIKON D4　　模式：光圈優先 (A)　　白平衡：自動　　光圈：F22

鏡頭：50 - 500mm　　測光：矩陣測光　　快門速度：1/1600s　　ISO：640

攝影美學

通常外出拍攝時，光圈與快門的設定或是某些特殊濾鏡、黑卡、技巧運用...等等，都能讓我們預知並想像作品畫面，而有些是在某幾種巧合的因素集合下所得到的結果，因此能營造出無法預期的成果，事後當然可以依作品來解析成像的科學原理，只是當時已惘然。

原始相片

在北海道羅臼港口搭乘破冰船出港，為了拍攝成群的海鷗，要回航時，太陽已升至半空中，成群的海鷗仍然繞著船隻飛翔，希望還有機會覓食到海鷗啃剩餘的食物。

望著天空的太陽，我發現飛翔在高空的海鷗幾乎要和太陽重疊，於是不自覺地拿起相機，等候海鷗飛近太陽的方位時趕緊按下快門，當時也不覺得會有何特殊效果。豈料回家一看還真是有點嚇到了，滿天圓圓的太陽，還有半圓、上弦月...真是好意外的驚喜啊！畫面以藍白搭配相當高雅潔淨，黑色的海鷗剪影及船上二樓的鐵護欄，讓構圖更加豐富了。

攝影的道路千萬里，只有不斷的督促自己向前行，才會有意外的收穫喔！

快拍技巧

對著陽光拍攝不僅可以拍出星芒，也可以透過水氣的小水滴來拍出這種散光效果。

在測光時因為想拍攝出光點，所以降低 EV 值 -0.3 讓光點清楚，另外將光圈縮小一些，即使有許多小光點仍可以看到星芒的效果，讓主題的海鷗更能被襯托出來。

在移動的破冰船上拍攝，要注意船面溼滑的問題，最好也不要使用腳架，因為在啟航時船會有較大的震動，腳架及相機屬於頭重腳輕的設備，一不小心就可能整組掉下船。

縮小光圈可以拍出陽光的星芒

逐飛鳥的快門速度要夠快

逆光可以拍出水滴的散光效果

在移動的船上拍攝要站穩並注意腳步

快修技巧

這個影像在拍攝時由於要顯示出光斑，所以會偏暗一些，這裡利用 **色階** 及 **曲線** 調亮偏暗的部分並突顯光點。

接著再利用 **色彩平衡** 及 **自然飽和度** 調整圖層讓色彩更豐富與飽和。

01 手動加強影像亮度

新增 **色階** 調整圖層，手動拖曳 **中間調** 滑桿調整影像亮度，把偏暗的部分先全部調亮。

■ 於 **色階** 調整圖層的 **內容** 面板，拖曳滑桿設定 **中間調**：「1.70」，先加強影像亮度至合適的程度。

02 加強光斑的立體感

加強了影像整體亮度後，接著要利用遮色片的功能，讓影像中的光斑更立體呈現。首先新增 **曲線** 調整圖層，再利用 **顏色範圍** 來產生遮罩，進而只調整背景部分而不影響光斑的亮度。

■ 於 **曲線** 調整圖層的 **內容** 面板設定 **預設集：強烈對比**，先加強影像的明暗對比。

■ 選按 **選取 \ 顏色範圍** 開啟對話方塊，於工作區按一下滑鼠左鍵吸取影像色彩，拖曳滑桿設定 **朦朧**：「140」並核選 **選取範圍**，按 **確定** 鈕回到工作區後，剛剛所產生的選取範圍，就會在 **曲線 1** 調整圖層的圖層遮色片中，直接變成遮罩。

03 讓偏黃的天空湛藍

新增 **色彩平衡** 調整圖層，讓逆光所產生的偏黃現象，在增加藍色調後天空看起來更湛藍。

■ 於 **色彩平衡** 調整圖層的 **內容** 面板，設定 **色調：中間調**，拖曳滑桿設定 **紅色**：「-15」、**藍色**：「+15」。

04 提高影像飽和度

最後新增 **自然飽和度** 調整圖層增加因為調整而失去的一些色彩濃度，這樣就完成了影像的調整。

■ 於 **自然飽和度** 調整圖層的 **內容** 面板，拖曳滑桿設定 **自然飽和度**：「+50」、**飽和度**：「+5」。

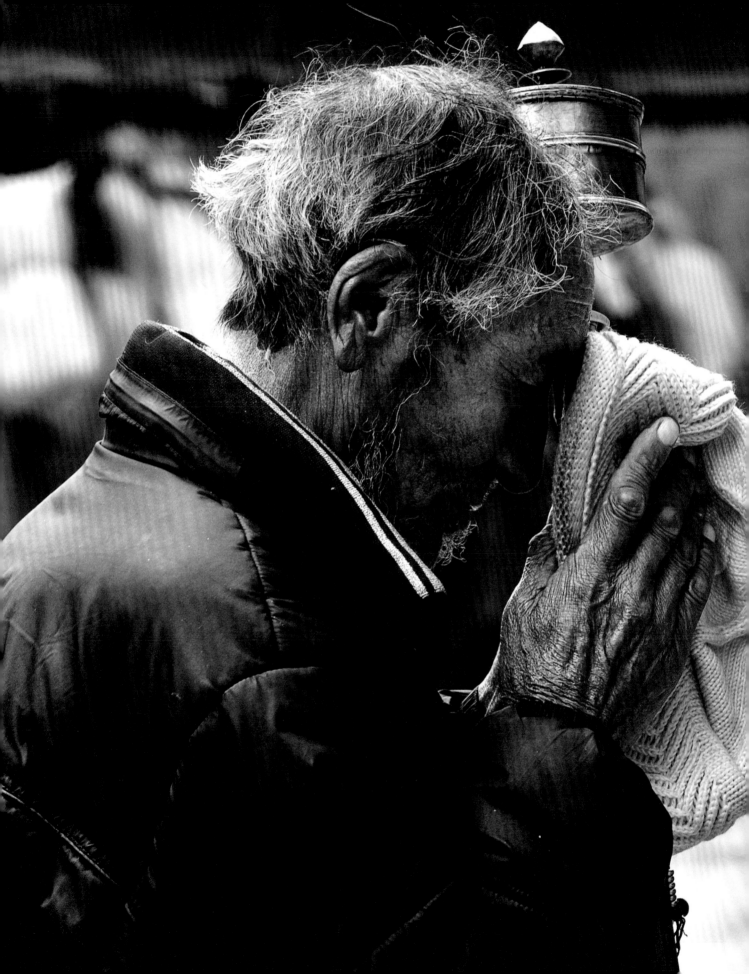

03

故事篇

每個影像都有一個故事，不論是一個微笑或一個手勢，其背後都有許多不同的原因，透過不同的製作方法，就能讓有故事的影像更加動人。

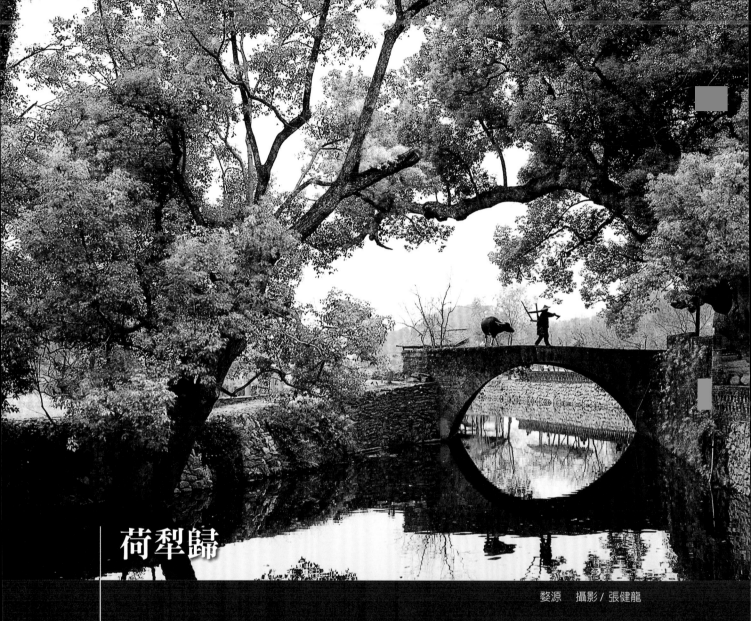

荷犁歸

婺源　攝影／張健龍

「日出而做，日沒而息。」清晨老農夫扛著犁，一手牽著好伙伴牛兒，過橋到田裡耕種。春
耕夏耘秋收冬藏，只希望全家飽足快樂健康平安。

機型：NIKON D200	模式：光圈優先 (A)	白平衡：自動	光圈：F7.1	腳架：有
鏡頭：24 - 70mm	測光：矩陣測光	快門速度：1/20s	ISO：100	

攝影美學

平靜美麗的田野，古樹參天映倒影，拱橋涼亭添勝景，多麼優雅的地方，這時拱橋上正好有農夫荷犁牽牛而過，位置就落在整個垂直構圖的三分之一處，農人與水牛似有濃濃的情誼，和諧順心的踏出每一步，橋下的倒影更顯得形影不離，整個畫面彷彿桃花源般與世無爭。

原始相片

這是在婺源所拍到的美景，婺源位在江西省東北部，是古徽州府的轄地，古村落徽派建築遍布林野，自然環境與人文並俱，晨有薄霧繞鄉間，春有油菜花田園，秋有楓紅層層，所以是攝影者最愛的景點之一。

在婺源拍了許多美景，這一天攝影隊一早安排到這兒，趁著載遊客的竹筏尚未離開，水面還保持紋風不動的時機最適合拍水中倒影，農夫荷犁牽牛上場，我們早已就定位，所以很順利地便得到這樣的好畫面。

為攝影而旅遊，就有固定的行程與目標，也比較容易達成使命。為旅遊而順便攝影當然都得憑運氣、憑靈活的臨場反應，但也比較會有意外的驚喜。

快拍技巧

這張相片拍攝場景背後的天空有點過亮，影像中在樹下的部分整體偏暗，為了讓周圍的樹有更多的細節，因此將調整光圈縮小至F7.1。

當天拍攝時天氣不是很晴朗，光線略顯不足，所以調整 EV 值 +0.3 讓較暗部分的影像能清楚些，像是樹上的木紋、湖中的倒影與河岸邊的石頭紋路，更能增加整體影像的層次豐富感。

光圈縮小保留對焦點附近的細節

對焦點在橋上的人

加 EV 值讓較暗的部分也能保留細節

快修技巧

傳統農家、辛勤的水牛加上古色古香的拱橋和樟樹，如此有故事性的影像用灰階色調來表達，能更豐富影像的質感。

新增 **黑白** 調整圖層將影像轉換成灰階色調，加強立體感後，再以 **色階** 調整圖層增加整體的明暗度。

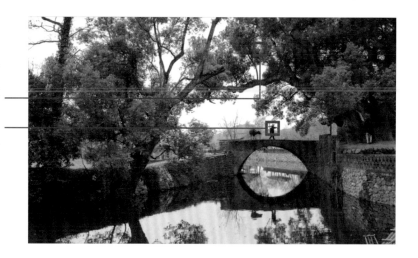

01 裁切合適的畫面尺寸

科技的進步，現在的相機畫素動不動就2000 多萬像素起跳，以這樣的像素品質其實非常足夠輸出了，所以有時在後製過程中，大面積的裁掉一些畫面其實是無妨的，如本影像右下角有竹筏入鏡了，不想花時間修掉的話，直接使用裁切工具裁掉即可。

■ 選按 **工具** 面板 **裁切工具** 鈕開啟裁切框，按住 [Shift] 鍵不放等比例拖曳裁切控點至合適大小，完成後按 [Enter] 鍵即可。

02 將彩色影像轉變為灰階

新增 **黑白** 調整圖層營造出有如紅外線相機拍出來的效果，綠色的部分會比較偏白灰，但仍然看得出樹葉的線條與明暗對比。

■ 於 **黑白** 調整圖層的 **內容** 面板設定 **預設集：紅外線**，可以讓影像模擬紅外線相機拍攝出來的效果。

03 增加灰階影像明暗對比

在後製過程中，大都會使用 **曲線** 或 **色階** 調整圖層加強影像的明暗度，以表現出影像的立體質感，其實有個更簡單的方式就可以馬上讓影像得到效果不差的明暗對比。

■ 於 **圖層** 面板選按 **黑白1** 調整圖層，按 Ctrl + Alt + Shift + E 鍵 **蓋印可見圖層**，把目前可見圖層的內容，合併成為一個新的圖層。

■ 繼續於 **圖層** 面板設定 **圖層1** 圖層的 **圖層混合模式：柔光**，利用這樣的圖層混合模式讓影像明暗度有加乘效果，更立體。

04 提高影像亮度增加細節

最後新增 **曲線** 調整圖層加亮整體影像，讓調整過的灰階影像呈現更多的細節，提高影像的精緻感。

■ 於 **曲線** 調整圖層的 **內容** 面板，選按 **預設集：變亮**，就可以加強整體影像的亮度，並顯現出更多的細節線條。

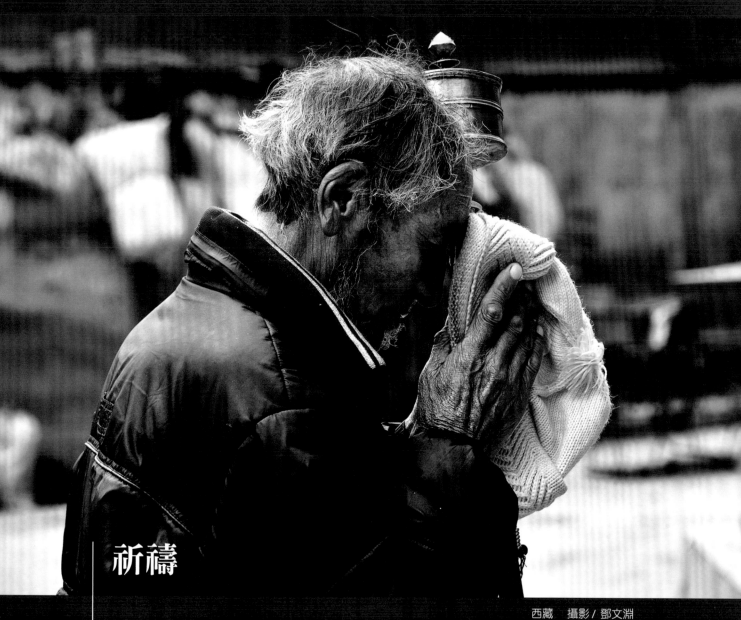

祈禱

西藏　攝影 / 鄧文淵

清晨起來在寺外看到許多人們為了心中的那個願望正虔誠的祈禱著，聽當地的人說，有好多人走了上百萬的路，邊走邊行三跪九叩之禮，走到褲子破了膝蓋受傷都是司空見慣的事。

| 機型：NIKON D700 | 模式：光圈優先 (A) | 白平衡：自動 | 光圈：F14 |
| 鏡頭：28 - 300mm | 測光：矩陣測光 | 快門速度：1/50s | ISO：800 |

攝影美學

西藏是一個多麼遙遠又神聖的地方，一想到西藏，不禁浮現一些既有的印象：神祕、宗教、虔誠、高山症、戒嚴...。

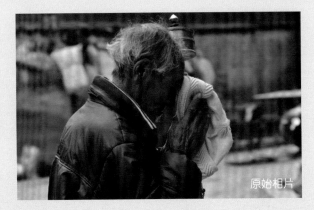

原始相片

2011 年 10 月這一天早上我參訪了布達拉宮，下午來到對面的藥王山藥王寺，藥王山是拉薩外轉經道－林廓道必經的一段，和其他藏廟一樣有許多信眾在此伏地跪拜，虔誠寫在他們的臉上，許多信徒是走了半年才到達此地，完成一生一定要到西藏朝拜的宿願。

這位來自外地的老歐吉桑，身穿黑色皮外套，滿臉虔敬地來到佛像前，右手緊捏著剛脫下的毛帽，左手則把隨身攜帶的轉經輪往上舉，白髮蒼蒼的老信眾緊閉著雙眼，微傾著身子，就這樣畢恭畢敬的站立著祈禱約一刻鐘，大地一片靜寂，連狗吠聲也聽不見。

這張作品把人物擺到中間，並沒有按照黃金分割點，拍照當時已忘了此事，只想趕緊拍完不去驚動老人家，這樣的構圖反而顯得莊重。

快拍技巧

在拍攝當天並不是特別好的天氣，但由於長者的皮膚及衣服顏色都較暗，與可以突顯長者年紀的白髮對比高，所以降低 EV 值 -1 以保有髮絲的細節，另外衣服上的光影皺褶也可以突顯長者長途跋涉的滄桑感。

這張相片光圈縮小為 F14 是為了讓長者左側的法器能夠清楚並襯托出此行的目的，但又可以將其他路旁不相干的事物全部模糊掉，而不會干擾到拍攝的長者主題。

減 EV 值來保有較亮的細節　　縮小光圈保有身邊法器的細節

光影皺褶突顯滄桑感

快修技巧

祈禱者臉部的表情在這張影像中很重要，所以在轉為灰階影像前先選取並用 **曲線** 加強明暗部。

新增 **漸層對應** 調整圖層將影像轉為灰階影像，再新增 **曲線**、**色階** 調整圖層來調出較強硬的對比度，顯示出祈禱者的堅毅與誠心。

01 加亮黝黑的皮膚

因為主角老人的臉部、手部皮膚非常黝黑，所以在轉灰階前，先使用 **快速選取工具** 選取臉部與手部，利用 **曲線** 調整圖層將這些部分調亮一些。

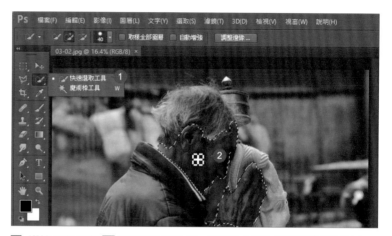

■ 選按 **工具** 面板 **快速選取工具** 鈕，於影像中選取手部與臉部的範圍。

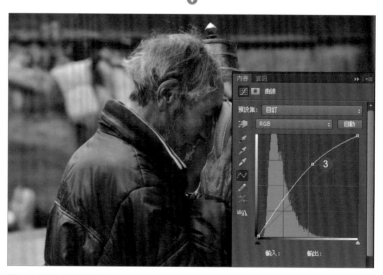

■ 於 **調整** 面板選按 **曲線** 鈕新增調整圖層，在 **內容** 面板任意處先新增一控點，然後拖曳設定 **輸入**：「139」，**輸出**：「183」稍微提高皮膚亮度。

02 將彩色影像轉換為灰階

新增 **漸層對應** 調整圖層能將影像輕鬆轉換為灰階，不用輸入或調整什麼數值，以最簡單的方式就可以完成。

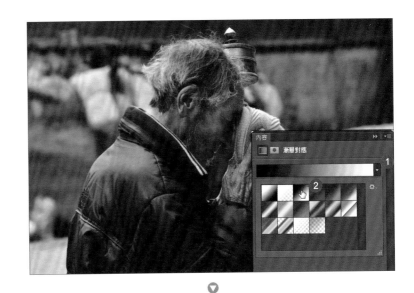

■ 於 **漸層對應** 調整圖層的 **內容** 面板，選按 **漸層揀選器** 清單鈕 \ **黑、白**，即可將影像轉換為灰階。

03 增加影像明暗對比

這張影像在後製的想法是想幫老人加強堅毅的心態，所以在後製過程中幫影像增加立體感是必要的，新增 **曲線** 調整圖層幫影像的加強明暗對比。

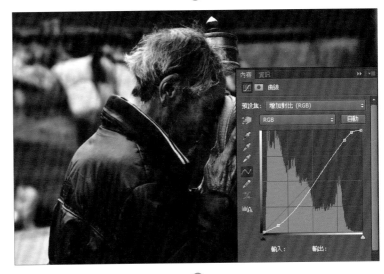

■ 於 **曲線** 調整圖層的 **內容** 面板設定 **預設集：增加對比**，就可以加強整體影像的明暗對比度。

04 強烈對比的灰階影像

黑白影像的重點在於光源的明暗與強弱對比，給予強烈的對比會賦與黑白影像不同活力，最後新增 **色階** 調整圖層增強明暗部的強烈對比。

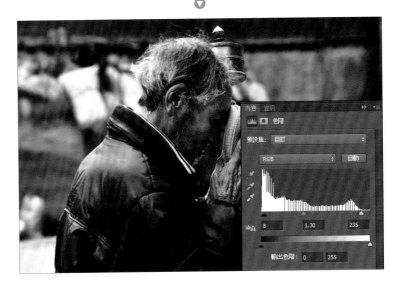

■ 於 **色階** 調整圖層的 **內容** 面板，拖曳滑桿設定 **陰影**：「8」、**中間調**：「1.30」、**亮部**：「235」，讓影像明暗呈現更強烈的對比。

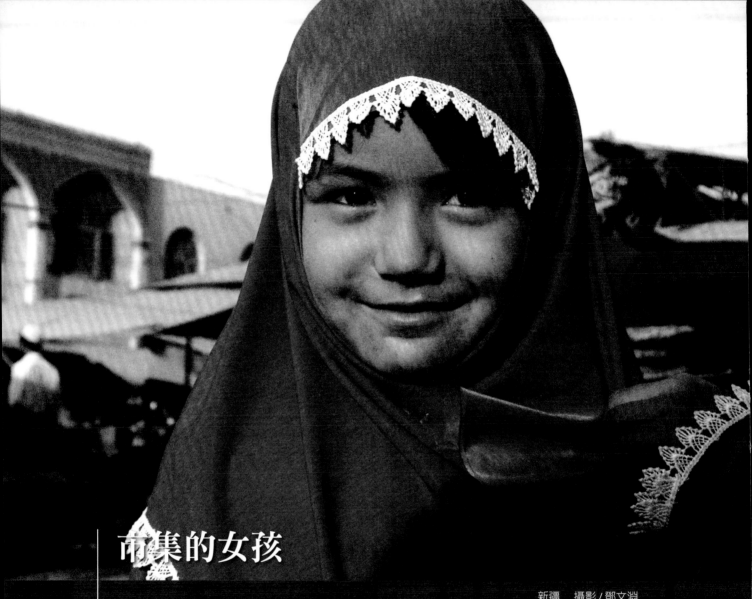

市集的女孩

新疆　攝影 / 鄧文淵

在市集裡逛著走著，突然看到一個小女孩正經過市集裡賣餅的攤子，瞧她穿著當地的服飾，
還帶著可愛的笑容，快門一按為這樣的純真與可愛留個影。

機型：NIKON D200	模式：光圈優先 (A)	白平衡：自動	光圈：F4.5
鏡頭：18 - 200mm	測光：矩陣測光	快門速度：1/2500s	ISO：1000

攝影美學

攝影是一種巧合,也是一種機緣。

2007 年 9 月下旬經由南疆的和田 (和闐) 路過英吉莎買了
小刀之後,準備上車到喀什過夜,趁著大家還在買小刀
的時刻,帶著相機在附近街道遛達,正好車子的後方是
菜市場,有個十字路口相當寬廣,一位老爺爺穿著當地
服裝在路邊賣著新疆的經典平民麵食「囊」,我過去買
了幾個以便在車上與大家分享,就在這時候走來一位少
女,頭上披著有蕾絲邊的紅色頭巾,相當可愛,我和她
聊了一下,並說要幫她拍照,她也高興的面向陽光,我

原始相片

以她為主、以市場為背景拍了下來,背後是賣囊的老者,旁邊還有一位爺爺牽著孫子經過,女孩幼稚樸實的笑
容中,嘴唇四周也沾了些許汙垢,是剛才吃了什麼好料沒擦乾淨。

女孩紅色的衣服以及活潑可愛的表情,讓整張畫面充滿熱情與活力,因為調大光圈,所以背後的商店與天空成
為散景,有助於主題焦點的突出。

快拍技巧

像這樣的街拍最需要的,就是準備好器材並且
反應要快,因為一個合適的景色或者姿勢可能
一錯過就不會再有,所以看到合適的人或者表
情趕快按下快門,才能掌握瞬間的驚喜。

由於這個女孩離後方的攤子很近,而女孩身
上的服裝與衣服上的蕾絲已足夠襯托出她的
表情及眼神,所以光圈放大至 F4.5,就可以
使路邊的背景模糊,而且街拍時的快門速度
也不能過慢,否則會來不及將瞬間的景物記
錄下來!

光線斜射的光影讓影像有
層次感,帶入市集背景增
加影像的故事性

大光圈模糊背景　　　　　　　　　將人物置於畫面右側

快修技巧

為了襯托出小女孩純真的眼神以及臉上的髒污，首先利用圖層混合模式變更影像的對比及飽和度。

再以 **色階** 調整明暗度平衡，讓小女孩身上的光影更明顯，最後增加影像的雜訊，做出如底片相機拍攝的復古感。

01 營造滄桑感影像

利用 **圖層混合模式** 來重疊影像，讓原本正常的色調，變得更深沉更有故事性，彷彿史詩般的歷史畫面，首先複製一個原始影像圖層，將底下的圖層轉為灰階圖層，再以 **圖層混合模式** 來營造出我們需要的影像色調。

■ 選按 **圖層 \ 複製圖層**，於複製圖層對話方塊按 **確定** 鈕，即可於 **圖層** 面板產生 **背景 拷貝** 圖層，接著設定 **圖層混合模式：柔光**。

■ 於 **圖層** 面板選按 **背景** 圖層為主要工作區，按 Ctrl + Shift + U 鍵 **去除飽和度** 讓影像變更為灰階狀態，這樣就完成色調的調整。

02 加強影像色調的對比

完成色調的變更後，再來新增 **色階** 調整圖層來加強明暗對比，讓影像的明暗對比更加強烈，更能顯現出滄桑的表現！

■ 於 **色階** 調整圖層的 **內容** 面板，拖曳滑桿設定 **陰影**：「45」、**中間調**：「0.80」、**亮部**：「245」。

03 增加影像雜訊

最後以濾鏡特效來增加雜訊，讓影像有類似底片的感覺，這樣就完成了影像的調整。

■ 確認工作區是在 **色階** 調整圖層的遮色片中，選按 **濾鏡 \ 雜訊 \ 增加雜訊** 開啟對話方塊，設定 **總量：100%**、**分佈：一致**，再按 **確定** 鈕就完成增加雜訊的設定。

■ 最後於 **調整** 面板選按 ■ **曲線** 鈕新增調整圖層，在 **內容** 面板設定 **預設集：增加對比** 再加強明暗對比即可。

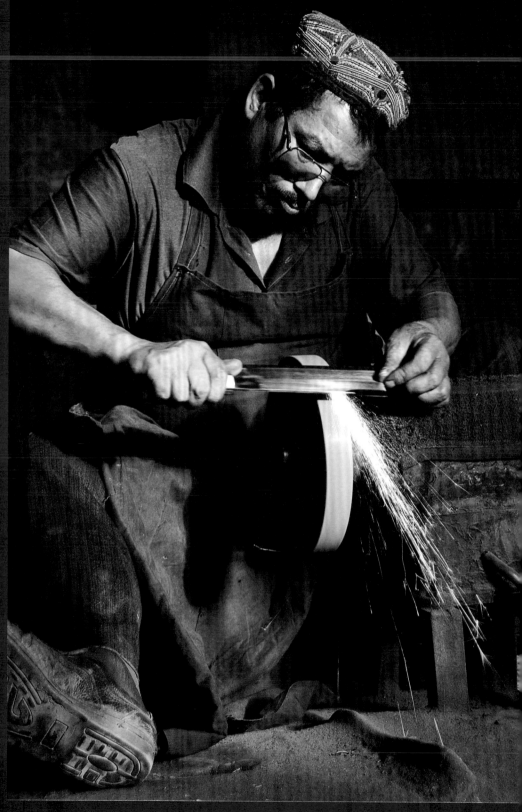

精工

在磨刀工廠看到一個正磨著刀的師傅，在現在這個又急又趕的世代中，能看見有人願意多花時間專注的將手中的鐵塊磨成又利又薄的菜刀，真令人動容。

機型：NIKON D200

鏡頭：18-200mm

快門速度：1/50s

光圈：F5.5

ISO：400

模式：光圈優先 (A)

白平衡：自動

測光：矩陣測光

新疆　攝影 / 鄧文淵

攝影美學

新疆的英吉莎經典手工小刀是維吾爾族的傳統工藝品，造型別緻、製作精巧，是絲綢之路的旅遊紀念品，幾年前過海關拿回台灣是沒問題的。

2007 年 9 月間來到南疆的英吉莎縣，當然要到大大有名的小刀工廠去參觀，除了門口的賣場之外，內部果然有好多間磨刀室，師傅們雙手握著一把新刀，在磨刀石轉輪上霍霍磨著，磨出一道道金黃色的火花，我拿著相機蹲了下來，對準小刀採用慢速度好把火花給拍了下來，然後對著師傅行個禮就到四處晃晃。

途中遇見一位師傅佩著小刀手裡也拿著小刀，問我要不要買刀，我靈機一動說要買他身上的佩刀，他原是拒絕後來又特別通融賣給我了，我真是如獲至寶。回到車上，有位同行朋友正拿著小刀在張揚，也是說跟那位師傅買的，我才恍然大悟，原來那位師傅果真是小李飛刀的傳人，身懷絕藝，別的不說，光是帶在身上的小刀至少就有十把，比我們的九把刀多了一把，哈哈！

原始相片

快拍技巧

想要拍出這樣的火花，不論是磨刀、電焊或是仙女棒的光絲，首要的就是要有一個暗色的背景，較暗的色彩才能襯托出這樣多的光絲，所以相對地整體曝光也要降低一點偏暗，因為亮度愈高，光絲的細節就會愈少。

為了突顯前方人物與後方背景的區隔，所以將光圈放大至 F5.5，讓背景能襯托前方的工匠師傅又不會搶了風采。

光圈放大模糊背景

整體曝光偏暗
突顯主題光影

深色背景才能襯托出光絲

快修技巧

此影像的後製重點會放在工匠身上的光影表現，加強整個影像明暗對比，讓他呈現出更有層次感，尤其是師父磨刀所產生的火花光影。利用調整圖層及變更圖層混合模式簡單幾個步驟，就可以調整出刀匠達人的影像質感。

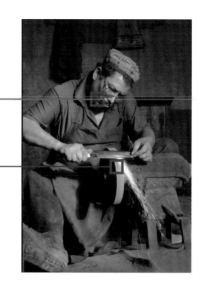

01 營造達人質感的色調

常會看到一些在介紹職場達人的影像作品，利用強烈的光影對比，營造一種堅毅、剛強的氛圍來突顯影像中主角，此影像將利用新產生的影像圖層，變更為灰階影像及圖層混合模式以製作這樣的效果。

■ 選按 **圖層 \ 複製圖層** 開啟對話方塊，直接按 **確定** 鈕即可產生新的 **背景 拷貝** 圖層。

■ 選按 **影像 \ 調整 \ 黑白** 開啟對話方塊，設定 **預設集：最大黑色** 再按 **確定** 鈕，將影像變更為灰階讓暗部呈現更多的細節。

■ 設定 **背景 拷貝** 圖層的 **圖層混合模式：覆蓋**，這樣影像的明暗部就會呈現一種特殊的風格色調。

02 調整對比加強光影表現

新增 **曲線** 調整圖層加強明暗部的對比，讓層次光影更明顯突出。

■ 於 **曲線** 調整圖層的 **內容** 面板，選按 **預設集：中等對比**，就可以稍微加強整體影像的立體感。

03 降低膚色的對比

經過調整後的對比雖然較強烈，但也可以發現皮膚顏色有點過頭，新增 **自然飽和度** 調整圖層來降低一些些膚色的色調。

■ 於 **自然飽和度** 調整圖層的 **內容** 面板，拖曳滑桿設定 **自然飽和度**：「-8」。

巷弄

從城門看過去，一個賣
雜貨的老闆娘就坐在門
口盼著客人上門，映襯
著空無一人的街道以及
後方門可羅雀的客棧。

機型：NIKON D200

鏡頭：18-200mm

快門速度：1/45s

光圈：F3.2

ISO：50

模式：光圈優先 (A)

白平衡：自動

測光：矩陣測光

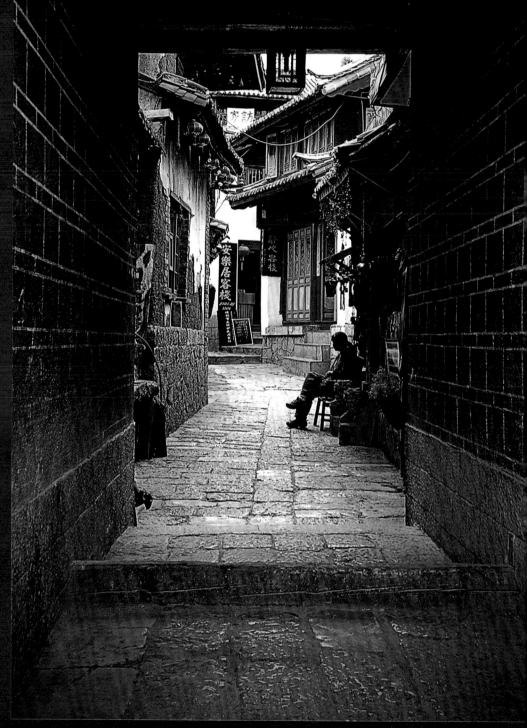

麗江　攝影 / 鄧文淵

攝影美學

麗江古城，位於雲南省麗江市的舊城區，1997 年被聯合國教科文組織列為世界文化遺產，這裡是納西族生長也是生活的地區，納西族穿著傳統披星戴月的服飾在街上活動，讓旅客們感到新鮮無比。

2005 年 5 月我們來此旅遊，這兒穿梭於巷弄之間的石板路年代久遠，都磨出光澤，我們在古城區到處逛逛，看到成群的納西族婦女們在廣場上舞蹈，他們的生活原本在此，他們的活動竟也成為了觀光的資源，實在是一舉兩得。

巷道中遊客如織，到處人擠人，來到這兒地點較偏僻突然不見遊客，只有守門的店家坐在門前等候客人，後面幾家客棧也是門可羅雀，我趕緊抓住這一瞬間拍下這一刻的寧靜與古意，此時光線不佳，只好用大光圈來拍。

如果是風景區適逢美麗的季節，來到那一定是人擠人，如果是冷門時期，雖然人少卻沒有花開楓黃，真是難以兩全其美呢！

原始相片

快拍技巧

這張影像以城門的牆做為相框，突顯出街道上的情景，使得影像的四周幾乎全是暗的，造成明暗的對比較高。如果使用點測光，只要對到較暗的部分，如人的衣服、黑色招牌或是較暗的牆，就比較容易讓影像過度曝光；如果測光點是對到較亮的部分，如地板有光的地方或是白牆，都容易讓影像過暗。所以使用矩陣測光來測出平衡的光度，讓整體影像裡的物件細節都能適當的呈現。

以城門為框，所以整體影像的水平及垂直就可以利用門柱上的線條來對齊，就比較不會拍出歪斜的影像了。

以城門的垂直水平線來對齊影像
矩陣測光讓整體亮度平均

以城門為框突顯街景

99

快修技巧

利用框架拍攝法突顯中央街道以及人物景色，先以 **曲線** 調整圖層加深影像中街道暗部的細節，再運用 **鏡頭校正** 功能讓走廊增加延伸感。

最後再稍微加強一些暗部的表現，就可以讓影像看起來更有歷史的痕跡。

01 修復地面過亮的細節

影像中央遠方處的地面由於過曝，所以失去了較多的細節，針對這部分利用圖層遮色片功能來修復，先選取該範圍後再新增 **曲線** 調整圖層降低中間值。

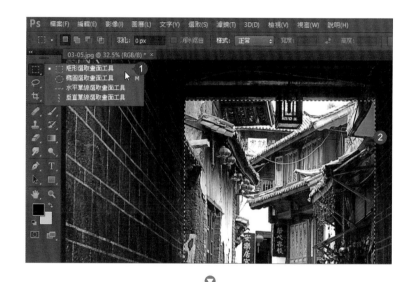

■ 選按 **工具** 面板 ▦ **矩形選取畫面工具** 鈕，於影像中按住滑鼠左鍵拖曳選取走廊出口處的範圍。

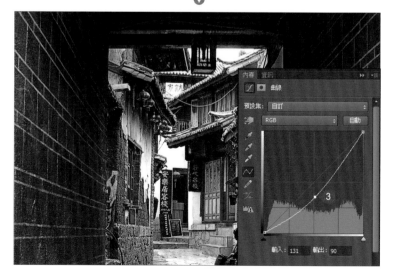

■ 於 **調整** 面板選按 ☑ **曲線** 鈕新增調整圖層，於 **內容** 面板任意處先新增一控點拖曳設定 **輸入**：「131」，**輸出**：「90」。

02 加強走廊的延伸感

利用 **鏡頭校正** 中的 **移除扭曲** 功能，幫影像中央製造內縮效果，進而可以營造出一種四個角落擴張的放射感，在視覺上就會有延伸的感覺，再運用 **暈映** 與 **變暗** 製造暗角的效果。

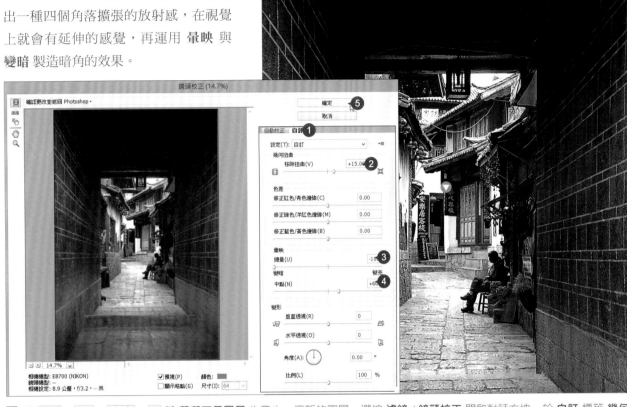

■ 按 Ctrl + Alt + Shift + E 鍵 **蓋印可見圖層** 先產生一個新的圖層，選按 **濾鏡 / 鏡頭校正** 開啟對話方塊，於 **自訂** 標籤 **幾何扭曲** 拖曳滑桿設定 **移除扭曲**：「+15.00」讓影像產生內縮效果，接著拖曳滑桿設定 **暈映 / 總量**：「-100」、**變暗 \ 中點**：「+60」讓影像四周產生暗角效果，按 **確定** 鈕即完成。

03 加深暗部色調

新增 **色階** 調整圖層微調影像的明暗對比，讓暗角的效果稍微加強，可以較突顯中央的街景部分。

■ 於 **色階** 調整圖層的 **內容** 面板，設定 **預設集：中間調變暗**，加深一些暗部即可讓影像主題更加突顯。

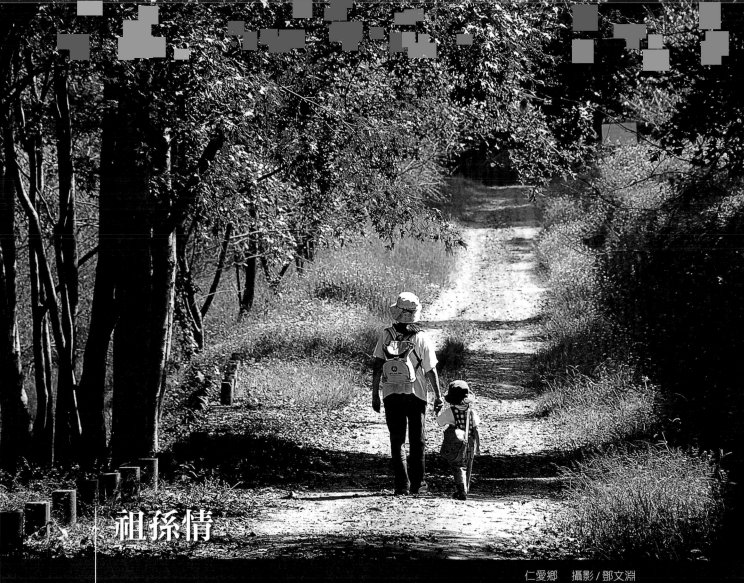

祖孫情

仁愛鄉　攝影 / 鄧文淵

祖母與難得從外地回來的小孫子一起上山去遠足，手牽著手一路說著故事或哼著兒歌，祖孫
二人開心地享受陽光撒下的溫暖，讓心裡也暖暖的。

| 機型：NIKON D700 | 模式：光圈優先 (A) | 白平衡：自動 | 光圈：F3.5 |
| 鏡頭：24 - 70mm | 測光：矩陣測光 | 快門速度：1/1600s | ISO：800 |

攝影美學

2006 年暑假，時光荏苒，歲月如梭，時間如白駒過隙，一眨眼照片中的阿嬤已經白髮蒼蒼，小朋友也已經小學三年級了，俗語說歲月催人老，我們似乎也可以說：照片催人老呢！

原始相片

在仁愛鄉萬大發電廠旁邊有一條產業道路可以往山上走，微風拂動道路兩旁的綠草，阿嬤與小孫女在綠色隧道下手牽著手迎著春風慢慢走著，阿嬤的白色帽子和寫生背包袋，小孫女的灰藍色帽子與黃色書包，看起來是何等幸福與和諧！阿嬤一面講著故事一面介紹兩旁的植物，看著這樣的畫面，彷彿美妙的樂章也從樹林中演奏了出來，多美好的回憶啊！

照片凝結了瞬間的風景，記住了歷史也讓我們感受到人間的摯愛，更讓我們了解人間的真善美。親愛的朋友，這時候的你，哪還管他攝影究竟是不是一種藝術？！

快拍技巧

在好天氣的狀況下拍攝，最重要的是光影的構圖與明暗對比度，所以使用矩陣測光，再將焦點對準主角的米色帽子，這樣整體測光要顧及明暗的細節會比較容易些。

掌握拍攝的時機也很重要，必須先估算好行人的位置與所需的光圈快門，不能等走到陰影下才按下快門，這樣少了陽光打在主角身上溫暖的感覺，可就大大的減分了。

讓樹及草地形成天然的相框

陽光撒在主角身上有溫暖的感覺

利用樹木的陰影襯托出主角　　斜向的道路有延伸感

快修技巧

色相/飽和度 調整圖層以類似抽色的方式，將原本春天的場景變身為秋天的感覺，只要降低黃、紅色版的飽和度，即可將綠葉變成楓紅。

再以 **曲線** 調整圖層調整對比度，讓光影的呈現能更襯托出主角「祖孫二人」。

01 調整影像色彩飽和度

新增 **色相/飽和度** 調整圖層分別減低黃色與綠色的飽和度，讓影像呈現較多像秋天的紅色蒼涼色彩。

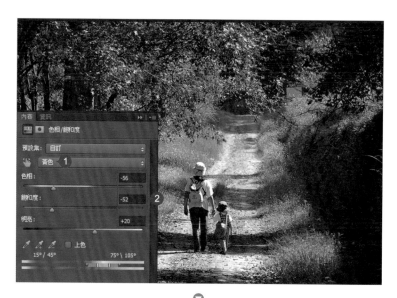

■ 於 **色相/飽和度** 調整圖層的 **內容** 面板，設定 **黃色** 並拖曳滑桿設定 **色相**：「-56」、**飽和度**：「-52」、**明亮**：「+20」改變影像中黃色的色彩與飽和度。

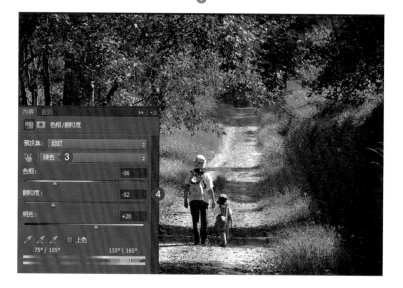

■ 於 **內容** 面板繼續設定 **綠色**，接著拖曳滑桿設定 **色相**：「-56」、**飽和度**：「-50」、**明亮**：「+20」，減少綠色的色彩與飽和度。

02 手動調整明暗對比

新增 **曲線** 調整圖層以手動調整控點加強
明暗部的對比，除了可以讓影像產生空
間感外，也會讓影像中主題更加突顯。

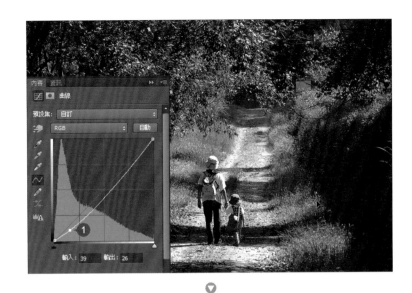

■ 於 **曲線** 調整圖層的 **內容** 面板任意處先新增
一控點，拖曳設定 **輸入**：「39」、**輸出**：
「26」，稍微加深暗部。

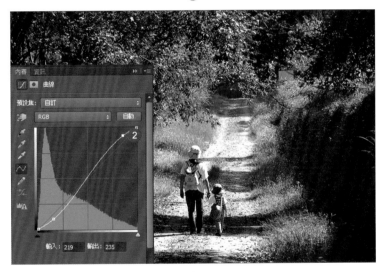

■ 於 **內容** 面板再新增另一控點，然後拖曳設
定 **輸入**：「219」，**輸出**：「235」，提高
影像亮度。

03 調整色彩濃度

新增 **自然飽和度** 調整圖層增加因為調整
而失去的一些色彩濃度，這樣就完成了
影像的調整。

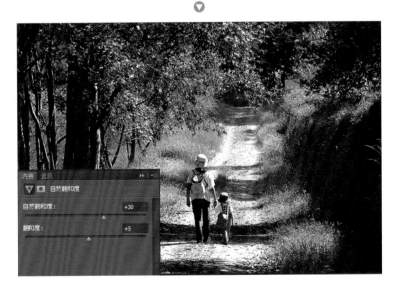

■ 於 **自然飽和度** 調整圖層的 **內容** 面板，拖曳
滑桿設定 **自然飽和度**：「+30」、**飽和度**：
「+5」。

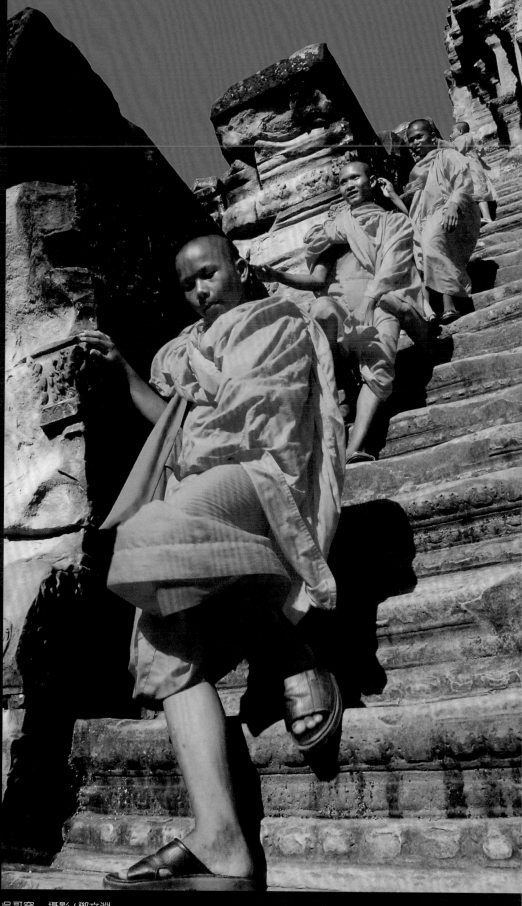

修行

僧侶們沿著台階一步步往下走，就好像在修行的路上，雖有人指引，但這條路還是得自己小心謹慎的踏出每一步。

機型：NIKON D200

鏡頭：18 - 200mm

快門速度：1/160s

光圈：F22

ISO：1000

模式：光圈優先 (A)

白平衡：自動

測光：矩陣測光

吳哥窟　攝影 / 鄧文淵

攝影美學

1992 年，聯合國教科文組織將吳哥古跡列入世界文化遺產，從此吳哥窟更加成為旅遊勝地。2007 年 3 月抵達酷熱的的吳哥窟參訪，想觀察一下這寺廟四處林立的國家為何殺戮連連，還經歷過赤色高棉的大屠殺，迄今城鄉差距仍大，實在令人痛心。

原始相片

有一天來到廟宇小吳哥，也就是我們所說的吳哥窟，它可是現今世界上最大的廟宇，也保存得最完整。

當逐步參訪寺廟的古蹟，浮雕迴廊的牆壁與柱子上都刻滿精美的神話浮雕，也戰戰兢兢爬上了 65 公尺約 20 層樓的高塔，然後從另一面再小心翼翼地下階梯。記得回到地面時還感覺有點虛脫，往剛才的台階望上去，發覺有一排的僧侶正一步一步往下走，避開其他在樓梯上的旅客，我拍到了這一張無干擾的畫面，從第一位僧侶的神情就可看到他們的小心謹慎。

僧侶們的金黃色服飾在陽光的照耀下，以灰色的階梯為背景，背面還有藍天，採用仰拍，即襯托出整個景觀與人物的宏偉。

快拍技巧

這張相片在取景的時候，為了將第一位到最後一位僧人都清楚攝入，所以將光圈縮小至 F22 ，對焦點設在第一位僧人的臉部上。

當天拍攝的地點陽光很大，僧侶袍的反光會影響自動測光較暗，所以提高 EV 值 +0.3 讓亮暗度平衡，較暗的部分如皮膚及階梯的紋理都能較顯現，因為拍出這些紋理也更能展現時間的痕跡，如果要後製轉成灰階時，便能留下更多的細節。

縮小光圈讓全部僧人都能清楚

陽光造成僧人的光影位置也很重要

僧袍的顏色較亮，反光會讓曝光的判斷較暗

增加 EV 值讓曝光不會過暗

快修技巧

利用黑白背景突顯僧侶主體，以 **圖層遮色片** 功能分離調整的範圍，再運用 **漸層對應** 調整圖層改變色彩模式，保留原僧侶的膚色與衣服色彩。

在產生圖層遮色片前的選取動作，可以以 **快速選取工具** 與 **快速遮色片編輯模式** 搭配，仔細的圈選出選取範圍。

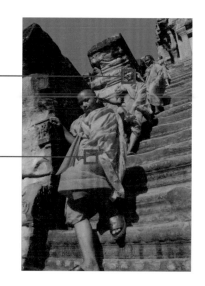

01 選取主體範圍

由於僧侶肢體較為複雜多變，利用 **快速選取工具** 與 **快速遮色片編輯模式** 交替運用，可以較仔細並準確的圈選取出欲分離色彩的區域。

■ 選按 **工具** 面板 快速選取工具 鈕，先於工作區中按住滑鼠左鍵拖曳選取僧侶範圍。

■ 選按 **工具** 面板 以**快速遮色片編輯模式**鈕開啟遮色片編輯模式，再選按 **筆刷工具** 鈕，選擇合適的筆刷大小，開始於工作區中繪製遮色片範圍，前景色為黑色時，可以繪製紅色的遮色片範圍；前景為白色時，可將遮色片範圍抹去，仔細完成範圍的繪製後，按 以**標準模式編輯** 鈕回到標準模式即產生選取範圍。

02 讓背景色彩快速變灰階

首先按 Ctrl + Shift + I 鍵 反轉選取，
再新增 漸層對應 調整圖層不用輸入任何
數值或設定，選擇合適的項目即可讓背
景影像變更為灰階色彩，可以突顯出影
像中的僧侶們。

■ 於 漸層對應 調整圖層的 內容 面板，按一下
　漸層揀選器 清單鈕選按 黑、白，這樣就完
　成灰階色彩的轉換。

03 調整影像明暗細節

新增 色階 與 曲線 調整圖層，分別針對
灰階影像與整體的色調調整，要特別注
意灰階暗部的細節，避免過暗而失去細
節的紋路。

■ 於 調整 面板選按 色階 鈕新增調整圖層，
　於 內容 面板設定 預設集：中間調變亮。

■ 於 調整 面板選按 曲線 鈕新增調整圖層，
　於 內容 面板設定 預設集：中等對比，即完
　成影像的調整。

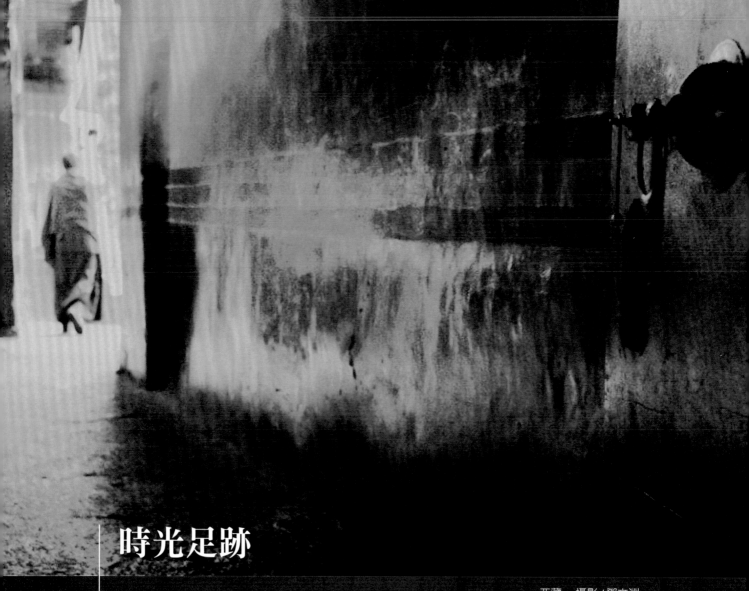

時光足跡

西藏　攝影 / 鄧文淵

在古寺中參訪偶遇僧人走過，走道之間的光影映襯著僧人的足跡，彷彿是這古寺的時光都隨著他一併而去。

機型：NIKON D800	模式：光圈優先 (A)	白平衡：自動	光圈：F22
鏡頭：16 - 35mm	測光：矩陣測光	快門速度：1/100s	ISO：800

攝影美學

2011 年 10 月間來到了西藏的大昭寺，大夥們買門票之後，魚貫進入大昭寺參訪，寺內天井的光線有點灰暗，地陪在前端介紹大昭寺的緣由，我依例站在隊伍後頭，一邊聽講解一邊望著厚重的牆壁漆著紅與黃二種色調，牆壁中間那藍紅綠三條橫線牽引我的視線由內往外延伸，我望著這美好的色感與凹凸不平的牆壁，那光影美得令人發呆。

原始相片

此時心想著，如果有一位僧侶剛好走出去，不知會有多好，手中端起相機，心中唸著六字真言：「唵嘛呢叭咪吽」。也許誠心不夠，唸了好一陣子依然無效，但是我仍然要繼續用力唸，希望能感動眾神，只是眼看著導遊即將解說完畢，想說似乎無望了，沒料到正想收起相機時，一位黃衣喇嘛正巧要走出寺外，我半蹲下來，抓緊時機趕緊拍了幾張，菩薩真是有靈呢！唵嘛呢叭咪吽！這張作品可以讓我們領悟到，照片內若能夠出現與環境相配的人物當襯景，這樣可以讓建築物或風景照片更加有朝氣與靈活生動喔～

快拍技巧

看著僧侶逐漸走過去。預先設定好大約的位置，由於明暗的對比較大，所以使用矩陣測光，讓測光能較平衡。在暗的部分，如古寺的牆壁凹凸不平及門環的部分也能清楚呈現；在特別亮的部分，如有陽光的部分也能保有細節，這些細節都是在轉為灰階影像時最重要的部分。

牆壁上的線條一直延伸到門環的地方，讓整個作品的二個主題「僧人」與「門環」有所連結。

凹凸不平的牆讓灰階影像更有歷史時光感

線條連結起二個主題

等待僧人走到定點再按快門

矩陣測光平衡曝光

快修技巧

這張影像修改的重點，在於使用灰階影像讓色彩單純，只用門環、線條以及光線帶出古寺與僧人。

再加上 **雲狀效果圖層** 及 **放射性漸層** 來加強影像的歷史斑駁感。

01 套用濾鏡增加斑駁效果

新增一空白圖層再套用濾鏡的雲狀效果，然後設定適合的圖層混合模式，就可以為古寺增添歷史帶來的斑駁效果。

■ 按 `Ctrl` + `Shift` + `Alt` + `N` 鍵新增空白圖層，選按 **濾鏡\演算上色\雲狀效果**，再設定 **圖層混合模式：加亮顏色、不透明度：「50%」**。

02 放射性漸層突顯主題

使用 **放射性漸層** 的遮色片，再新增 **色階** 調整圖層，突顯出光影與延伸感。

■ 選按 **工具** 面板 ▣ **以快速遮色片編輯模式** 鈕開啟遮色片編輯模式，再選按 ▣ **漸層工具** 鈕，於 **選項** 列選按 ▣ **放射性漸層** 鈕。設定 **前景色** 為黑色，**背景色** 為白色，在影像上按住滑鼠左鍵拖曳出合適的範圍。

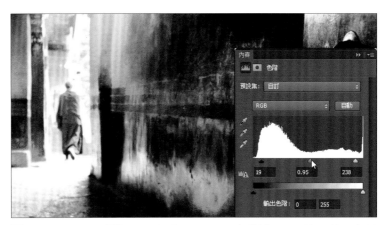

■ 選按 **工具** 面板 ▣ **以標準模式編輯** 鈕回到標準模式下，於 **調整** 面板選按 ▦ **色階** 鈕新增調整圖層，拖曳滑桿設定 **陰影**：「19」、**中間調**：「0.95」、**亮部**：「238」，加強影像周圍漸層效果的對比度。

03 復古色圖層快速套用

新增 **漸層對應** 調整圖層的 **相片色調** 漸層效果，來快速套用於影像加強對比，讓影像更深邃。

■ 於 **漸層對應** 調整圖層的 **內容** 面板，選按 **漸層揀選器** 清單鈕 \ ⚙ **設定** 鈕，清單中選按 **相片色調**，再於訊息對話方塊中按 **確定** 鈕完成相片色調漸層取代的動作。

■ 於清單中選按 **深褐亮色 1**，將影像套用這個樣式，讓影像中白色的部分略帶一些復古的色彩。

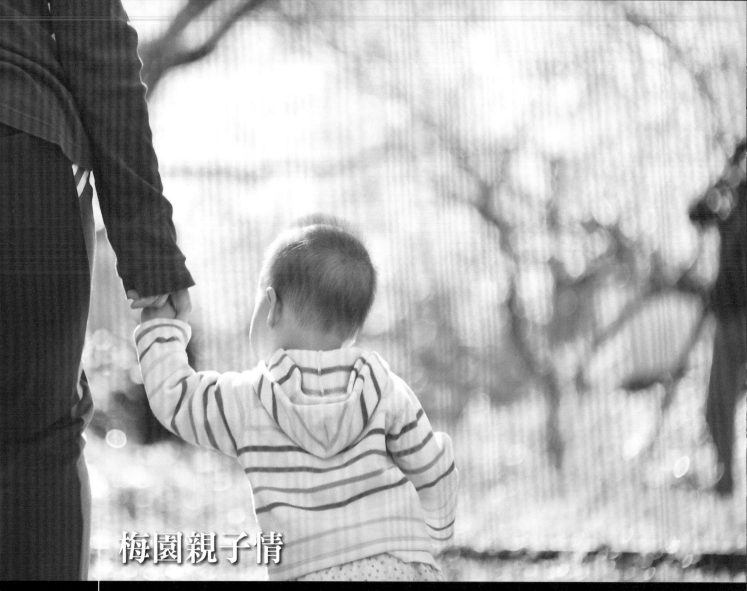

梅園親子情

國姓鄉　攝影 / 鄧文淵

梅園裡的梅花正開放，一整片雪白的梅花如雪一般飄落，第一次看到這景像的孩子站都還站不穩，好奇地牽著阿嬤的手，跌跌撞撞地往前跑去想探個究竟。

機型：NIKON D700　模式：光圈優先 (A)　白平衡：自動　光圈：F5.6

鏡頭：28 - 300mm　測光：矩陣測光　快門速度：1/200s　ISO：400

攝影美學

我早已下定要讓這張作品「不必裁切」的決心，在按下快門之前其實我在心中早已做好裁切。

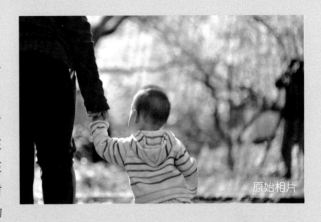

原始相片

初看到這樣的畫面你總以為一定是裁切的啦，不然哪有把大人只拍一隻手和一部分腿？

那年的梅花盛開時分，就近我來到南投縣國姓鄉北港村的一處小山坡梅園，春光明媚的早上，因為梅園就位在路邊好停車，所以闔家攜眷的大有人在。一大早我就在梅園拍了許久，從梅園下來停車場喝個茶，這時正好看到一位阿嬤牽著小孫兒走上小台階走入梅園，我看到動人的親情與絕佳的光影，當下決定不要拍全景，只要拍親情，所以把光圈放大，瞄準小朋友，在他有點跌跌撞撞、舉步維艱地往前走時按下快門，這下子該要的內容都有了，小朋友「明察秋毫」連頭髮也清晰無比，背景更是滿園梅花開，還有黑色的樹幹都成了散景。美極了！

當下的一個決定，影響了作品的成敗，攝影者要有當機立斷的智慧，靈活運用場景，這樣就會日日精進喔～

快拍技巧

因為想拍出小孩的髮絲光，所以這個作品是在逆光場景下拍攝，當焦點對在小孩身上時，相對的是整體影像中較暗的部分，以自動曝光判斷有可能影像會過度曝光，因此降低此張相片的 EV 值 -0.6，讓影像不會過度曝光而先去許多的細節。

也由於這張相片的重點是放在小孩子，所以想要讓背景的線條模糊就要將光圈開大一些，此作品的光圈放大至 F5.6，較容易有景深而讓背景模糊、突顯主題。

大光圈讓背景襯托主題

逆光拍出髮絲光

對焦點在小孩子身上

減 EV 值讓亮部能保留細節

快修技巧

有時可以依影像的主題來搭配不同風格的質感，利用不同色彩及圖層混合模式的搭配就能做出溫馨的感覺。

最後再複製原影像圖層，套用 **實光** 效果加強原有的色彩與線條。

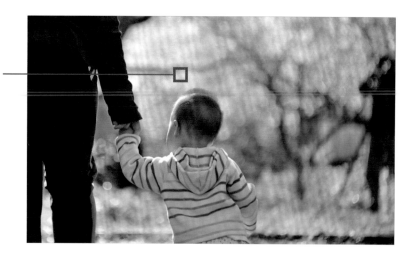

01 新增純色填滿圖層

先新增圖層填滿要混合的色彩，再設定適合的圖層混合模式，接著將色彩一層層疊上去，影像輕柔的感覺就會漸漸成形。

■ 選按 **圖層 \ 新增填滿圖層 \ 純色** 開啟對話方塊，設定 **模式：線性加亮**、**不透明度**：「15%」，按 **確定** 鈕。

■ 接著出現 **檢色器** 對話方塊，設定色彩為 **RGB**：「252,128,156」，按 **確定** 鈕，即可完成純色填滿圖層的新增。

■ 接著依相同的步驟完成三個純色填滿圖層,分別是:
色彩填色 2、**模式**:**排除**、**不透明度**:「30%」、
RGB:「0,0,255」。
■ **色彩填色 3**、**模式**:**柔光**、**不透明度**:「70%」、
RGB:「251,254,217」。
■ **色彩填色 4**、**模式**:**實光**、**不透明度**:「20%」、
RGB:「222,222,184」。

02 增加影像的對比

上個步驟中影像雖然變得輕柔,但是色
調的對比強度還是不夠明顯突出,所以
最後利用複製的拷貝圖層再運用 **圖層混
合模式** 來加強影像的明暗部,讓影像看
起來較輕柔但也清楚。

■ 於 **圖層** 面板選按 **背景** 圖層,按 Ctrl + J
鍵 **複製圖層**,按滑鼠左鍵拖曳 **背景 拷貝** 圖
層到 **色彩填色4** 圖層的上方,變更圖層順
序,設定 **背景 拷貝** 圖層的 **圖層混合模式**:
實光、**不透明度**:「40%」,這樣就完成影
像的調整。

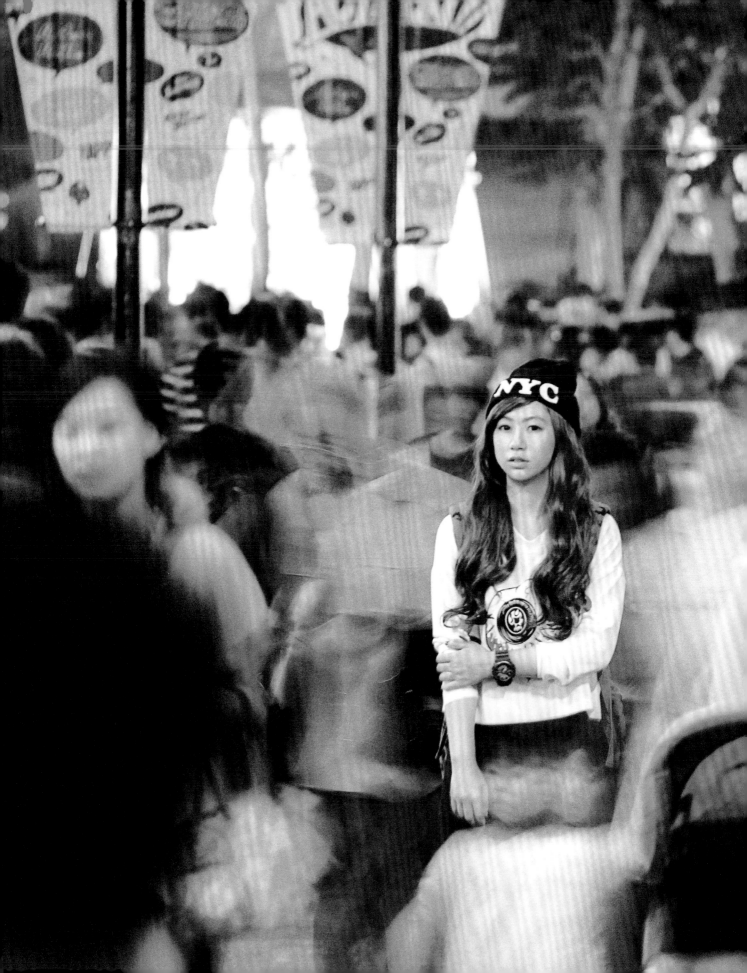

04

人物篇

除了拍風景、拍靜物外，人物也是許多人想拍的題材之一，有時是拍拍家人、拍拍朋友，公司旅遊、聚餐時與同事們的合照...等等，拍攝人像與拍攝其他題材有些許不同，本篇列出幾項拍攝人像時最常遇到的技巧，讓您在拍攝人像這類題材時更加精進。

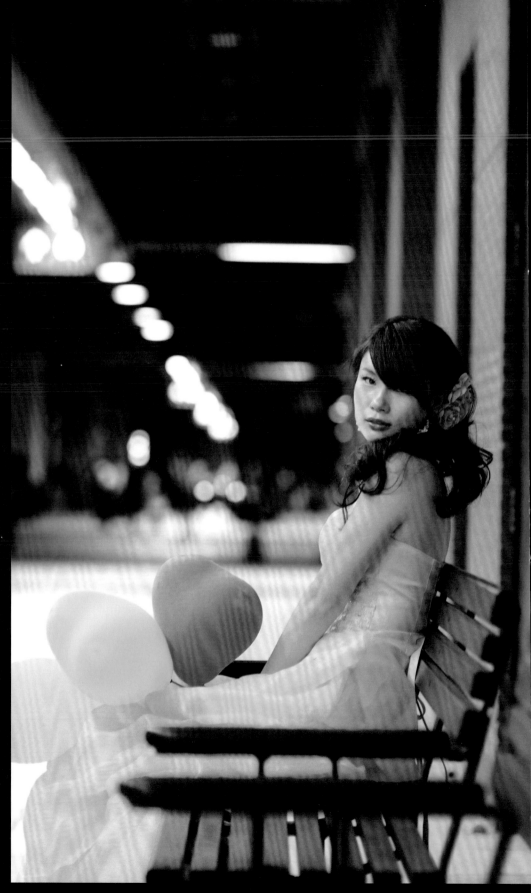

等待

在拍攝人物主題時，如果拍出背景糊糊的感覺稱之為「景深」效果，使用這樣的拍攝方式能更突顯人物主題，營造出一種唯美的感覺。

機型：NIKON D90

鏡頭：85mm

快門速度：1/50s

光圈：F2.2

ISO：640

模式：手動模式 (M)

白平衡：自動

測光：點測光

烏日高鐵車站　攝影 / JustIn Bear

攝影美學

美女大家都愛拍，各有巧妙不同。就像一道食物的好壞，食材是最基本的因素，烹飪技術和佐料相輔相成，色香味則是烹飪師先天與後天的美感。

俗話說：「一理通萬事徹！」拍美女也是一樣的道理，衣著、氣球和拍攝地的氛圍是「佐料」，至於攝影則是「技術」，配色與構圖則是攝影師先天與後天的美感。

為了讓主題突出，通常都採用大光圈，讓背景模糊成為似有若無的「散景」，使畫面有景深，讓主題更具立體感。

至於攝影者面對的可能是初次見面的模特兒，要如何打成一片，讓彼此之間的陌生隔閡瞬間打破，以及如何使模特兒的姿態自然生動，則是攝影者必須修煉的另外一種層次的「技術」了。

模特兒的衣著、座椅、牆壁、紫色氣球，甚至屋頂上的迷濛燈火，都是屬於暖色系，使畫面充滿溫馨，讓人一看到作品也同時產生幸福的感覺。

原始相片

快拍技巧

要形成景深的三大要件：光圈、焦段、物距。光圈越大景深越淺，焦段越長背景會更矇矓，當相機愈靠近主體，背景與主體距離又愈遠時，也會形成模糊的效果，符合其中的任一條件都可形成景深模糊效果。一般來說，使用定焦鏡拍攝最容易達到這樣的目的。

在場景方面盡量尋找有延伸感的背景，如相片中烏日高鐵車站的地下候車站，由於候車處光線較暗，使用點測光對準模特兒臉部測光後快門速度略慢，建議可依測得的結果使用手動模式再提高速度約 1~2 格，接著再增加 EV 值 +0.3 提高一些亮度，構圖上讓模特兒身體略偏右側，使左側影像突顯更多散景以及延伸感，以突顯人物主題！

利用候車處天花板的燈光來補一點模特兒臉上的光

以延伸的長廊為背景，可以令模特兒主體更明顯

在室內拍攝常會光線不足導致快門過慢，盡量在按快門時保持身體的穩定

快修技巧

車站的燈光嚴重偏黃，不只影響整體的色溫，人物主題的皮膚及禮服也都受到了影響，先還原色溫問題後，再將膚色打亮一些，並將原本是深粉紅色的禮服還原原來的色調。

01 自動色彩還原色彩

影像中的亮度與對比還算正常，就色偏最為嚴重，可以先執行 **自動色彩** 來還原基本的色溫色調。

■ 選按 **影像\自動色彩**，由軟體自動運算較佳的色彩結果。

02 快速選取人物範圍

利用 **快速選取工具** 對人物皮膚產生選取範圍，再利用下一個步驟產生的遮色片功能，針對皮膚做美白的處理。

■ 於 **工具** 面板選按 **快速選取工具** 鈕，設定合適的筆刷樣式及大小，如圖示按住滑鼠左鍵拖曳產生選取範圍。

■ 於 **選項** 列選按 ⬛ **從選取範圍中減去** 鈕，接
　著如圖示按住滑鼠左鍵拖曳，即可將多餘的
　選取範圍消除，過程中如果不小心削掉需要
　的選取範圍時，可於 **選項** 列選按 ⬛ **增加至**
　選取範圍 鈕重新增加選取範圍，反覆運用
　直到皮膚範圍都已選取。

■ 於 **選項** 列選按 **調整邊緣** 鈕，在對話方塊中
　設定合適的數值，可參照工作區中影像的邊
　緣柔化程度來調整，完成後按 **確定** 鈕。

03 人物皮膚快速美白

利用前一個步驟產生的選取區，新增 **曲
線** 調整圖層調亮人物的膚色，除了可以
節省美膚的動作，皮膚白一些時也較令
人喜愛。

■ 於 **曲線** 調整圖層的 **內容** 面板設定 **預設
　集：變亮**，模特兒皮膚就明顯白多了。

04 還原禮服的色彩

原本深粉紅色的禮服，經過車站黃燈的照射下不僅產生色偏，而且整個色調也變得不夠鮮豔，運用上一個步驟相同的選取方式新增 **色彩平衡** 調整圖層來加強禮服的色彩。

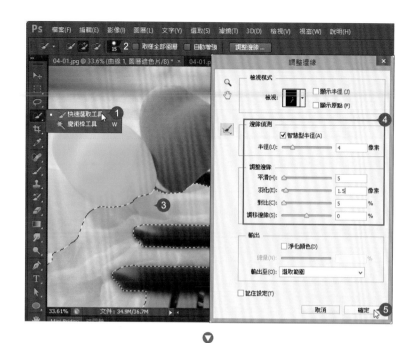

■ 如同前面相同步驟，使用 ![] **快速選取工具** 將粉紅色禮服選取完成，接著選按 **調整邊緣** 鈕，於對話方塊中設定合適的數值，完成後按 **確定** 鈕。

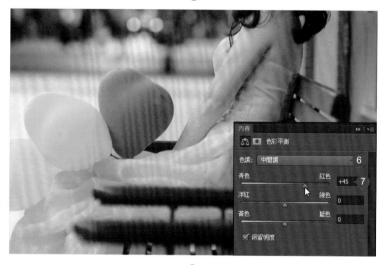

■ 於 ![] **色彩平衡** 調整圖層的 **內容** 面板設定 **色調：中間調**，拖曳滑桿設定 **紅色：**「+45」，禮服即會慢慢加深成鮮豔的粉紅色。

05 為背景加強對比突顯

完成人物的調整後，接著針對背景部分新增 **曲線** 調整圖層微調，讓人物主體與背景有不同層次的表現，呈現出更好的遠近感。

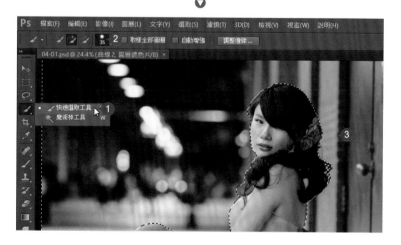

■ 於 **工具** 面板選按 ![] **快速選取工具** 鈕，設定合適的筆刷大小後，於工作區按滑鼠左鍵拖曳完成背景部分的選取範圍。

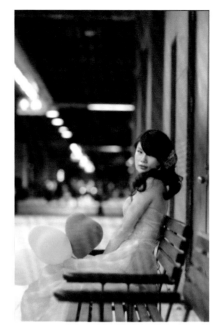

■ 於 **調整** 面板選按 ☑ **曲線** 鈕新增調整圖層，
於 **內容** 面板設定 **預設集：中等對比**，即完
成影像的調整。

當使用 **調整邊緣** 功能於對話方塊設定好數值後，若還得不到想要的結果，可以配合使用 ☑ **調整半徑工具** 來刷出更佳的選取範圍，這在選取髮絲部分的範圍時是非常好用的一項工具。

■ 設定合適的數值後，選按 ☑ **調整半徑工具** 鈕，於工作區影像中按住滑鼠左鍵拖曳需要再調整的邊緣區。

■ 放開滑鼠左鍵後，軟體即會自動重新計算邊緣細節，重複數次直到最佳效果即可按 **確定** 鈕。

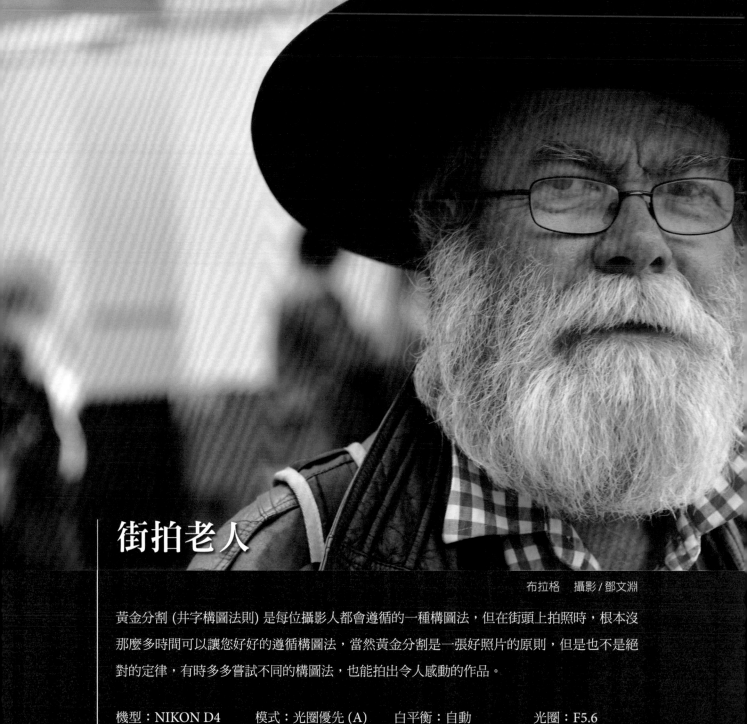

街拍老人

布拉格　攝影 / 鄧文淵

黃金分割 (井字構圖法則) 是每位攝影人都會遵循的一種構圖法，但在街頭上拍照時，根本沒那麼多時間可以讓您好好的遵循構圖法，當然黃金分割是一張好照片的原則，但是也不是絕對的定律，有時多多嘗試不同的構圖法，也能拍出令人感動的作品。

機型：NIKON D4	模式：光圈優先 (A)	白平衡：自動	光圈：F5.6
鏡頭：28 - 300mm	測光：矩陣測光	快門速度：1/640s	ISO：400

攝影美學

捕捉瞬間的美感，是街拍的重要原則。這「決定性瞬間」也正是攝影大師布列松流傳於世的名言，全世界攝影者的金科玉律。

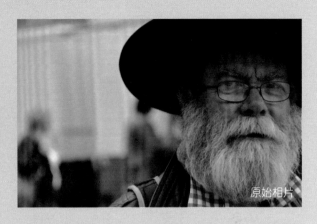

原始相片

隨著導遊走在異國的街頭，跟在隊伍的後半端利用前方隊友的自然掩護，我緊握著旅遊鏡頭眼觀四面，鏡頭伸縮自如又不會太張揚，這次見到對面走來一位有個性的長鬍子老阿伯，立即拿起相機，我從移動的人群後方找到了空隙，在避開閒雜人等的瞬間，趕緊快拍得手。只是有時候正要按下快門時旁邊突然竄出半個人頭，有時候我們鎖定的目標突然做個急速轉彎，有時候主角已快走出鏡頭之外，像這一張作品真是意外的驚喜。由於時空的變化，在這時間點上才有機會按下快門，也打破了自己慣用的黃金構圖，卻又讓人驚喜連連。面對面的攝影當然要先取得對方的同意，但這樣的結果又難免相當制式，唯有這種略帶冒險式也不會驚動對方的情況，像個飢餓的獵人在街頭捕風捉影，真是一大挑戰呢！

快拍技巧

街拍是一種很隨興的拍攝法，它不像是一般拍攝景物或人像需要主題般的構圖，只要隨時準備好相機，預知即將呈現的畫面按下快門，即可拍到更生活、更真實的作品。

一開始不熟悉或是害怕與陌生人接觸時，可以先試著使用長焦段來拍攝，一來可以避免被攝者產生小小抗拒心理，二來也可讓自己更能洞察週遭環境的變化。

設定光圈優先模式，調整當下合適的光圈大小及ISO 值，使用矩陣測光可隨時依場景去改變合適的測光數值，以老人家的臉為對焦依據，半按快門後，將鏡頭往左稍稍移動改變構圖，將主體放在最右邊緣上反而會形成超突顯的目標！

穿插一些路人背景也能使相片更加豐富

將人物置於畫面右側

使用長焦段來捕捉主角表情，待取得一個最佳的方向或表情時，瞬間按下快門拍下這一刻

快修技巧

使用矩陣測光的關係，影像中明暗對比分佈的很平均，所以除了針對主體人物與背景部分，分別進行不同的對比微調外，也改變一下人物的鬍子色彩，看起來會更有歲月痕跡的感覺。

01 提高人物亮度

使用 **快速選取工具** 鈕，先將人物部分選取完成 (請參照前一作品的步驟作法)，接著新增 **曲線** 調整圖層來提高人物主體的亮度。

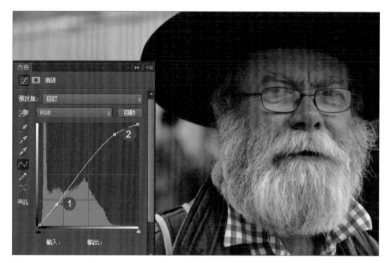

■ 於 **曲線** 調整圖層的 **內容** 面板任意處先新增一控點設定 **輸入**：「45」、**輸出**：「52」，新增另一控點設定 **輸入**：「196」、**輸出**：「229」。

02 改變背景色彩溫度

新增 **相片濾鏡** 調整圖層可以快速為影像改變色彩溫度，所以使用這項功能來改變背景色彩，使之變更為暖色調系。

■ 於 **圖層** 面板 **曲線 1** 調整圖層遮色片縮圖上，按 Ctrl 鍵不放，待滑鼠呈 狀，按一下滑鼠左鍵即可載入該遮色片的選取範圍，接著選按 **選取 \ 反轉** 即可變更選取範圍。

■ 於 **相片濾鏡** 調整圖層的 **內容** 面板設定 **濾鏡：暖色濾鏡 (85)**，拖曳滑桿設定 **濃度：「40」** 即可。

03 加強背景明暗度

如同前面相同步驟，於 **相片濾鏡** 調整圖層載入該遮色片的選取範圍後，新增 **曲線** 調整圖層來加強背景的明暗度，這樣可以讓人物與背景色調脫離，更能突顯主體的樣貌。

■ 於 **曲線** 調整圖層的 **內容** 面板任意處先新增一控點設定 **輸入：「34」、輸出：「27」**，新增另一控點設定 **輸入：「217」、輸出：「243」**。

04 讓人物鬍子更加白晰

使用 **快速選取工具** 鈕，將鬍子部分選取起來，並利用 **邊緣調整** 功能將選取範圍再微調，最後新增 **色相/飽和度** 調整圖層，將有點泛黃的鬍鬚改為白色的樣貌，使之更增添歲月的痕跡。

■ 於 **色相/飽和度** 調整圖層的 **內容** 面板拖曳滑桿設定 **色相：「0」、飽和度：「-45」、明亮：「+6」**，即變身為白鬍鬚的老人家！

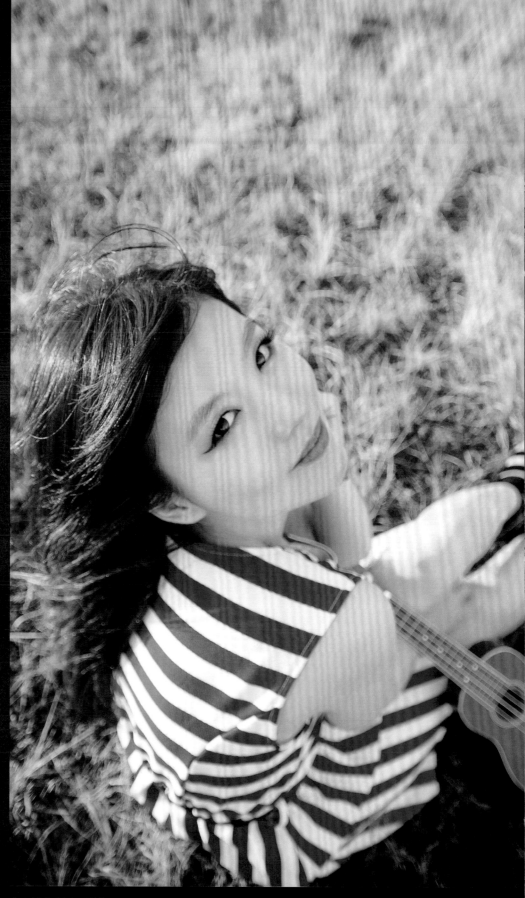

回眸一笑

一般拍人像不外乎以眼睛視覺可見的角度在拍攝，因為那是很直接而產生的想法，但有時突發奇想換個不同的視角拍攝作品，也會得到意想不到的效果哦！

機型：NIKON D90

鏡頭：17 - 50mm

快門速度：1/400s

光圈：F2.8

ISO：160

模式：光圈優先 (A)

白平衡：自動

測光：點測光

台中都會公園　攝影 / JustIn Bear

攝影美學

回眸一笑百媚生,六宮粉黛無顏色。這是白居易「長恨歌」的名句,用來形容楊貴妃的嫵媚神態與動人容顏,好像用慢速度拍攝到往前奔走的少女,驀然回首甩動長髮的動態瞬間凝結之美。

如果你能熟悉這些古典詩詞,而且將之運用到攝影,那就印證了「攝影者為何要熟讀唐詩三百首」的緣由了。自身的文學素養,會間接影響到運鏡取景的美感,這不是只有熟知光圈與快門等純技術層次所能夠達到的!

想要得到不同的攝影風格,就要用不同的鏡頭、不同的拍法或不同的光圈與快門,本作品採用俯拍可突顯不同的構圖方式,營造不一樣的視覺效果,讓臉部更明顯。

人像攝影師經常會採用不同的擺動姿態,其目的就是要拍出攝影師與模特兒的個人情緒與個性,所以不惜打破各種構圖規則,只為了捕捉那決定性的瞬間,讓你在第一眼注意到這幅作品時,就可以看出攝影者的意圖以及獨一無二的風格。

原始相片

快拍技巧

從模特兒背後上方拍攝,因為俯視角度的關係,除了會讓人物的身體形成景深的效果,也會有種延伸的感覺。拍攝需注意光線的方向,最好別選太陽光剛好從上方投射下來,避免模特兒睜不開眼睛。由後方或側面的光線最佳。相機設定光圈優先,以點測光方式測模特兒眼睛區域並對焦完成,半按快門鎖定測光及焦距後,稍稍移動相機再重新構圖,以直拍方式的話可以讓上方留白多一點,也可以營造出延伸空間感。

站在模特兒後方拍攝,請模特兒上半身略轉向自己且仰頭直視鏡頭

站的位置盡量可以比模特兒高一點

快修技巧

冬天的草地較沒有夏天時的翠綠，加上拍攝時臨近黃昏，所以草地看起來變得土黃色又髒髒的，針對這部分綠化快修是必要的，另外也可以對模特兒的膚色做簡單的美白，看起來會更動人。

01 打造綠油油的草地

先用 **快速選取工具** 選取所有背景部分，再運用 **調整邊緣** 功能微調出更柔順的選取範圍，新增 **色彩平衡** 調整圖層減掉更多黃色調，加上 **相片濾鏡** 讓綠草地更加鮮豔明亮，最後利用 **曲線** 調整圖層加強明暗對比。

■ 於 **工具** 面板選按 **快速選取工具** 鈕，設定合適的筆刷樣式及大小，拖曳選取背景部分，於 **選項** 列選按 **調整邊緣** 鈕，在對話方塊中設定合適的數值，並刷出合適的頭髮邊緣後，按 **確定** 鈕完成選取。

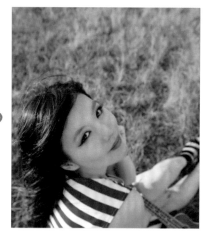

■ 於 **調整** 面板選按 **色彩平衡** 增加調整圖層的 **內容** 面板設定 **色調：中間調**，拖曳滑桿設定 **綠色：「+35」**、**藍色：「+20」**，如此一來草地就會還原一些翠綠，加一些藍色調可以讓綠色調的暗部突出一些。

■ 於 **圖層** 面板 **色彩平衡 1** 調整圖層遮色片縮圖上，按 Ctrl 鍵不放，待滑鼠呈 狀，按一下滑鼠左鍵載入選取範圍，接著於 **調整** 面板選按 **相片濾鏡** 增加調整圖層，在 **內容** 面板設定 **濾鏡：綠色** 並拖曳滑桿設定 **濃度：「50%」**，核選 **保留明度**，最後於 **圖層** 面板設定 **圖層混合模式：柔光**，即可得到明暗度對比更加強烈的綠地。

■ 同上個步驟，先載入 **相片濾鏡 1** 調整圖層遮色片的選取範圍，於 **調整** 面板選按 **曲線** 增加調整圖層，在 **內容** 面板任意處先新增一控點，拖曳設定 **輸入：「28」、輸出：「26」**，接著再新增另一控點設定 **輸入：「225」、輸出：「232」**，微調草地的明暗對比。

03 輕鬆美白肌膚

如果不想花太多時間在磨皮美膚上，將皮膚調亮一點是最簡單的步驟。首先載入 **曲線 1** 調整圖層遮色片選取範圍，選按 **選取 \ 反轉** 變更選取範圍，最後即可新增 **曲線** 調整圖層。

■ 於 **內容** 面板設定 **預設集：變亮**，即可將人物主體調亮許多，皮膚也會更加亮麗些。

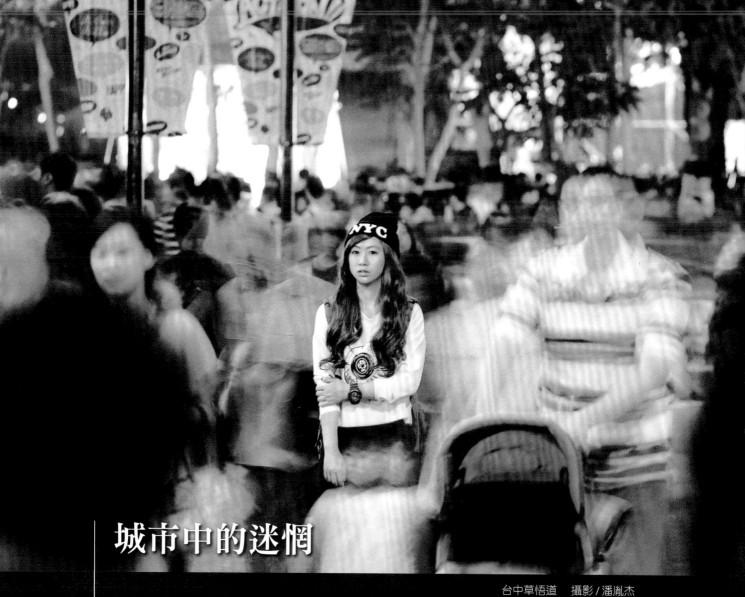

城市中的迷惘

台中草悟道　攝影 / 潘胤杰

面對繁忙的街道和人流，利用慢速快門拍出人們移動的感覺，讓城市間繁忙人們與靜止的主角形成一種強烈的對比，使人印象深刻，在一些電影海報中常常都可以看到這樣的拍攝手法，只要懂得其中技巧，不用靠後製也能簡單拍出好作品。

機型：NIKON D90	模式：快門優先 (S)	白平衡：自動	光圈：F5.6	腳架：有
鏡頭：70 - 200 mm	測光：中央重點測光	快門速度：0.8s	ISO：400	

攝影美學

電影中常見此一場景，在擁擠的人潮中，男主角所追蹤的嫌犯走失了，男主角愣住了，彷若他的世界靜止了，而四周的人潮卻流動著。

原始相片

動與靜的對比，也是攝影常見的一種表現方式，例如流水與石頭上靜止的楓葉，或是在池中游動的水鴨與靜止的風景等等。

這是一幅有創意的作品，讓主角靜止不動，而拍出四周人潮的流動感，動靜的對比，構成畫面的情趣與美麗，對中央的模特兒不免聚焦幾秒，並想看看到底發生什麼事？因為與追蹤攝影反其道而行，便會引起觀者的注目，並駐足在作品前思考到底是怎麼拍出來的。

這讓我想起了唐代詩人杜甫在八陣圖乙詩中「江流石不轉，遺恨失吞吳。」的江流石不轉，江水悠悠東流，江中的石頭卻屹立不搖，就像這作品中的人潮不斷流動，人群中的美人如玉劍如虹，彷若在人群中尋覓前世的知己啊！

快拍技巧

首先觀察拍攝點人潮的移動及數量，人數太少畫面會顯得不夠精采，人數多到像夜市般的擁擠時，模特兒大概也會被人潮給淹沒了。所以了解人潮流動是首要條件。接著要捕捉人群流動的感覺，光圈大小與曝光時間就必須拿捏得宜，快門的速度可以決定人流模糊的結果，速度慢一點即會拍出半透明線狀效果；速度快一點則可以保留人的流動殘影。以快門優先模式來拍攝，依快門速度決定是否必須使用腳架穩定拍攝。使用長焦段鏡頭有助於空間的壓縮及構圖時決定人群的多寡，也可以讓行人不會去注意到相機而有故意避開的情況，最後跟模特兒溝通好站定位後保持不動，抓準人群避開模特兒的瞬間按下快門，直到拍攝成功為止。

拍攝此主題時，最好有助手能幫忙傳遞攝影者與模特兒間的溝通

使用長焦段對準模特兒後，先請模特兒保持不動，觀察人群的流動瞬間按下快門

快修技巧

拍攝完成的作品，由於測光上略受現場環境光影響，稍稍偏黃偏暗，所以需要將這部分先稍做微調與修飾，另外也可以幫影像設計一些特殊風格，如底片拍攝般顆粒感的效果。

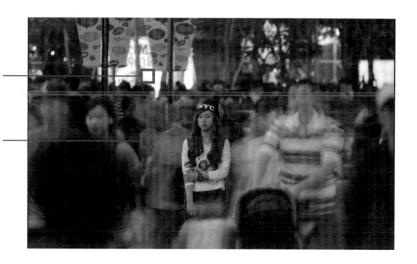

01 手動色階調整明暗度

新增 **色階** 調整圖層，利用手動方式調整出較合適的明暗度。

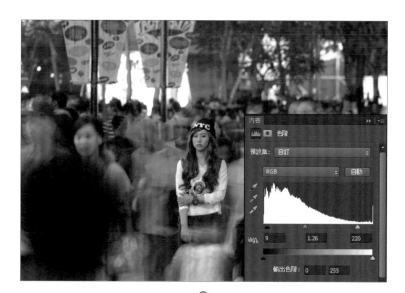

■ 於 **色階** 調整圖層的 **內容** 面板，拖曳滑桿設定 **陰影**：「9」、**中間調**：「1.26」、**亮部**：「220」，完成後可以讓影像的明度更為強烈。

02 選取顏色微調色彩

選取顏色 與 **色彩平衡** 功能不同的是，**選取顏色** 可以針對影像中單一色調來微調，並不會影響其他色彩，所以在微調影像時非常方便。

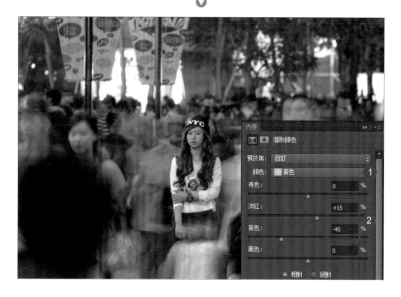

■ 於 ■ **選取顏色** 調整圖層，在 **內容** 面板設定 **顏色：黃色**，拖曳滑桿設定 **洋紅**：「+15」、**黃色**：「-45」，即可讓偏黃的色調還原較正常的樣子。

接著設定 **顏色：中間調**，拖曳滑桿設定 **黑色：「-10」**拉高一些亮度，最後要加強暗部的地方，設定 **顏色：黑色**，拖曳滑桿設定 **黑色：「+60」**即可得到暗部非常強烈的影像。

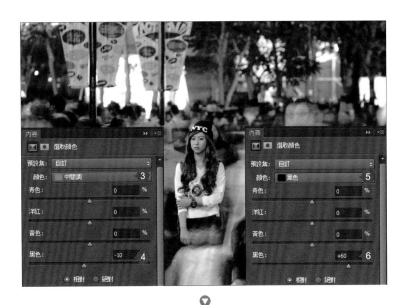

03 降低影像飽和度

一般底片的色調比較不像數位相機拍的顏色那麼鮮豔，所以新增 **自然飽和度** 調整圖層來降低影像的色彩。

■ 於 **自然飽和度** 調整圖層的 **內容** 面板拖曳滑桿設定 **自然飽和度：「-55」**、飽和度：「-3」。

04 營造過曝的效果

有些底片拍攝出來會有露光或是白茫茫的感覺，利用簡單的 **填滿圖層** 及 **圖層混合模式** 即可做出類似的效果。

■ 選按 **圖層 \ 新增填滿圖層 \ 純色**，於對話方塊直接按 **確定** 鈕，最後於 **檢色器** 對話方塊中選擇白色，再按 **確定** 鈕即可。

■ 於 **圖層** 面板設定 **圖層混合模式：柔光、不透明度：**「40%」，影像就會營造出一片白朦朦的效果。

05 打造底片顆粒效果

步驟至此已算完成色調的改變，最後只要再利用濾鏡中的功能，即可讓影像產生顆粒的效果，請先按 [Ctrl] + [Shift] + [Alt] + [E] 鍵 **蓋印可見圖層** 產生一個新的影像圖層，再用此圖層來產生底片顆粒的效果。

■ 選按 **濾鏡 \ 濾鏡收藏館** 開啟對話方塊。

■ 在對話方塊中間欄位選按 **藝術風 \ 粒狀影像**，接著於右側設定合適的數值，可以依左側預覽縮圖調出想要的顆粒效果，完成後按 **確定** 鈕。

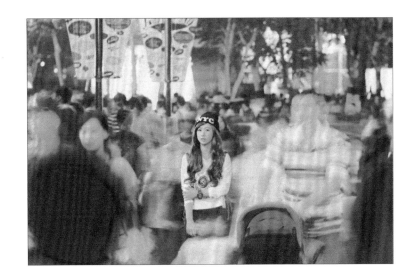

■ 完成後即得到影像顆粒非常明顯的狀態，接
　著只要再變更圖層模式即可完成快修。

■ 於 **圖層** 面板設定 **圖層混合模式：柔光**，即
　可將 **圖層 1** 融入背景圖層中，一張模擬底
　片顆粒的影像即完成了。

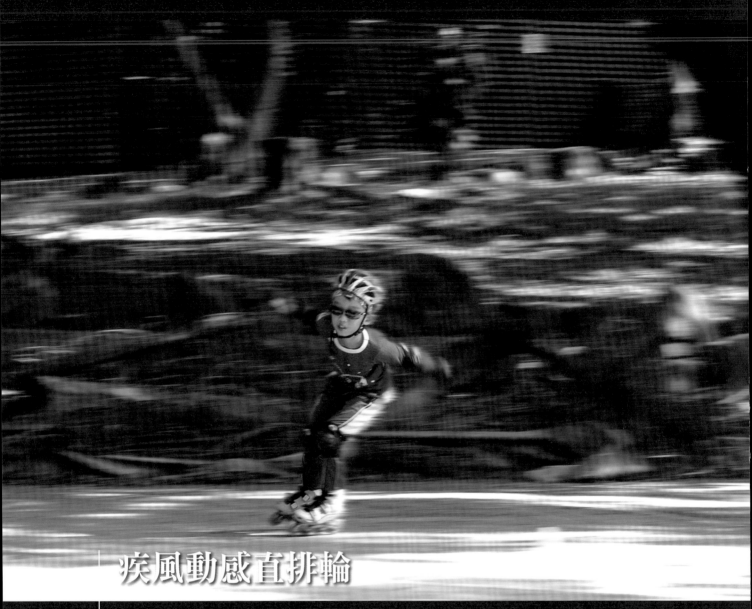

疾風動感直排輪

埔里鎮綜合球場　攝影 / Justin Bear

許多家長都喜歡拿著相機記錄小朋友的成長過程，有時難免會遇到小朋友好動亂跑亂跳的，拍出來的相片老是沒對焦一片模糊，確實有時也會令人懊惱不已，不過其實只要抓住最重要的追蹤攝影技巧，也能輕鬆拍出動感十足的相片！

機型：NIKON D90	模式：快門優先 (S)	白平衡：自動	光圈：F8
鏡頭：70 - 200 mm	測光：中央重點測光	快門速度：1/50	ISO：200

攝影美學

對我們一般人而言，現在的攝影器材堪稱完善，要抓住瞬間的美已不再是難事，如果能抓住那一瞬間的動感，才會讓照片更有看頭！

對於快速移動的物體，通常拍攝到的結果是，景物清楚而物體模糊，因為相機的速度追不上物體的瞬間速度。

原始相片

這一張作品卻是溜直排輪的小朋友影像清晰，反倒是背後的景物有了移動的感覺。這就是所謂的「追蹤攝影」。追蹤攝影時，攝影主題和攝影師的鏡頭是平行的，攝影鏡頭左右晃動的速度剛好與小朋友相同，就可以讓背景呈現流動的感覺，造成視覺上的動感效果，呈現移動者的速度感。

你可以在搭乘高鐵或火車時做個實驗，當行進間你在窗戶邊緣放個杯子，你拍攝杯子也包含車窗外面的風光，這時因為你與杯子都在同一速度下，所以杯子是清楚的，而背後的景物卻是相對移動讓杯子產生速度感。追蹤攝影說起來簡單，做起來卻不易，只要多加練習，移動鏡頭不要過急或過慢，一定會有好作品出現的！

快拍技巧

拍攝追蹤攝影相片時，可以選擇以快門優先設定為主，這時只要決定快門速度及 ISO 值即可，而對焦模式務必切換為「連續對焦模式 (AF-C 或是 AI SERVO)」。如果想拍出有動感的樣子，可以先將快門速度降至 1/50 秒左右，試拍後再看是要提高或降底快門速度，一般如不想拍出動態模糊的效果，快門速度至少要設 1/100 秒以上，一開始半按快門對主體連續追蹤，隨著主體移動來擺動相機直到合適的位置後，按下快門捕捉那一瞬間，配合連拍之下可以輕鬆取得動態姿勢或構圖，在未掌握當中技巧前，建議可以多番嘗試直到熟稔為止。

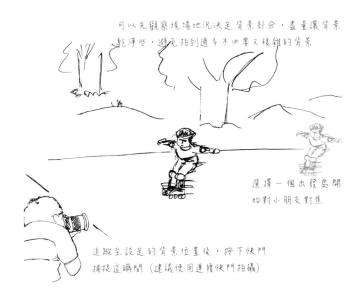

可以先觀察現場地況決定背景部分，盡量讓背景乾淨些，避免拍到過多不必要又複雜的背景

選擇一個出發處開始對小朋友對焦

追蹤至設定的背景位置後，按下快門捕捉這瞬間 (建議使用連續快門拍攝)

快修技巧

首先可以針對圖片裁切出合適的大小與水平拉直，接著再對色彩的明暗對比調整出較佳的色調，完成這些基礎的快修後，可以替影像加強動態效果，帶出主體的動感。

01 裁切並拉直影像

由於使用長焦段拍攝，所以小朋友在影像中所佔的區域較小，利用 **裁切工具** 裁切出合適的區域，並利用 **拉直** 功能調整出水平準確的影像。

■ 於 **工具** 面板選按 **裁切工具** 鈕，按住 Alt + Shift 鍵不放，按住滑鼠左鍵拖曳變形控點，以等比例縮放裁切出合適的範圍，接著於 **選項** 列選按 **拉直** 鈕，在工作區中拖曳水平基準線後，按 Enter 鍵完成裁切。

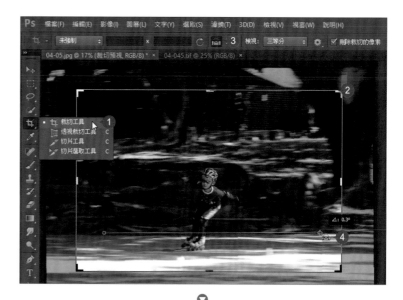

02 拉高背景明暗對比

在中央重點測光拍攝下，背景的明亮度會略顯不足，這時可以新增 **色階** 調整圖層來提高背景亮度，並微調一下影像整體的明暗對比。

■ 於 **色階** 調整圖層的 **內容** 面板，拖曳滑桿設定 **陰影**：「6」、**中間調**：「1.31」、**亮部**：「221」，完成後背景明亮多了，整體色調對比也好多了。

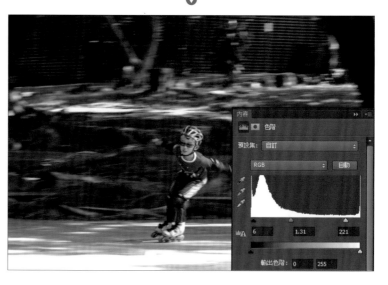

03 營造動態殘影效果

按 Ctrl + Alt + Shift + E 鍵 蓋印可見
圖層 產生一新圖層，接著利用這個圖層
來製作 風動效果。

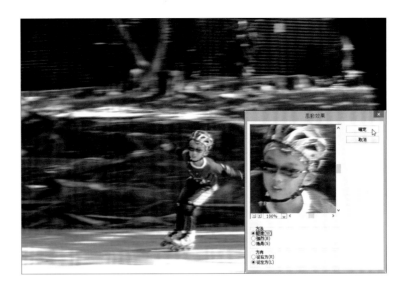

■ 選按 濾鏡 \ 風格化 \ 風動效果 開啟對話方
　塊，接著於對話方塊核選 方法：輕微、方
　向：從左方，再按 確定 鈕。

04 使風動效果更自然

雖然製作出風動效果的動態殘影效果，
不過這樣的效果有點生硬，所以可以套
用濾鏡功能中的 動態模糊，讓效果更加
自然。

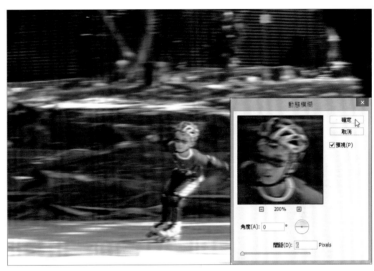

■ 選按 濾鏡 \ 模糊 \ 動態模糊 開啟對話方塊，
　設定 角度：「0」、依影像調出合適的 間距
　數值，完成後按 確定 鈕。

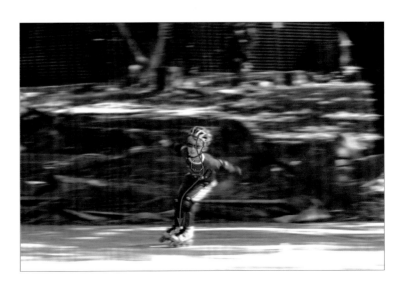

■ 於 工具 面板選按 ▨ 橡皮擦工具 鈕，設定
　柔邊圓形 筆刷，並調整合適的筆刷大小，
　將主體中需要清晰的身體部分擦出來，這
　樣一來整個動態效果就更加明顯突出了。

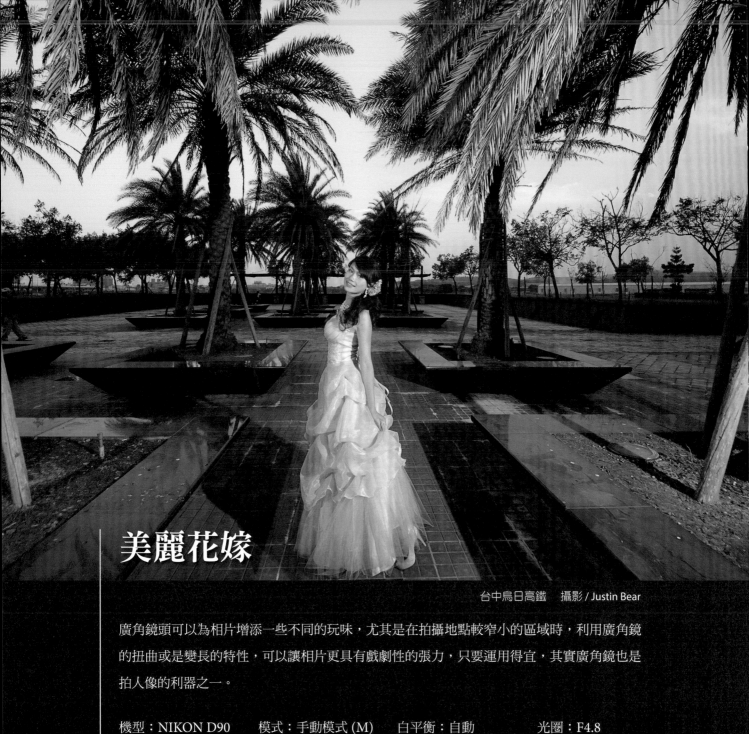

美麗花嫁

台中烏日高鐵　攝影 / Justin Bear

廣角鏡頭可以為相片增添一些不同的玩味，尤其是在拍攝地點較窄小的區域時，利用廣角鏡
的扭曲或是變長的特性，可以讓相片更具有戲劇性的張力，只要運用得宜，其實廣角鏡也是
拍人像的利器之一。

機型：NIKON D90　　模式：手動模式 (M)　　白平衡：自動　　　光圈：F4.8

鏡頭：8 -16 mm　　測光：中央重點測光　　快門速度：1/200　　ISO：250

攝影美學

攝影的氛圍，包括整體環境與人物的表情動作，都會深深影響著整張作品給人的觀感，攝影大師布列松說過：「我之所以對攝影感興趣，是因為攝影充滿了可能性，透過忘我的方式，攝影者可以瞬間記錄下事件所反映的情感，同時以幾何構圖的方式記錄下每件事的美感。每一次按快門，對我來說都是一次即時的素描。」不管是天候、場景或人物，都可以憑著直覺去創造屬於自己風格的作品，因此，經由人工安排的光影與人物動作都會具有一定的水準。

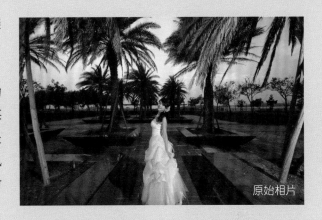

原始相片

以廣角鏡頭拍攝出來的場景氣勢大，這張作品如果印成明信片大小那就是看氣氛的，因為美女的臉部只能瞇著眼看，但若是放大成月曆，就會有很好的氣勢。因此，攝影展示或列印成果時，也要針對放大尺寸與照片的取景內容來加以評估喔！

快拍技巧

廣角鏡拍人像時需要非常注意主體擺放的位置，因為廣角鏡變形的關係，兩側邊緣都會有扭曲變形的問題，所以在拍攝時最好將模特兒放在相片中央處。如果手腳剛好在相片邊緣還可以變得更修長，就如同相片中剛好以中央對焦模特兒眼睛處，所以模特兒下半身就會有拉長的效果，且廣角鏡因為可以拍進更多的背景，會營造出具空間感的視覺效果。由於拍攝時間已近傍晚光線較弱時，所以有使用閃光燈曝光補償，以手動模式設定快門速度後，再調整出合適的光圈大小，ISO值設定低一點可避免產生躁點，如果對運用閃光技巧還不熟悉前，可多番嘗試直到拍出構圖滿意、光線補償又自然的相片即可。

將模特兒置於中間位置，二側植栽分均落於左右側，決定好後即可按快門完成拍攝

快修技巧

傍晚時分，由於夕陽的照射所以藍天不
夠藍，背景的植物多少有點偏暗偏黃的
感覺，除了修正這些部分的色偏外，可
對模特兒主體微調一些色調對比與美白
膚色。

01 打造蔚藍晴空的背景

首先使用 **快速選取工具** 及 **調整邊緣** 功
能來選取除了人物主體外的背景部分，
接著利用選取區域來調整背景。

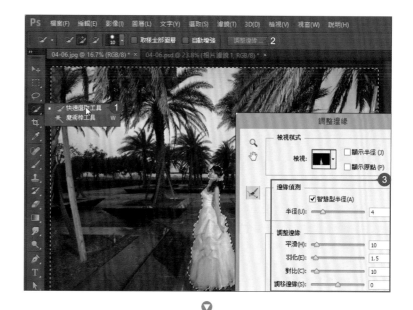

■ 於 **工具** 面板選按 **快速選取工具** 鈕，圈
選出選取範圍後，再選按 **調整邊緣** 鈕並設
定合適的數值後產生選取範圍。

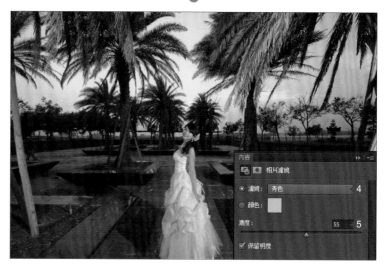

■ 於 **調整** 面板選按 **相片濾鏡** 鈕新增調整圖
層，在 **內容** 面板設定 **濾鏡：青色** 接著拖曳
滑桿設定 **濃度**：「55」，這時天空就顯得
蔚藍許多，也看不到夕陽的影響了。

02 微調色彩細節

雖然套用了 **相片濾鏡** 後，影像中有些色彩並沒有那麼地明顯及飽滿，載入前一個遮色片的選取範圍後，再新增 **選取顏色** 調整圖層來微調每個色版的細節，可以讓影像看起來更有層次感外，也能回復一些色偏的區域。

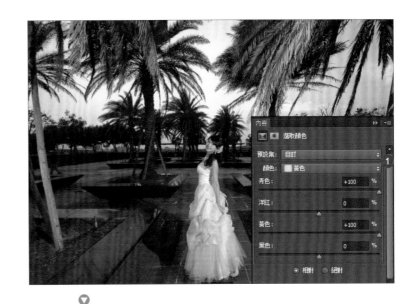

■ 於 **調整** 面板選按 **選取顏色** 鈕新增調整圖層，在 **內容** 面板設定 **顏色：黃色** 接著拖曳滑桿設定 **青色：**「+100」、**黃色：**「+100」，可以回復影像中的綠葉。

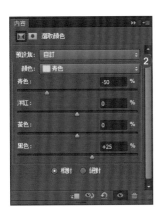 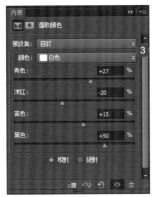

■ 繼續於 **內容** 面板設定 **顏色：青色** 並拖曳滑桿設定 **青色：**「-50」、**黑色：**「+25」，減少一些青色調並加強青色調的暗部；設定 **顏色：白色** 並拖曳滑桿設定 **青色：**「+27」、**洋紅：**「-20」、**黃色：**「+15」、**黑色：**「+50」；設定 **顏色：黑色** 並拖曳滑桿 **青色：**「+7」、**黃色：**「-5」、**黑色：**「+7」；設定 **顏色：中間調** 並拖曳滑桿設定 **青色：**「+5」、**黃色：**「+5」、**黑色：**「+2」。

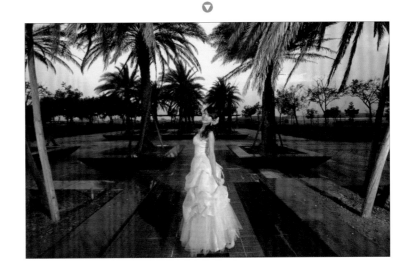

■ 完成調整後的影像中，綠色調已有明顯加強，像是樹盆上的綠藻已不像一開始的黃褐色，大理石也變得較暗沉且偏暗藍色調，整體明暗度都有得到較佳的對比。

03 調整影像明暗對比

載入前一個調整圖層遮色片選取範圍
後，新增 **色階** 調整圖層，稍微再調整
影像的明暗度對比，會使空間立體感更
加突顯。

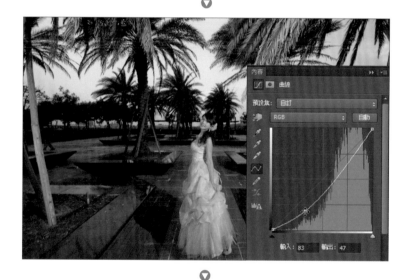

■ 於 **色階** 調整圖層的 **內容** 面板，拖曳滑桿
　設定 **陰影**：「10」、**中間調**：「1.2」、**亮
　部**：「245」。

04 加強禮服色調及立體感

利用 **快速選取工具** 與 **調整邊緣** 功能先
將模特兒的禮服圈選產生選取範圍，接
著新增 **曲線** 調整圖層來加強禮服的色調
並增加立體的視覺感。

■ 於 **曲線** 調整圖層的 **內容** 面板任意處先新增
　一控點並拖曳設定 **輸入**：「83」、**輸出**：
　「47」，先加強禮服暗部的色調。

■ 繼續在 **內容** 面板新增一控點設定 **輸入**：
　「237」、**輸出**：「239」，提高禮服的亮
　部區域讓它看起來更加有層次。

05 快速美白肌膚

與前一個步驟一樣，這裡則是先選取模
特兒皮膚的部分區域，再新增 **曲線** 調整
圖層快速的為模特兒皮膚加亮明暗度，
是既簡單又快速的肌膚美白調整動作。

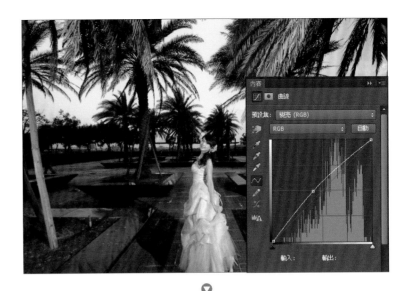

■ 於 **曲線** 調整圖層的 **內容** 面板設定 **預設
集：變亮**，簡單就可以幫人物打亮皮膚了。

06 加強影像飽和度

新增 **自然飽和度** 調整圖層，可以較佳的
方式加強影像的色彩飽和度，並且不會
失去過多的細節，利用這項功能可以微
調出最佳的色彩飽和度。

■ 於 **自然飽和度** 調整圖層的 **內容** 面板，拖曳
滑桿設定 **自然飽和度：**「+60」。

07 加強影像低中間調的亮度

選按 **圖層＼新增填滿圖層＼純色**，設定
為白色填滿狀態，接著利用 **圖層混合模
式：柔光** 加強或減少影像中的明暗度。

■ 由於填滿的色彩為白色，所以在設定 **圖層
混合模式：柔光** 後，除了純黑外的色彩變
的更亮了，最後設定 **不透明度：**「15%」，
在不會影響暗部的狀況下進行調亮動作。

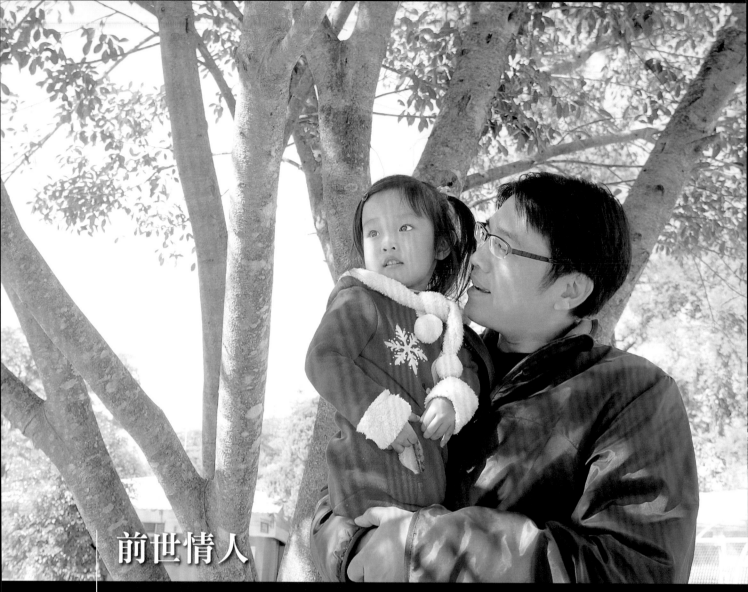

前世情人

日月潭孔雀園　攝影 / Lily

眼神的交流在相片中往往是最重要的一環，大部分被攝者因為要與拍攝者溝通而直視著鏡頭，然而，當相片的主角露出笑容正觀望某處時，不僅會令觀賞者思考相片中的故事性，也讓作品更加充滿吸引力！

機型：Sony NEX-5N　模式：光圈優先 (A)　白平衡：自動　光圈：F5

鏡頭：18 - 55 mm　測光：圖樣測光　快門速度：1/100　ISO：100

攝影美學

對攝影者而言，愈是身邊的人事物，愈容易被忽視也愈不容易拍得好，例如為自己或親友和家人留下生動與美好的回憶。

俗語說：親情比酒濃。親情攝影的方式有兩種，一種是自然攝影法，完全放任親子之間任其自然互動，把攝影者當作是個不存在的旁觀者，而攝影者在親子之間自由穿梭，只要有敏銳的攝影眼，好好把握時機，往往都能拍出自然生動的好作品。這類情況通常適用於與親友熟稔的情況，或是攝影者高超的交際手法，幾分鐘之後就能與一家人熟絡如多年好友。

另一種是比較正式、如同在攝影棚內的拍法，讓親子站在鏡頭前方，擺好姿勢，再讓親子互動，然後抓緊時機拍攝。至於其他的親子攝影時機，如大手牽小手、推輪椅、嬉戲、穿衣、餵食...等，只要多加觀察，都有機會拍攝到動人的親情影像。

快拍技巧

小孩與家長互動是最溫馨的畫面，然而拍攝小朋友卻是個不容易上手的挑戰，由於小朋友好動且容易被旁物影響而分心，所以往往很難拍出滿意的相片。其實有時候利用一些簡單的誘導方式，想拍出好相片一點都不難。畫面中由父親抱著女兒，介紹著園區中精彩美麗的孔雀群，當小朋友專心看著遠方的孔雀時，就是按下快門的時機了。以光圈優先為主，設定合適的大小及 ISO 值，以樹蔭為背景由略低的角度往上拍，過程中別主動引導小朋友該看哪，頭該轉哪裡去，這樣很容易就讓小朋友分心而一直看著鏡頭，有時候現場沒有特殊景物讓小朋友專注時，可以利用長焦段鏡頭遠距離拍攝，也是不錯的方法之一。

利用前方遠處的動物來吸引小朋友的注意而不會發現鏡頭

可站於樹蔭下避免陽光直射頭頂

從下方仰視拍攝，以樹為背景構圖，以父親的臉為主測光依據，避免拍出太暗的人臉

快修技巧

由於主體位於樹蔭下，所以光線略顯陰暗，先針對整體暗部提高亮度，之後再增加一些日式風格調整，讓影像看起來乾淨、舒服。

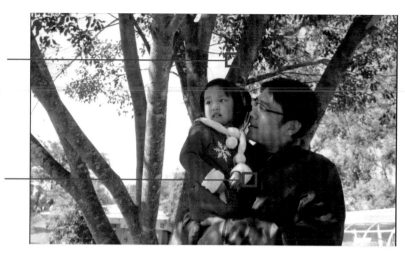

01 提高影像亮度

首先提高影像整體亮度，新增 **色階** 調整圖層來調整是既快又簡單的方式，由於要後製為清新的日式風格，所以先將人物主題亮度提高到一定程度，且又不致於失去太多背景細節。

■ 於 **色階** 調整圖層的 **內容** 面板拖曳滑桿設定 **陰影**：「2」、**中間調**：「1.66」，大量提高中間值的色調，讓 **亮部** 保持在「255」不變。

02 加入清新的風格色溫

一般來說，所謂的日式風格大部分包含「低飽和」、「低對比」、「高亮度」...等元素，有些日式風格走橙色溫暖調，有些則走藍色清新調，在此新增 **相片濾鏡** 調整圖層來改變影像的色溫。

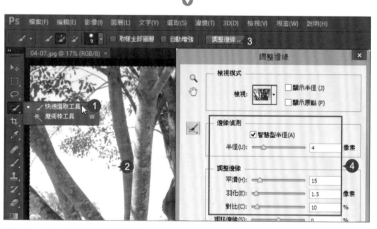

■ 於 **工具** 面板選按 ■ **快速選取工具** 鈕，圈選出背景的選取範圍後，再選按 **調整邊緣** 鈕，設定合適的數值後產生選取範圍。

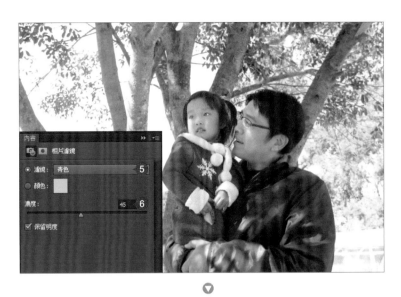

■ 於 **調整** 面板選按 ⬛**相片濾鏡** 鈕新增調整圖
層，在 **內容** 面板設定 **濾鏡：青色** 接著拖曳
滑桿設定 **濃度：**「45」，除了人物主體外
背景都濛上一層淺藍色調。

03 降低影像對比及飽和度

前面提到了低飽和及低對比的重點，接
著新增 **曲線** 調整圖層及 **色相/飽和度** 調
整圖層來調整這些部分，使它更接近所
要完成的質感。

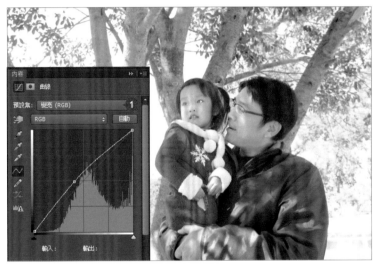

■ 於 **曲線** 調整圖層的 **內容** 面板設定 **預設
集：變亮**，整體調高影像亮部。

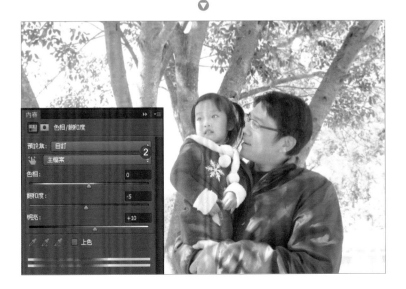

■ 於 **調整** 面板選按 ⬛**色相/飽和度** 鈕新增調
整圖層，在 **內容** 面板拖曳滑桿設定 **主檔
案、飽和度：**「-5」、**明亮：**「+10」，降
低一些飽和度及提高一些明亮對比。

04 微調色彩細節

新增 **選取顏色** 調整圖層來微調色彩的細節，針對其中的 **白色、中間值、黑色** 三個色板調整出更柔和的日式清新風格。

■ 於 **選取顏色** 調整圖層的 **內容** 面板設定 **顏色：白色** 並拖曳滑桿設定 **黑色**：「+35」，先讓白色明度增加更多細節，接著設定 **顏色：黑色** 並拖曳滑桿設定 **黑色**：「+27」加深一點暗部的細節。

■ 再設定 **顏色：中間調** 並拖曳滑桿設定 **黑色**：「+8」加深一點暗部。

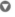

05 加強影像立體感

至目前為止，所完成的影像調整已滿足了前面所提到的三個原則，嚴格來說已算是完成了，可是影像還是略嫌「平」了點，所以利用 **圖層混合模式** 讓影像增加一些立體感，這樣看起來就會更有層次感了。

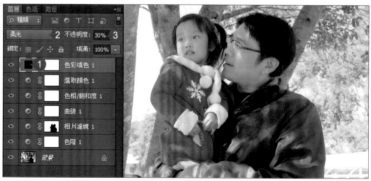

■ 選按 **圖層 \ 新增填滿圖層 \ 純色**，設定為黑色填滿狀態，完成後於 **圖層** 面板設定 **圖層混合模式：柔光、不透明度**：「30%」，這樣影像看起來就比較有層次了，尤其是人物主體的部分。

06 增加影像銳利度

影像在飽和度不足及過亮的情形下，有時會看起來有點朦朧的感覺，雖然有 **銳利化** 功能可以加強影像邊緣，但是銳利的強度很難去拿捏，太過或不及都會讓成像品質不好，按 Ctrl + Alt + Shift + E 鍵 **蓋印可見圖層** 產生一新圖層，接著用一種較簡單的方式來輕鬆完成影像銳利化。

■ 選按 **濾鏡\其他\顏色快調** 開啟對話方塊，依影像調出合適的 **強度** 數值，再按 **確定** 鈕，影像即變成浮雕般的效果。

■ 於 **圖層** 面板設定 **圖層混合模式：覆蓋**，完成後即可在工作區中看到影像已有銳利化過，可以依上一步驟 **顏色快調** 的數值大小來決定影像銳利化的強弱，數值越大銳利化越強烈，反之越小銳利化程度越輕。

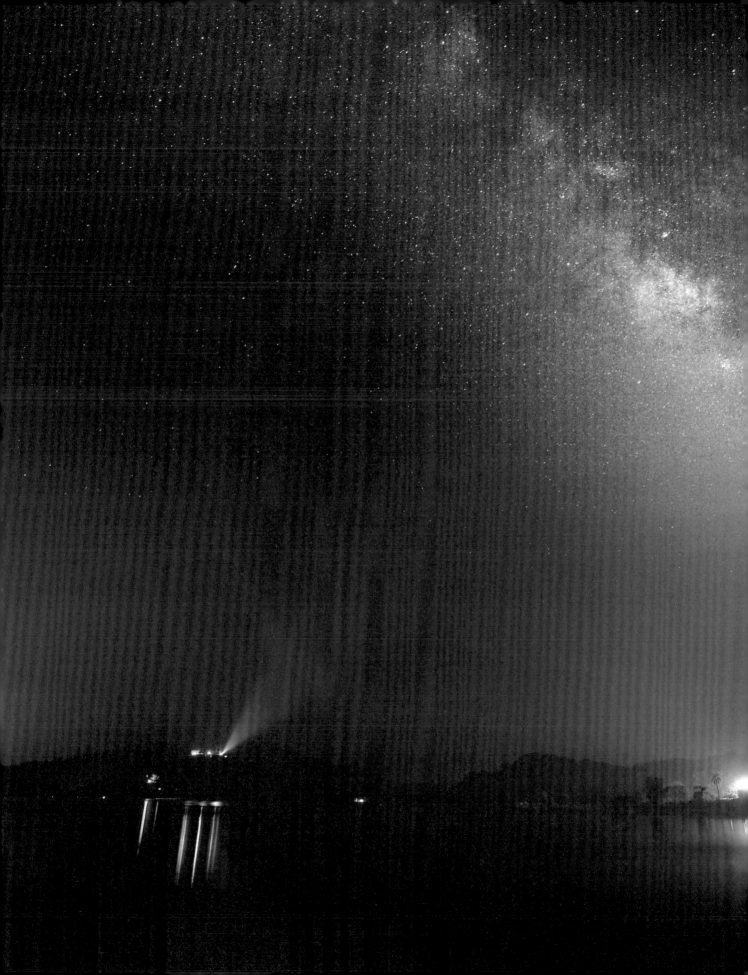

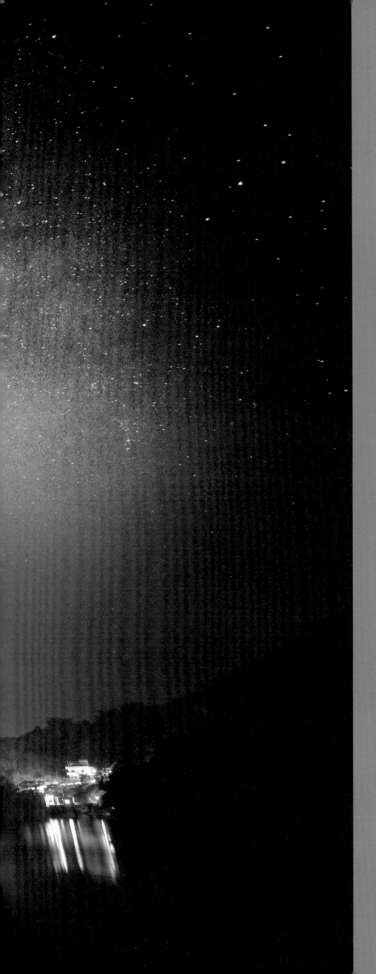

05

夜景篇

喜愛拍照的人，夜景是一個必拍的題材，但拍夜景不單純只是拍攝不動的景物而已，煙火、廟會活動、拖曳的光跡...等等，都可以拍出令人讚嘆的作品。

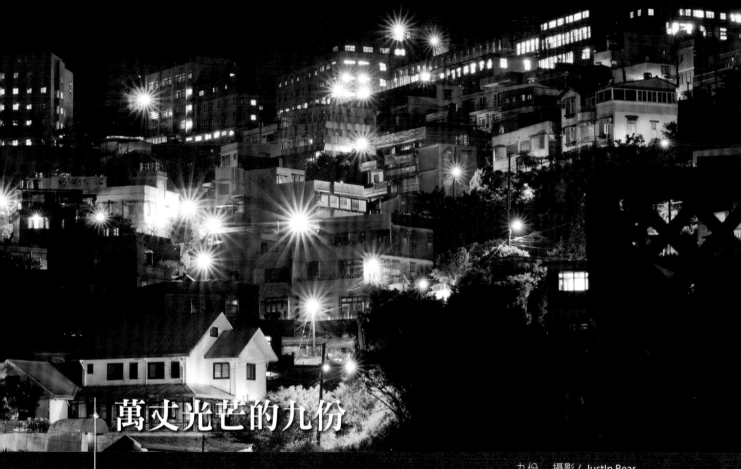

萬丈光芒的九份

九份　攝影 / JustIn Bear

對於喜愛拍攝夜景的攝影師來說，星芒是夜景最令人著迷的元素之一，如何拍出好看的星芒

形狀或是星芒數量，一直都是愛好者不斷在追求的目標。

機型：NIKON D90	模式：手動模式 (M)	白平衡：自動	光圈：F13	腳架：有
鏡頭：70 - 200mm	測光：矩陣測光	快門速度：20s	ISO：400	

攝影美學

迷濛的夜色充滿神祕與夢幻，令人神思，而這也是攝影者願意駐足守候，追星月捕煙火，守著銀河守著山，守著落日守著雲的原因。鄧麗君有一首「夜色」最能詮釋此心境，歌詞是這樣描寫著：夜色正闌珊，微微螢光閃閃，一遍又一遍，輕輕把你呼喚，陣陣風聲好像對我在叮嚀，真情怎能忘記。你可記得對你許下的諾言，愛你情深意綿。

因此，攝影者在夜色中奔走能不畏漆黑與嚴寒，並且樂此不疲，發揮大無畏的勇者與苦行僧的精神，面對各式各樣的挑戰也甘之如飴。

原始相片

這幅作品中看似萬家燈火的夜景，還有山坡上一幢幢的建築物，其實若我們用眼睛在遠處瞭望現場，也只是山谷中的燈火點點，以及迷濛的建築物而已。通常在白天人的肉眼會比相機敏銳，但是對於夜景攝影機則可藉助長時間的曝光，就能呈現這樣明亮的世界。

快拍技巧

使用腳架固定好相機後，先將相機的曝光模式切換為手動 (M) 模式，設定快門為 B (Bulb) 快門，太高的 ISO 值會產生嚴重的雜訊，所以約 ISO 400 即可。使用快門線控制快門，因為長時間曝光，一點點震動都會影響到畫面品質。

接著找個光源點為對焦目標 (夜晚通常建築物都不好對到焦)，完成對焦後，將鏡頭對焦模式切換為手動 (M) 模式，試拍幾張決定光芒長度與曝光時間後，開啟相機除噪功能開始拍攝，雖然曝光時間愈長，星芒就愈長，但要小心背景環境別曝光過頭了。

快修技巧

由於一般路燈大都會偏黃，相片的色彩完全受到光線影響而黃澄澄的，因此修正偏黃的狀態是首要重點。

接著加強一些亮部及暗部的對比，即可完成快修的動作。

01 使用色彩平衡減黃加藍

如果相片是偏黃色調，使用 **色彩平衡** 時，只要將滑桿朝藍色拖曳至適當位置，這樣黃色調減少一些並增加一些藍色調的數值，就能讓相片不致於整個偏黃。

■ 於 **調整** 面板選按 **色彩平衡** 鈕新增調整圖層，於 **內容** 面板拖曳滑桿設定 **藍色**：「+42」、核選 **保留明度**。

02 加強色調對比

加強色調的對比，可以讓相片的質感更為立體及明顯，運用 **曲線** 調整圖層預設集可得到不錯的表現。

■ 於 **曲線** 調整圖層的 **內容** 面板，設定 **預設集：中等對比**，可以加強相片的色調對比。

03 加亮對比後的暗部

雖然上一個步驟後已得到了明暗對比強
烈的色調，可是整個相片色調還是明顯
變暗許多，再次新增 **曲線** 調整圖層讓色
調更明亮些。

■ 於 **曲線** 調整圖層的 **內容** 面板任意處先新增一控點，然後拖曳設定 **輸
入**：「84」、**輸出**：「140」。

04 提高相片飽和度

最後，新增 **自然飽和度** 調整圖層增加因
為調整過程而失去的一些色彩濃度，這
樣就完成了影像的調整。

■ 於 **自然飽和度** 調整圖層的 **內容** 面板，拖曳滑桿設定 **自然飽和度**：
「+30」。

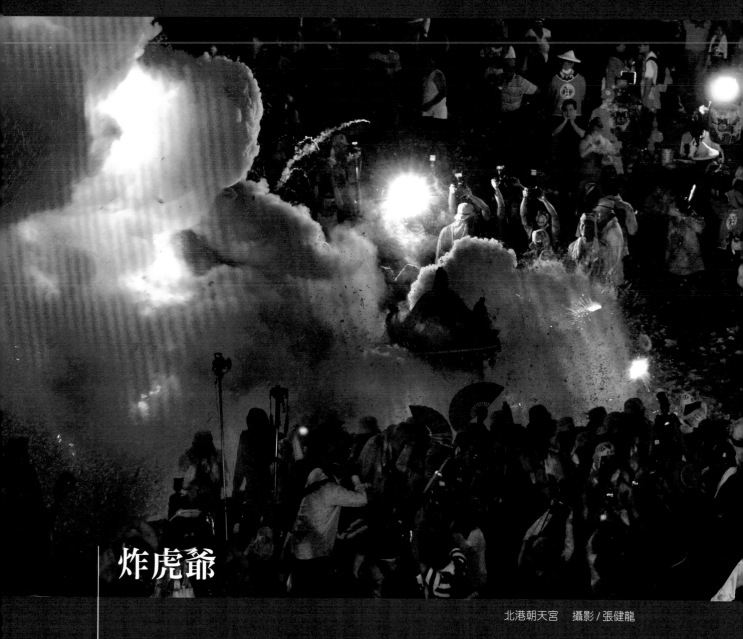

炸虎爺

北港朝天宮　攝影 / 張健龍

炸虎爺是廟會中常見的炸轎儀式，每年農曆三月中旬的北港迎媽祖繞境活動皆可看到這樣的
情景，拍攝時，除了避免跑進水泄不通的人群中，更要小心別被鞭炮炸到了！

機型：NIKON D200	模式：光圈優先 (A)	白平衡：自動	光圈：F4.5	腳架：有
鏡頭：70 - 300mm	測光：矩陣測光	快門速度：1/60s	ISO：400	

攝影美學

夜的氣息壟罩著大地，再搭配宗教的儀式，更增添幾許神祕感，攝影者隨即將為您揭開黑夜的奧秘。

今夜進行的是在廟前演出「四面埋伏炸虎爺」，虎爺是台灣民間的神祇，俗稱虎爺公，是王爺的坐騎，負責守護城莊和廟境，每年都要舉行在虎爺的神轎下方安置鞭炮堆，以便進行「炸虎爺」(或稱吃炮) 的祈福儀式。

原始相片

當鞭炮聲響起，煙霧開始瀰漫，火光沖天之時，也正是攝影者衝鋒陷陣之際，而圍繞在神轎四周的一片漆黑，你只能隱約看到一堆人頭鑽動，連躲避鞭炮都來不及了，更是分不清各路人馬，包括抬轎的人、攝影的人、旁觀的人、神壇的人…現場人群喧囂，鑼鼓聲喧天價響，但攝影者卻要保持冷靜，除了保護自己不被鞭炮傷到，不被人群踩到，不被神轎撞到，還要隨時觀察現場動態以拍到活動的最高潮。早點到現場勘察，看清楚炸虎爺的地點，找到居高臨下的場所，採用適宜的長鏡頭，甚至判定風向，這樣就可以更有把握拍到主題喔～

快拍技巧

北港朝天宮的炸虎爺活動有別於台東炸寒單，每逢神明遶境之時，許多的商家會主動準備大量的鞭炮炸轎，因為人們相信，鞭炮放的愈多、炸的愈旺，來年的運勢、財運也會愈來愈旺。

為了安全，要盡量利用遠處、高角度來拍攝，最好還能避免視野被拿高竿攝影者及炮灰等影響，設定矩陣測光完成對焦後，切換鏡頭手動對焦 M 模式固定對焦點，這樣即可不受移動目標的影響以避免失焦，並可增加 EV 值 +0.3 讓拍攝完的相片不致於過暗。

觀察煙火爆發狀態決定按下快門的瞬間

以神轎為主體對焦

將人物置於畫面右側

盡量遠離人群及站在高處可能是附近住家樓上或是山坡上

163

快修技巧

雖然炮火區煙霧曝光正確，可是相對的
旁邊人群反而無法顯現出來，首先將煙
火區的色調做個簡單對比調整，再針對
人群區的暗部加強亮度對比。

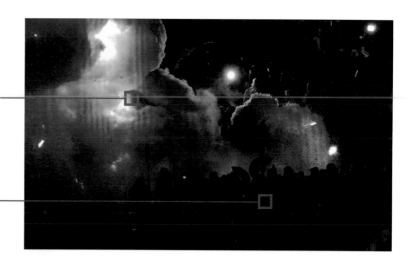

01 提高人群的亮度

增加 **色階** 調整圖層先提高整個影像中間
值色調，直到人群略為顯現即可，要注
意中央煙霧部分，亮度拉的太高會造成
煙霧的層次不夠好並損失細節。

■ 於 **色階** 調整圖層 **內容** 面板拖曳滑桿設定 **中間調**：「1.75」，提高中間
灰值的亮度。

02 加強人群暗部的亮度

影像中人群的區域屬於不規形狀，使用
漸層遮色片雖然可以快速完成調整動
作，不過多少可能會影響到煙霧的色
調，所以在這裡使用筆刷繪製遮色片的
範圍。

■ 選按 **工具** 面板 🔲 **以快速遮色片編輯模式** 鈕開啟遮色片編輯模式，設定
前景色 為黑色，**背景色** 為白色，再選按 ✏ **筆刷工具** 鈕。

■ 於工作區任一處按一下滑鼠右鍵，選按 **柔邊圓形** 並設定合適的筆刷大小，接著開始在工作區繪製煙霧的範圍，使紅色遮色片填滿整個區域。

■ 選按 **工具** 面板 　 **以標準模式編輯** 鈕產生選取範圍，於 **調整** 面板選按 　 **色階** 鈕新增調整圖層，拖曳滑桿設定 **中間調**：「1.20」、**亮部**：「145」，大大提高人群的亮部。

03 提高色調對比更立體化

當對比不夠時，影像看起來就會較平面，新增 **曲線** 調整圖層增加對比，讓煙霧的立體感更加明顯。

■ 於 **曲線** 調整圖層的 **內容** 面板設定 **預設集**：**增加對比**，完成後就可以明顯看到影像更為立體了。

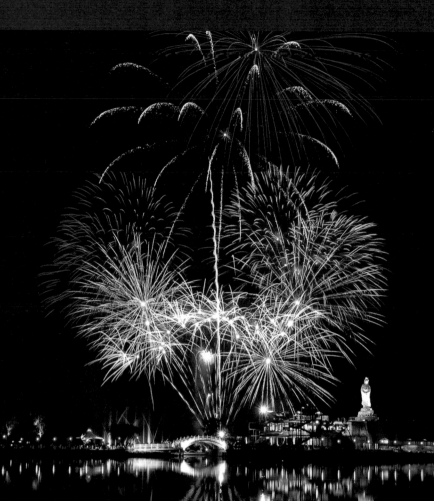

舞動的煙火秀

埔里鯉魚潭　攝影 / 張健龍

拍攝煙火幾乎是喜愛夜拍的玩家們必拍的活動，常常為了取得好位置，通常在四、五個小時前就會抵達現場 Standby，不過想要拍出好看的煙火不光只是位置要好，拍攝的細節也需要了解才能拍出好作品哦！

機型：NIKON D200	模式：手動模式 (M)	白平衡：自動	光圈：F9	腳架：有
鏡頭：24 - 70 mm	測光：矩陣測光	快門速度：8s	ISO：100	

攝影美學

寧靜的夜晚，一朵朵七彩的花火瞬間綻放開來，讓夜空頓時充滿華麗的色彩，紅的、藍的、紫的、綠的、黃的、橙的...，加上水中倒影，宛若七彩霓虹世界。

拍攝煙火的技術，在很多書上都可以學得到，但是你又該如何取景呢？

原始相片

一開始當然是捕捉大大的煙火球，拍到那種絢爛華麗又色彩標準的煙火，真是會令人興奮無比。接下來，你應該會繼續思考如何取景。如果善於取景並能事先的觀察，選用四周景物來搭配，這樣的作品才會吸睛及耐看。

若是光拍煙火球，那麼造型要有特色，多采多姿，便能較耐於欣賞，否則就流於單調了。

一般常見的拍攝地點是河的對岸，因為可以同時拍到夜空、河邊的景色及水中倒影，攝影作品就如同畫作，要能有主題搭配襯景，才是完整而豐富的構圖喔！

快拍技巧

提早到現場站定位置並架好相機後，和一般夜拍一樣先試拍幾張決定曝光時間，最後決定的時間能拍出最佳環境成像即可。再來準備一張黑卡可隨時遮掉不必要的煙火，一切就緒後就等著煙火的施放了。

開始施放煙火前的幾分鐘是最重要的時刻，以一場五分鐘的煙火秀來說，大約過二、三分鐘後，在天空就會看到煙火爆炸後的餘煙，如果想拍出乾淨的天空，一開始施放煙火後到出現餘煙之間會是最佳的時間。

在曝光過程隨時觀察煙火綻放的瞬間，可以使用黑卡遮住不想入鏡的煙火餘星，反覆此動作直到快門時間結束，即完成相片拍攝。

觀察煙火爆發的時間點及配合黑卡的使用

以對岸光源為對焦目標或設定為無限遠之後再轉手動對焦

潭

提早到達現場預備，架好腳架並設定相機數據

快修技巧

因為長曝的關係，煙火主體週遭的環境
光會較亮，不但因為遠方城鎮燈光而使
得拍攝出來的整體影像偏黃橘色，再加
上夜拍時不容易察覺腳架是否呈現水平
狀態，常常容易拍出略傾斜的影像，因
此可以利用裁切方式來修正這些小瑕疵。

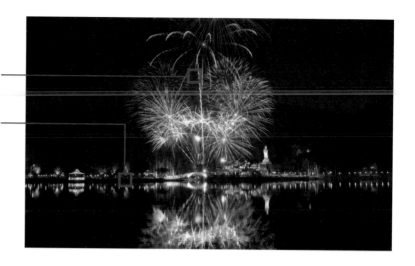

01 將歪斜影像拉直

使用 **裁切工具** 中的 拉直 功能，在影
像中拖曳水平位置，即可簡單將傾斜的
影像裁正。

■ 選按 **工具** 面板 **裁切工具** 鈕，於 **選項** 列選按 **拉直** 鈕，於影像中拖
曳水平位置 (如本範例中的水平面)，按 Enter 鍵完成裁切。

■ 裁切完成後的影像即可回復水平的狀態。

02 減少黃色與紅色調

由於環境與遠方的城鎮光讓影像右方呈現偏橘色狀態，新增 **色彩平衡** 調整圖層減少黃色與紅色色調 (橘色是這二個基礎色混合而來的)，即可將偏橘色的色偏還原到正常的色溫。

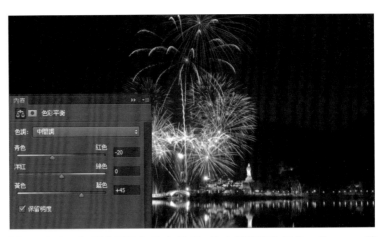

■ 於 **色彩平衡** 調整圖層的 **內容** 面板，拖曳滑桿設定 **紅色**：「-20」、**藍色**：「+45」、核選 **保留明度**，影像即可得到較佳的色溫。

03 增加色調暗部

雖然影像還原了大部分的色溫，不過因為環境光與煙火的亮度還是很亮，所以在這裡使用 **色階** 調整圖層加強影像的暗部，讓煙火的亮度更加明顯立體。

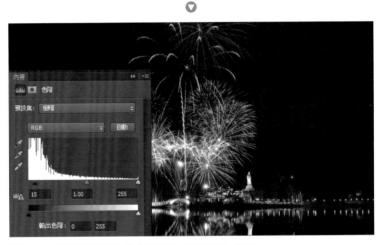

■ 於 **色階** 調整圖層的 **內容** 面板設定 **預設集**：**變暗**。

04 加強煙火明暗對比

最後增加 **曲線** 調整圖層加強明暗部的對比，可以使煙火更加明亮搶眼，即完成影像的調整。

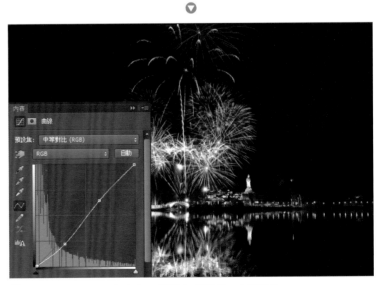

■ 於 **曲線** 調整圖層的 **內容** 面板設定 **預設集**：**中等對比**。

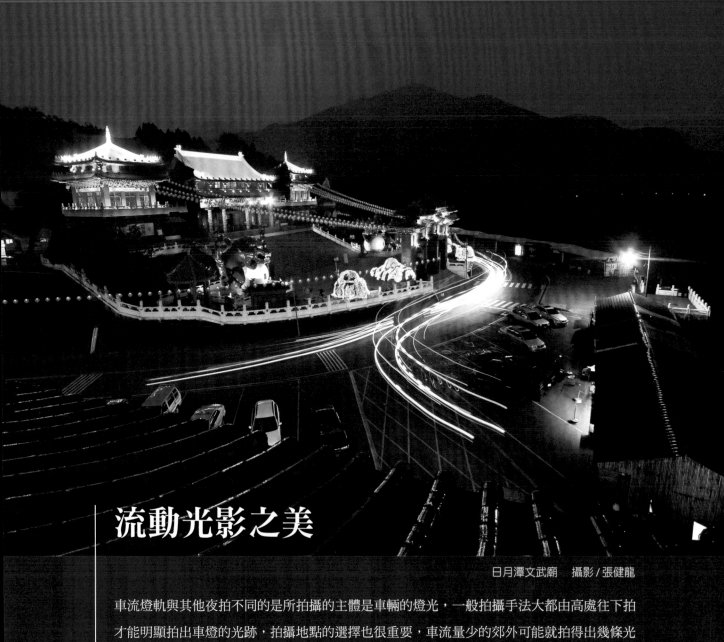

流動光影之美

日月潭文武廟　攝影 / 張健龍

車流燈軌與其他夜拍不同的是所拍攝的主體是車輛的燈光，一般拍攝手法大都由高處往下拍才能明顯拍出車燈的光跡，拍攝地點的選擇也很重要，車流量少的郊外可能就拍得出幾條光跡，而在都市裡拍攝就有可能拍出成千上萬條的光跡！

機型：NIKON D200	模式：手動模式 (M)	白平衡：自動	光圈：F8	腳架：有
鏡頭：10 - 20 mm	測光：矩陣測光	快門速度：20s	ISO：100	

攝影美學

軌跡的流動在夜色中畫出一道道圓弧形的痕跡，路燈的十字光芒與對面山上的文武廟相互輝映著，隱約的黑色山頭與暗紫色的天幕，更增添幾許神祕的氛圍。

夜色的神祕造成了視覺上詭異，與白天所見不同的感覺與視野，透過相機的拍攝以及後製的修飾，可以呈現出人眼在現場也無法看清楚或視覺殘留的車道軌跡，令人耳目一新。

機車、汽車、飛機的燈源在夜色中移動，透過攝影的長時間曝光就會產生流動的軌跡，居高臨下的拍攝也才能表現出軌跡移動的影像。

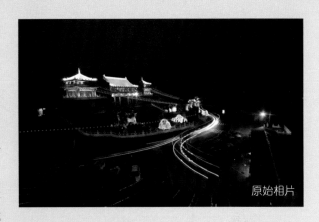

原始相片

在構圖上必須有某部分內容的靜止，例如：建築物或路燈，有的會有移動效果，通常都是以汽車、機車為主，至於更高技巧的則是星星軌跡的攝影，產生的撼動力更為驚人，因為一般人不會拍甚至拍不到，若是你拍攝到這樣的作品，就能以罕見的題材而受到矚目囉！

快拍技巧

拍攝此主題大都必須前往高點處進行拍攝，最好能事先勘景後再決定，免得白跑一趟，如同其他夜拍模式一樣，腳架、B 快門或是快門線...等都是必須的。與其他夜拍不同的是，需先觀察注意一下來往車輛的數量，或是預測車輛是否會剛好停在構圖當中，如果構圖的位置常常會有車輛暫停不走，那麼就要讓該車輛顯影在畫面中，這是比較需要注意的。如本範例由於環境光較暗，需要曝光時間較久才能讓背景環境顯影，若是在都市裡拍攝的話，則可以用較短的曝光時間即可，決定好後按下快門等待曝光完成。

以主殿為主要對焦主體再轉手動對焦

觀察車道上車輛流量

注意曝光時間別讓廟宇曝光過度

可以於住宅樓上或是高點處架好腳架與相機

快修技巧

拍攝時剛日落不久，還可以看得到藍色的天空，所以在快修時可針對這部分加強亮部與藍色調。

拍攝現場環境光微暗，廟宇曝光正確可是週遭卻明顯過暗，所以除了加強暗部亮度外，也得注意別讓廟宇失去細節。

01 提高背景環境光

新增 **色階** 調整圖層加強環境亮度時，為了避免廟宇也跟著加亮而失去細節，先以遮色片將廟宇、燈籠與廟宇前亮燈區域選取起來，才開始提高背景環境光。

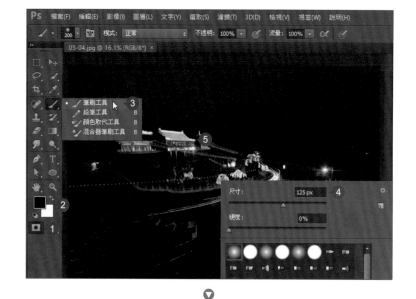

■ 選按 **工具** 面板 以**快速遮色片模式編輯** 鈕開啟遮色片編輯模式，設定 **前景色** 為黑色，**背景色** 為白色，再選按 **筆刷工具** 鈕，於工作區域按一下滑鼠右鍵選按 **柔邊圓形** 筆刷，設定合適筆刷大小，接著在工作區上繪製廟宇、燈籠與廟宇前亮燈區域。

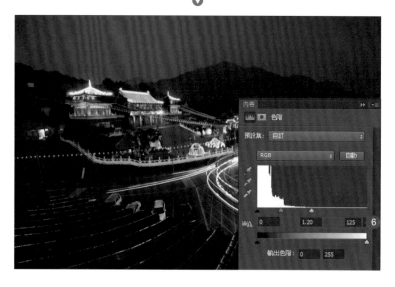

■ 選按 **工具** 面板 以**標準模式編輯** 鈕回到標準模式下，於 **調整** 面板選按 **色階** 鈕新增調整圖層，在 **內容** 面板拖曳滑桿設定 **中間調**：「1.20」、**亮部**：「125」，完成後影像就會明亮清晰，且中央廟宇的區域因為遮色片的關係，調整上就完全不受影響。

02 加強藍天的色調

由於拍攝當下剛日落不久，天空還留有少許藍色調，新增 **色彩平衡** 調整圖層後可以讓藍色調更為突顯，也順便減少一些燈籠所引起的紅色調。

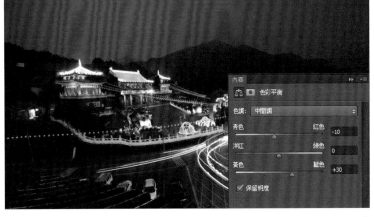

■ 於 **色彩平衡** 調整圖層的 **內容** 面板，拖曳滑桿設定 **紅色**：「-10」、**藍色**：「+30」。

03 手動調整曲線對比

接著要新增 **曲線** 調整圖層強調明暗對比，雖然有預設集的設定值可用，但有時也會遇到對比不夠或是太強烈的狀況，這時就可以改以手動調整，依照影像的變化去設定你要的數值，直到最滿意為止。

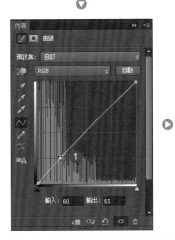
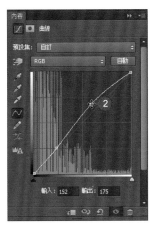

■ 於 **曲線** 調整圖層的 **內容** 面板任意處先新增一控點，然後拖曳設定 **輸入**：「60」，**輸出**：「65」，稍微提高一些整體亮度，再新增第二個控點，設定 **輸入**：「152」，**輸出**：「175」，加強亮部的範圍。

04 強調鮮豔度突顯張力

夜景的影像如果飽和度再加強一些，即可讓整體的感覺更為加分，新增 **自然飽和度** 調整圖層調整出張力十足的影像。

■ 於 **自然飽和度** 調整圖層的 **內容** 面板，拖曳滑桿設定 **自然飽和度**：「+65」。

浩瀚的銀河

日月潭　攝影 / 張健龍

拍攝銀河不一定要到合歡山或是像武嶺這種地方才拍的到，只要了解三件事...「熟知星象位置」、「配合月亮圓缺時間」、「多觀察衛星雲圖」，這樣就算在平地、無光害處，也可拿起相機、架好腳架拍攝銀河喔！

機型：NIKON D800　　模式：手動模式 (M)　　白平衡：自動　　　　光圈：F4　　　腳架：有

鏡頭：16 - 35 mm　　測光：矩陣測光　　快門速度：20s　　ISO：1000

攝影美學

浩瀚的夜空有美麗的銀河高掛天空，多少故事多少憧憬在其中，多麼美好的景象出現在我們的面前，不要說是現場，即使在影片中見到此等壯闊的景象，也不免會令人讚嘆不已啊！

原始相片

銀河系 (又稱銀河、天河、星河) 是太陽系所處的星系，是一個由數千個星團和星雲組成的星系，太陽系屬於這個龐大星系的恆星之一，我們所站立的地球則屬於太陽系中的一個行星，宇宙浩瀚由此可知。

午夜過後，雲層已經散去，璀璨星空的銀河成為高山無光害地區的完美主題，這是銀河攝影的好地段。

沒想到這張令人嘆為觀止的作品，竟是拍攝於離市區不遠的日月潭，憑著事先的準備與判斷，以及在現場肉眼的依稀可見，利用長時間的曝光，大光圈快門，於拍攝完成之後，再使用影像編修軟體去除雜塵，便能拍攝出這般美麗的銀河。可見我們平日都疏忽了身邊的美景，有時甚至會捨近求遠呢！

快拍技巧

夏天是拍攝銀河最佳的時機，在無雲、無光害的地方，其實以肉眼直視就能看到銀河了；拍攝銀河與一般夜拍有所不同的是，曝光時間可能只需 20~30 秒即可，由於地球自轉的關係，曝光過久會造成「星軌」狀，大光圈與高 ISO 都是能在短時間內取得最多的進光量，建議以大光圈廣角鏡較易拍攝，而高 ISO 在不影響相片品質之下，還是可接受的，確認好無光害的地點後，架好你的腳架，設定好一切後，即可按下快門拍攝作品。

務必做足功課了解銀河位置方向
留一些地景搭配星座
鏡頭對焦設定為無限遠

快修技巧

調整影像整體亮度後，要注意底下燈光
的部分，使用遮色片選取該區域，可避
免調整過程中影響色調或明暗部。

由於拍攝點不算是高海拔的山上，銀河
的成像沒那麼強烈，在不致於影響影像
的情況下，利用 **曲線** 調整圖層突顯銀河
的形狀。

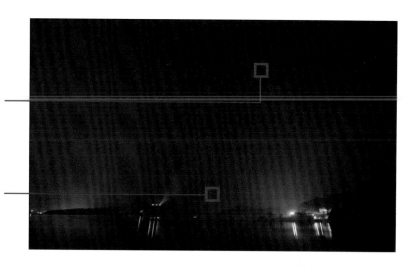

01 自動還原色調

自動色調 可快速還原大部分影像的明暗
度，節省許多修圖時間。

■ 選按 **影像 \ 自動色調**。

02 突顯銀河的色彩

由於只是短時間的曝光拍攝，並無搭配
赤道儀這類型的特殊道具進行長時間曝
光，所以拍出的銀河並沒有特別突出，
但還是可以利用 **曲線** 調整圖層調整出所
要的感覺。

■ 於 **曲線** 調整圖層的 **內容** 面板利用控點調整出如圖的曲線，強調出銀河
部分的色調與色彩。(詳細數據可參考右頁上方數據)

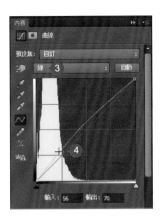
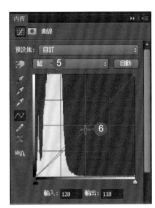

■ 設定 **紅**，新增一控點拖曳設定 **輸入**：「69」，**輸出**：「101」；設定 **綠**，新增一控點，拖曳設定 **輸入**：「56」，**輸出**：「70」；設定 **藍**，新增一控點，拖曳設定 **輸入**：「128」，**輸出**：「118」。

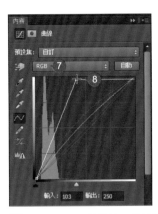
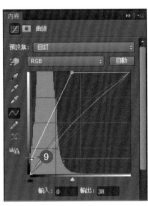
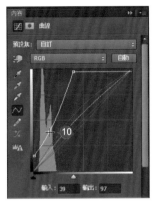
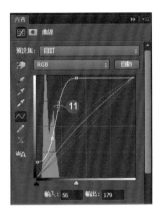

■ 設定 **RGB**，新增第一個控點，拖曳設定 **輸入**：「103」，**輸出**：「250」；新增第二個控點，拖曳設定 **輸入**：「0」，**輸出**：「38」；新增第三個控點，拖曳設定 **輸入**：「39」，**輸出**：「97」；新增第四個控點，拖曳設定 **輸入**：「56」，**輸出**：「179」。

03 完成銀河的變化

於 **圖層** 面板 **曲線1** 圖層先以遮色片為工作區，再設定 **圖層混合模式：變亮**，選按 **工具** 面板 ✏ **橡皮擦工具** 鈕，接著繪製天空與地面區域，只留下銀河的部分。

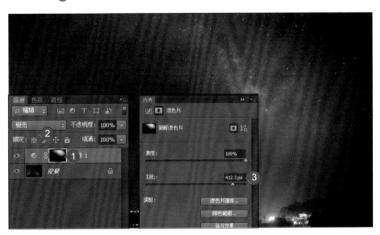

■ 適時的改變 **背景色** 黑色或白色，並使用大尺寸的筆刷繪製天空與地面區域，完成後於 **曲線** 調整圖層遮色片縮圖上連按二下滑鼠左鍵，開啟遮色片 **內容** 面板，拖曳滑桿設定 **羽化**：「412.3 px」，讓銀河形狀與週邊影像更為融合即可。

04 加強天空的明暗度

新增 **色階** 調整圖層加強天空的區域，使用遮色片繪製地面的燈光區域，包括之後的調整方式都是先產生遮色片繪製範圍後，再新增調整圖層。

■ 選按 **工具** 面板 ▣ **以快速遮色片模式編輯** 鈕開啟遮色片編輯模式，設定 **前景色** 為黑色，**背景色** 為白色，選按 ▣ **漸層工具** 鈕，於工作區域拖曳合適的範圍，最後選按 ▣ **以標準模式編輯** 鈕回到標準模式。

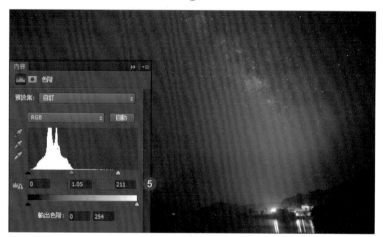

■ 於 **調整** 面板選按 ▟ **色階** 鈕新增調整圖層，在 **內容** 面板拖曳滑桿設定 **中間調：**「1.05」、**亮部：**「211」，讓影像一些增加亮度。

05 改變銀河與天空色溫

目前銀河的顏色有點藍又偏紫，先使用與上一個步驟相同的遮色片方式，再新增 **色彩平衡** 調整圖層改變色溫，可以讓銀河更有層次。

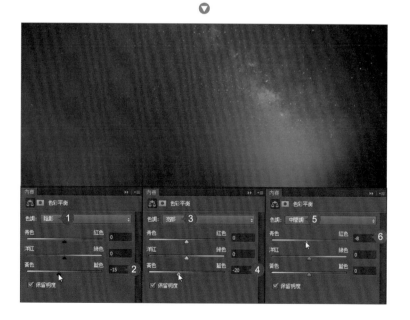

■ 於 **色彩平衡** 調整圖層的 **內容** 面板設定 **色調：陰影**，拖曳滑桿設定 **藍色：**「-15」，先將暗部區域加一些黃色調，接著設定 **色調：亮部**，拖曳滑桿設定 **藍色：**「-20」，最後再設定 **色調：中間調**、拖曳滑桿設定 **紅色：**「-8」，再核選 **保留明度**。

06 手動調整曲線對比

產生遮色片範圍後，新增 **曲線** 調整圖層再使用手動方式調整明暗對比，依照影像的變化去觀察所要的感覺，調整的重點是讓明暗對比大一點。

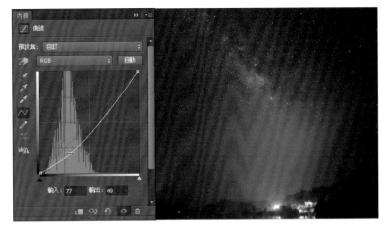

■ 於 **曲線** 調整圖層的 **內容** 面板任意處先新增一控點，然後拖曳設定 **輸入**：「77」，**輸出**：「49」，先加深影像的暗部。

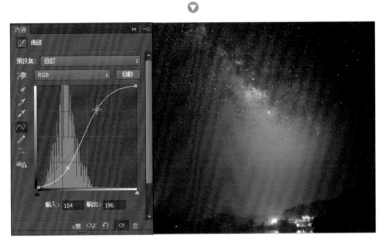

■ 如圖再新增第二個控點，拖曳設定 **輸入**：「154」，**輸出**：「196」，加強影像中的明亮部，可以讓銀河更為突顯。

07 強調鮮豔度突顯張力

為了讓銀河的感覺更為鮮豔，新增 **自然飽和度** 調整圖層調整出色彩濃度更好看的銀河星雲。

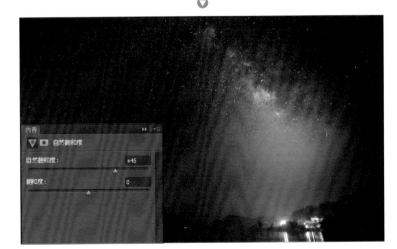

■ 於 **自然飽和度** 調整圖層的 **內容** 面板，拖曳滑桿設定 **自然飽和度**：「+45」。

夏夜螢火蟲祭

埔里中正村　　攝影／潘胤杰

每年四、五月是拍攝螢火蟲的熱潮，但在拍攝螢火蟲之前務必先做好一些功課，避免影響到牠的生態，記住以下幾個重點：不吵雜、不抓螢火蟲、不用光線直接照射螢火蟲，記錄下美好的畫面同時，也要保護生態永續發展！

機型：NIKON D90　　模式：手動模式 (M)　　白平衡：自動　　　　光圈：F2　　腳架：有

鏡頭：50 mm　　　　測光：矩陣測光　　　快門速度：220s　　　ISO：800

攝影美學

夜的神祕，因為有了螢火蟲在田野間飛來飛去，為賞螢的人們帶來驚喜，那穿梭求偶的飛翔，滿足人們駐足欣賞的好時段。

其實在以前的台灣，曆前曆後每逢夏夜都會有螢火蟲 (俗稱火金姑) 點綴其中，頑皮的小朋友還會抓幾隻螢火蟲放在透明的小空瓶內在黑夜中閃爍發光，說是要學匡衡的鑿壁借光，台灣民間也早就有螢火蟲的歌謠：

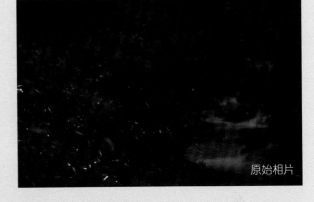

原始相片

「火金姑，來食茶，茶燒燒，來食香蕉，香蕉冷冷，來食龍眼，龍眼愛剝殼，換來食芭樂仔，芭樂仔全全子，咬一嘴，落嘴齒。」台灣歌謠西北雨也有一句：「趕緊來火金姑，做好心來照路，西北雨直直落。」

台灣的田野間因為噴灑農藥的關係，而使得火金姑消失了好一陣子，現在生機逐漸恢復，才又有了螢火蟲可以欣賞與拍攝。要捕捉飛翔瞬間的美，實在不是簡單的一件事，在黑夜田野中，對焦、光圈與快門都必須逐步去推敲與實驗，才能捕捉住那黑夜的精靈「火金姑」。

快拍技巧

拍攝螢火蟲的時段大約在晚上 7 點到 9 點之間，建議可以提早到達現場準備，避免晚到後長時間使用手電筒而影響螢火蟲生態，鏡頭可以依然想要拍出的效果來選擇使用，焦段 50mm 以下越廣角的鏡頭容易拍出條狀流螢光，而焦段越長則容易拍出大圓點式的螢光，像是 85mm 或是 105mm 焦段的鏡頭，如果鏡頭有防手震功能的話記得要關掉。光圈方面一定要使用最大光圈，ISO 建議設定在 800 以上，最後就是最大的問題：對焦！如果在光線還充足下提前到達時，一定要先找一個主體來對焦，不然就是將鏡頭對焦設定成無限遠 (中長焦段設定在 5~10 米左右即可)，最後開啟相機的除噪功能確保相片的乾淨度。

可提早到達現場觀景思考構圖

避免大聲喧嘩及手電筒直射螢火蟲

可於現場搭配一些景，如本作品中的右側溪流

鏡頭對焦設定為無限遠後轉手動

快修技巧

還原影像的色調與色彩後，再針對長時間曝光之下所引起的噪點做消除的修復動作，重點在於還原草地的綠以及小溪流水的白色，讓影像鮮豔點，得到更佳表現。

01 快速完成基礎修復

自動色調、**自動色彩** 這二個功能可針對影像快速進行修復，再運用 **裁切** 進行調整，先還原影像明暗度與歪斜的情況。

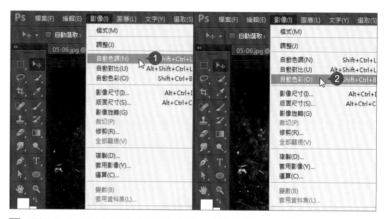

■ 選按 **影像 \ 自動色調**，再選按 **影像 \ 自動色彩**，可以先還原部分明暗部與色彩濃度。

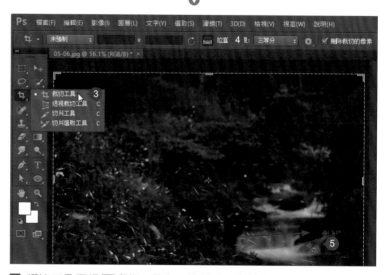

■ 選按 **工具** 面板 ⬚ **裁切工具** 鈕，於 **選項** 列選按 ▦ **拉直** 鈕，在工作區中按住滑鼠左鍵拖曳水平位置，完成後按 Enter 鍵即可裁正影像。

02 減少長曝時的噪點

由於曝光時間越久，愈容易產生嚴重的熱噪點，利用 **濾鏡\雜訊\減少雜訊** 的功能可以消除大部分的雜訊。

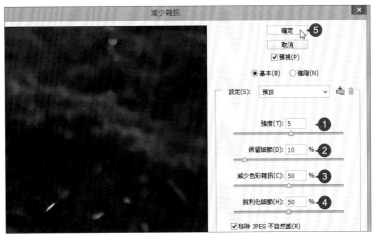

■ 拖曳滑桿設定 **強度**：「5」、**保留細節**：「10%」、**減少色彩雜訊**：「50%」、**銳利化細節**：「50%」，再核選 **移除 JPEG 不自然感** 後按 **確定** 鈕。

03 突顯影像的明暗對比

完成基礎的調整及噪點的消除後，接著使用 **曲線** 調整圖層增強影像的明暗對比。

■ 於 **曲線** 調整圖層的 **內容** 面板任意處先新增一控點，然後拖曳設定 **輸入**：「124」，**輸出**：「207」，再新增第二控點並拖曳設定 **輸入**：「35」，**輸出**：「80」。

04 讓草叢更綠、水更清澈

最後使用 **色彩平衡** 調整圖層微調草原及水流的色調，讓草叢看起來更翠綠，小溪流也能帶點水藍綠的感覺。

■ 於 **色彩平衡** 調整圖層的 **內容** 面板拖曳滑桿設定 **紅色**：「-30」、**藍色**：「+30」提高青色調與加深藍色調，再核選 **保留明度** 完成調整。

燦爛的武嶺星空

武嶺　攝影 / 張健龍

拍星軌比拍銀河需花費上更多時間，可能動輒就得花上一、二個小時，在拍攝上所具備的門
檻也相對較高，光害的影響、天文的觀察、天氣的變化...等，不過只要掌握好，也能輕鬆地
拍出同心圓旋轉的星軌。

機型：NIKON D300s	模式：手動模式 (M)	白平衡：自動	光圈：F5.6	腳架：有
鏡頭：24-70 mm	測光：矩陣測光	快門速度：34 分鐘	ISO：200	

攝影美學

站在寒風刺骨的合歡山武嶺山頭，仰望著天上閃爍的星星，這銀河星系是何等的奧妙，這一小時大約移動 15 度的星星，如果長時間曝光，是否會產生像車軌一樣的「星軌」呢？現在藉助攝影的力量，就能捕捉這動人的光景。星軌讓我們看到一圈又一圈的光束，正是星星移動的軌跡，沒有光害與霾害的武嶺確實是很好的拍星地點，焦距要設定無限遠處 (有人主張再稍微回轉一點點)，相機要固定好，曝光模式設定為 B 快門，可以在現場先做短時間的曝光測試，再依經驗去設定。電池的電量要充足，並注意高山上的溼氣，以免鏡頭模糊。

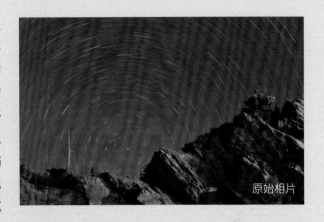
原始相片

通常我們總以為只有單純拍攝銀河、星空、月亮、太陽...等宇宙間的物體才叫「天文攝影」，其實廣泛的定義是指，要以星座為主題，但也允許包含著當地的地景，像這張作品也包含著崢嶸的前景，都可以屬於天文攝影的範疇。另外，如果拍攝街頭的建築物，也包含了上空的月亮，或是拍攝以橋樑夜色為主題，也包含著星光背景，這樣的作品就叫「星空風景」，而不能算是天文攝影喔！

快拍技巧

拍攝星軌最好是在月光沒那麼強烈的時候去拍，時段約在月亮出沒的前二小時或後二小時最佳，前者可趁月光出現前盡情的補捉星軌的光跡，之後待月亮出現後適時地幫環境補光後即可收起快門，月亮未出現前則剛好相反。另外拍攝的面向也很重要，當鏡頭正對著正北方時，拍攝出來的效果就會呈同心圓星軌，面向東、西向時，則會拍出類似流星雨般的條狀星軌。

這張相片拍攝曝光時間只有 34 分鐘，所以星軌拖曳的長度並不長 (一小時約可拍出 15° 角星軌)，拍攝當天的月光也不強，所以在收快門前利用手電筒快速又平均地往前方石頭上掃過一遍，完成石頭的曝光後，收起快門即完成本次拍攝。

面向北極星為中心構圖即可拍出同心圓星軌

以前方不遠處的小山岩為前景營造不同的氛圍

鏡頭對焦設定為無限遠後轉手動

收快門前使用手電筒掃過前方岩石

快修技巧

由於石頭是用手電筒照射出來的效果，所以色溫與天空會有所不同，在這裡就得分為二個區域分開修飾，讓天空星軌呈現出漂亮的同心轉輪，也要讓地面上的石頭表現出暗沉且立體的質感。

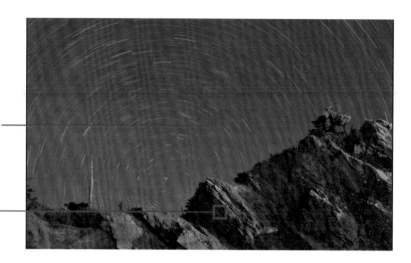

01 改變石頭色彩

因為是使用手電筒照射才顯現的石頭，在色彩上造成部分偏黃又偏紅，所以新增 **色相/飽和度** 調整圖層針對各別色彩做單獨的改變。

■ 選按 **工具** 面板 **快速選取工具** 鈕，設定合適的筆刷大小後，於工作區中除了天空之外拖曳石頭的區域，適時的改變工作區顯示大小及筆刷，讓選取範圍更為精細。

■ 於 **調整** 面板選按 **色相/飽和度** 鈕新增調整圖層，於 **內容** 面板設定 **紅色**、拖曳滑桿設定 **飽和度**：「-50」、**明亮**：「-10」，先將紅色調飽和度降低。

■ 接著設定 **洋紅**、拖曳滑桿設定 **飽和度**：
　「-30」、**明亮**：「-53」，讓石頭上些許的
　紅色調更徹底的改變色相。

■ 加亮石頭的亮部及色調，可以設定 **黃色**、
　拖曳滑桿設定 **飽和度**：「+35」、**明亮**：
　「+5」。

■ 最後設定 **主檔案**、拖曳滑桿設定 **明亮**：
　「-8」即可，這樣就把石頭色偏的部分重新
　修復好了。

02 加強石頭的明暗對比

快速載入前一個步驟裡製作好的遮色片選取範圍，再以此選取範圍新增 **曲線** 調整圖層，以手動方式調整明暗對比。

■ 將滑鼠指標移至 **色相/飽和度** 調整圖層遮色片縮圖上呈 🖐 狀，按 Ctrl 鍵不放，再按滑鼠左鍵即可重新產生該遮色片的選取範圍。

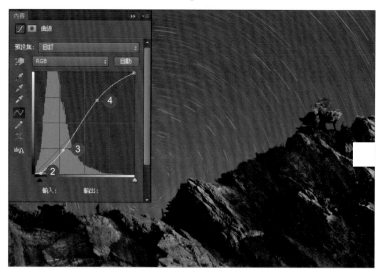

■ 於 **調整** 面板選按 ▦ **曲線** 鈕新增調整圖層後，於 **內容** 面板任意處先新增一控點，拖曳設定 **輸入**：「18」、**輸出**：「0」稍微加深暗部，接著如圖再新增二個控點，分別拖曳設定 **輸入**：「73」、**輸出**：「59」及 **輸入**：「159」、**輸出**：「185」提高明暗度的部分。

03 改變天空的色彩

接著調整天空的區域，一樣利用前一個步驟所製作的遮色片先產生選取範圍，再新增 **色彩平衡** 調整圖層來改變天空的色彩，在此設定將夜晚的天空調成蔚藍的深藍色。

■ 將滑鼠指標移至 **曲線** 調整圖層遮色片縮圖上呈 🖐 狀，按 Ctrl 鍵不放，再按滑鼠左鍵即可重新產生該遮色片的選取範圍，接著選按 **選取\反轉**，即可反轉選取範圍。

■ 於 **調整** 面板選按 ■ **色彩平衡** 鈕新增調整
圖層，於 **內容** 面板拖曳滑桿設定 **紅色**：
「-25」、**藍色**：「+55」、核選 **保留明
度**，將天空調成藍色調。

04 強調星軌的光跡

最後新增 **曲線** 調整圖層增加色調的對
比，可以讓天空的藍更為鮮豔，突顯星
軌的痕跡。

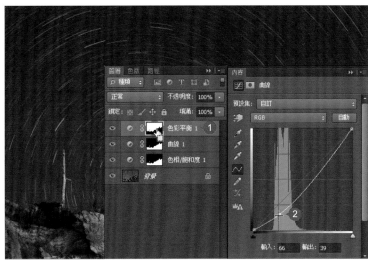

■ 將滑鼠指標移至 **色彩平衡** 調整圖層遮色片
縮圖上呈 👆 狀，按 Ctrl 鍵不放，再按滑鼠
左鍵即可重新產生該遮色片的選取範圍，再
於 **曲線** 調整圖層的 **內容** 面板任意處先新增
一控點，然後拖曳設定 **輸入**：「66」、**輸
出**：「39」，先將暗部加深。

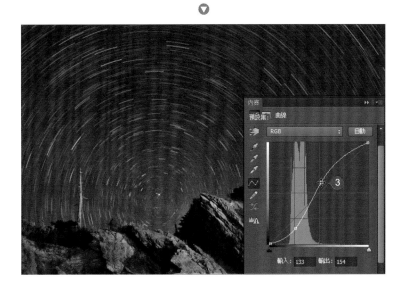

■ 再於 **內容** 面板新增另一控點，拖曳設定 **輸
入**：「133」、**輸出**：「154」，即可得到
深邃的天空藍及光跡明顯的星軌影像。

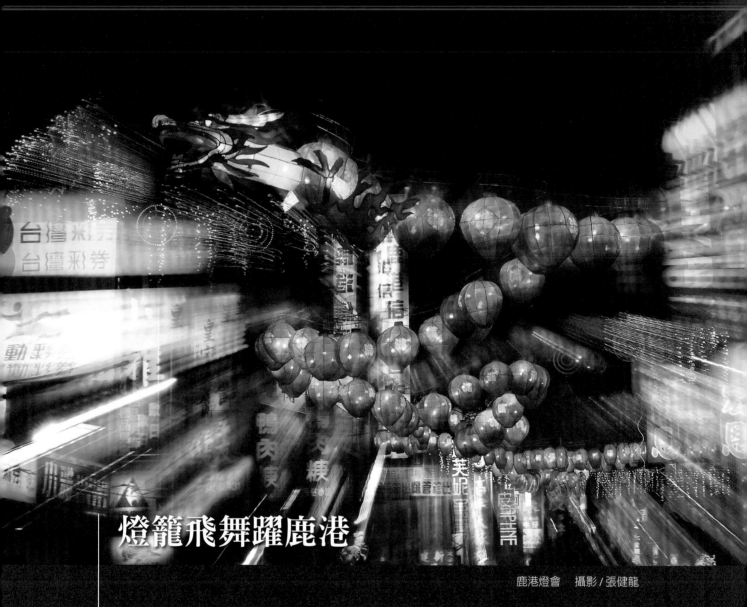

燈籠飛舞躍鹿港

鹿港燈會　攝影 / 張健龍

每逢燈會活動都是夜拍作品最好的時機，由於燈籠主題每一年拍每一年不同，各式各樣的燈籠琳琅滿目，吸引許多攝影愛好者每回都樂此不疲的前往拍攝！

機型：NIKON D200　　模式：光圈優先 (A)　　白平衡：自動　　　　光圈：F14　　腳架：有

鏡頭：24 - 70 mm　　測光：矩陣測光　　快門速度：1.3秒　　ISO：200

攝影美學

好一個飛龍在天的雄姿！躍動的背景襯出燈籠飛舞的磅礡氣勢，真是撼動人心！

漆黑的夜空最能突顯主題，穩重而高貴、橙紅色的燈籠主體，使用亮眼的色彩能夠煥發出動感的生命力與能量，並使人激發向前的活力，產生動感與熱情，在視覺上更有向前靠近觀者的感覺。背景的黃色、紫色、藍色、白色也都屬於明色調，帶給人浪漫的氣息及清淡柔弱的感受，用這些顏色作為背景的點綴色系，可以得到更好的視覺效果，尤其是經由攝影技巧產生躍動，更是令人歡欣鼓舞。年節慶典就是需要有這樣熱鬧的氛圍。

原始相片

燈會是台灣元宵節的特色慶典，如何在眾多攝影作品中脫穎而出，在正月十五小過年鬧元宵的時節，燈籠、鞭炮、煙火、擁擠的人群中，如何善用觀察力，運用攝影技巧來創造出獨一無二的作品，在在都考驗著攝影者的功力！

快拍技巧

拍攝此相片時需在無風狀態下較佳，由於燈籠是較輕的物品，風力太強時會因搖擺不定而造成拍攝上的困難，這裡使用了焦段變化的手法來拍攝燈籠，形成燈籠有種飛躍的感覺，使用的鏡頭本身需有焦段環設計才可這樣運用。首先對焦於龍頭上後轉手動對焦，按下快門後先曝光一下子再慢慢轉動對焦環，不要一按快門就轉動對焦環，避免拍攝出來的燈籠形狀糊掉，光圈可以縮小一些，讓快門速度變慢，這樣才有足夠的時間去轉對焦環，可以分幾次慢慢推，不用太快一次轉到底，多練習一下就可以抓到感覺，等上手後要拍攝相同主題時就會較得心應手了！

以龍頭主體對焦並構圖中心處

按下快門後慢慢轉動對焦環

鏡頭對焦完成後轉手動

快修技巧

由於光影的關係，可於影像左右二側看到叩顯的斷層，使用 **裁切** 工具裁出合適的範圍，避免成像看起來不完全。

再針對燈籠本身的色調加強對比，以更突顯燈籠要躍出來的張力。

01 裁切不必要的疊影

使用 **裁切** 工具修飾掉不要的地方，配合鍵盤指令即可裁切出相同比例的影像。

■ 選按 **工具** 面板 ⬚ **裁切工具** 鈕，按 Alt + Shift 鍵不放，將滑鼠指標移至四邊變形控點呈 ↖ 狀，再按住滑鼠左鍵往內拖曳等比例向內縮放，按 Enter 鍵完成裁切。

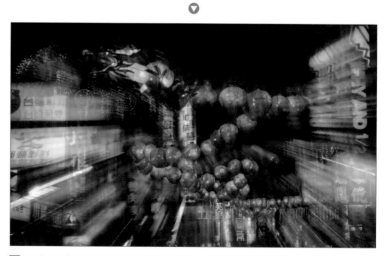

■ 影像四邊就不會有斷層的部分存在，看起來完整度也較佳。

02 突顯燈籠的色調

新增 **色彩平衡** 調整圖層加強燈籠的紅色
與藍色調，除了可突顯燈籠本身，也可
以消除一些色偏的問題。

■ 於 **色彩平衡** 調整圖層的 **內容** 面板，拖曳滑
桿設定 **紅色**：「+33」、**藍色**：「+15」、
核選 **保留明度**，除了可加強燈籠的色彩
外，也加深了周圍其他的藍色調。

03 加強色調對比

新增 **曲線** 調整圖層手動調整色調對比，
主要在加深影像中暗部的色調，完成後
會得到較立體的成像。

■ 於 **曲線** 調整圖層的 **內容** 面板，任意處先新
增一控點，然後拖曳設定 **輸入**：「52」、
輸出：「36」，再新增第二個控點拖曳設定
輸入：「196」、**輸入**：「223」。

04 自動調整亮度與對比

最後新增 **亮度/對比** 調整圖層，讓軟體
自動去計算出最佳的亮度與對比度，以
獲得最佳的成像，這樣就完成了這張影
像的調整。

■ 於 **亮度/對比** 調整圖層的 **內容** 面板選按 **自動**
鈕，由軟體去自動計算出最佳的設定值。

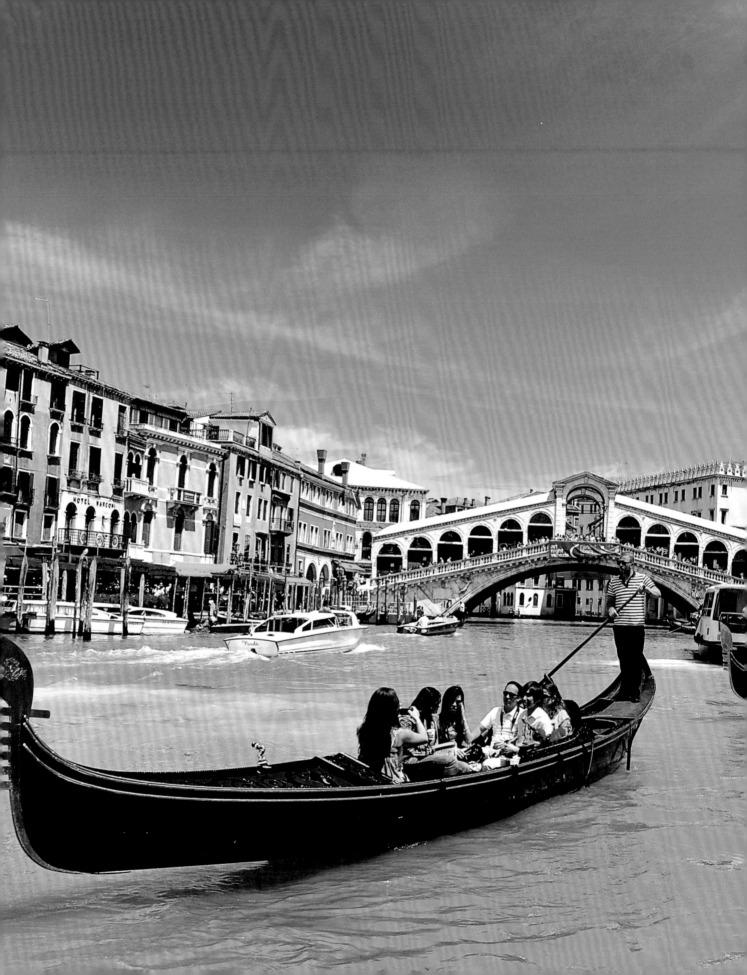

06

特效篇

想拍出移軸攝影的效果不一定要用昂貴的鏡頭才能
拍的出來，光靠攝影濾鏡收藏館就能輕鬆營造同樣
效果，另外還可以修復因廣角鏡頭所產生的扭曲或
變形的影像。

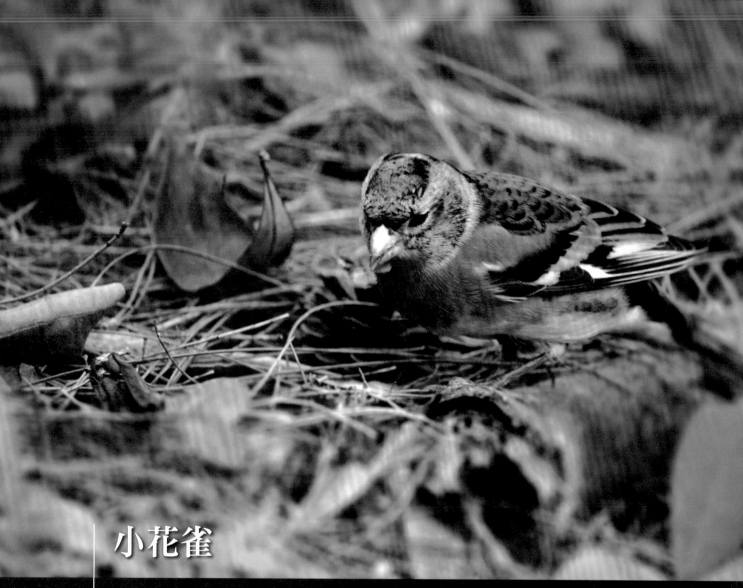

小花雀

野柳　攝影 / Clair Teng

一張相片中如果有景深效果，可以讓主體在整張相片裡特別的突出、明顯，但有時景深效果
是隨著拍攝距離、光圈大小...等因素變化，利用光圈模糊就可以隨自己的意思去改變景深，
做出令人滿意的效果。

機型：Panasonic GX1　　模式：快門優先 (A)　　白平衡：自動　　　　光圈：F5.6

鏡頭：100 - 300mm　　測光：圖樣測光　　　快門速度：1/200　　ISO：640

攝影美學

我們經常可以看到模特兒站在美景前方，拍出來的結果是只有模特兒的臉龐清楚，然後背景逐漸淡化掉以突顯主題人物，這就是「淺景深」。所謂「景深」就是相機對準焦距前後相對清楚的距離。

相反的，如果是風景照或團體照，就不能只有對焦點的前後清楚，否則前排人物影像清楚但後排的不清楚，這樣就不行了！觀光區廣角風景相片更需要任何範圍都清楚，才能展現風景之美來吸引遊客。

原始相片

所以就有所謂「大光圈淺景深」，表示放大光圈，景深就會小；或是「小光圈深景深」，表示縮小光圈，景深就會大，當然這只是個大原則！例如，淺景深與加大光圈、使用長鏡頭，以及對焦點與背景的距離要夠大，這些都有關聯。可愛的小花雀如果能有淺景深，亦即小花雀清楚，而前景背景都模糊，那就更能突顯主題了。特效處理主要就是增加作品的美感、強調出主題或採用特殊的處理方式，使作品的表現超乎一般傳統的攝影，看起來更吸睛，甚至更有藝術性。

快拍技巧

由於樹下光線較暗，在拍攝遠方樹林中的花雀時，雀鳥又會不停地動，因此 ISO 值可以設高一點，然後縮小光圈讓拍出來的景深不致於太淺，使小花雀更加明顯銳利。由於使用長焦段300mm 來拍攝這張相片，建議相機以快門優先為主要設定，因為快門若速度不夠快，很容易會因為手震而造成相片失焦或模糊。如果沒有特別的構圖，對焦點要對準眼睛的部分，因為眼睛有神才會讓整張圖有清晰的感覺。

除了觀察遠處樹林中的小花雀動態，也要在內心想像構圖畫面

快門優先情況下，可以先嘗試多拍幾張
抓出較佳的快門速度

如果拍攝的焦段越長，建議使用腳架輔助更能穩定拍攝

快修技巧

由於是使用長焦段拍攝，所以環境光略
微不足，先自動微調出較佳的色調後，
再運用光圈模糊來突顯花雀主體。

01 新增光圈模糊效果

新增 **光圈模糊** 來加強景深的效果，可以
讓主體周圍更加模糊，進而突顯影像中
的主體。

■ 選按 **濾鏡 \ 模糊 \ 光圈模糊** 開啟對話方塊。

■ 影像中會出現預設放置的光圈模糊圖釘，拖
　曳圓圈上的控點旋轉或縮放至合適大小，接
　著再拖曳模糊控點設定合適的淺景深距離，
　最後於 **模糊工具** 面板依影像調整出合適的
　光圈模糊 \ 模糊 數值。

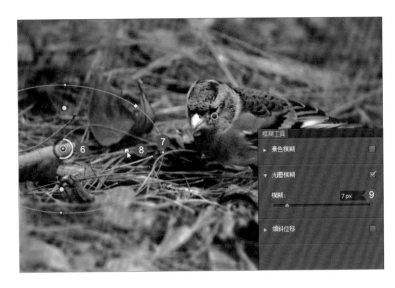

■ 在影像左側的樹葉也要新增一處清楚的地方，一樣於影像按一下滑鼠左鍵增加模糊圖釘，與前一個步驟相同，拖曳圓圈上的控點及圓圈內的模糊控點，設定合適的淺景深距離，最後同樣於 **模糊工具** 面板依影像調整出合適的 **光圈模糊 \ 模糊** 數值再按 Enter 鍵即完成。

02 加強色調對比

完成淺景深的效果後，色調對比還是不夠強烈，最後新增 🖼 **曲線** 調整圖層來為影像色調加分。

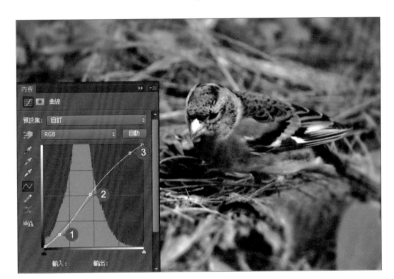

■ 於 **曲線** 調整圖層的 **內容** 面板任意處先新增第一個控點並設定 **輸入**：「38」、**輸出**：「30」，再新增第二個控點並設定 **輸入**：「119」、**輸出**：「131」，最後新增第三個控點並設定 **輸入**：「223」、**輸出**：「234」，經過這樣的調整後，影像色調就較為突顯。

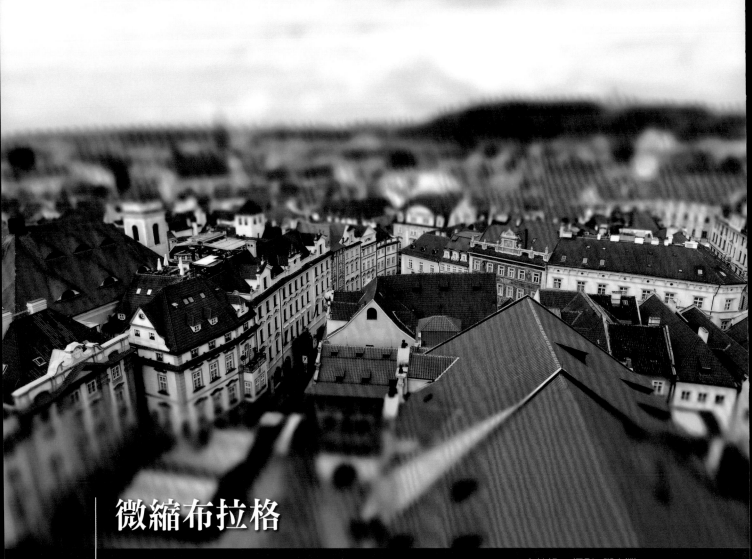

微縮布拉格

布拉格　攝影 / 鄧文淵

移軸攝影是利用移軸鏡頭特殊的對焦範圍及景深效果所產生，不過移軸鏡頭價格昂貴，並不是每個人都買的起，所以只要利用傾斜位移的功能，就可以輕鬆模擬這樣的微距相片作品。

機型：NIKON D4	模式：光圈優先 (A)	白平衡：自動	光圈：F10
鏡頭：14 - 24mm	測光：矩陣測光	快門速度：1/500	ISO：400

攝影美學

隨著相機功能的增強，還有各式方便的應用軟體持續發展，讓原本必須用很昂貴的相機來拍攝的功能，也可以很簡單地被做出來，例如這裡要說明的「移軸攝影」。

移軸攝影的目的是讓原本很清晰的照片，有了局部模糊，使影像主體在視覺上產生特殊的感覺，不但有景深，而且清晰與模糊的範圍可以是水平，可以是垂直，也可以是斜向的，在這個例子中則是屬於水平的。

為了突顯主題，好讓作品呈現不一樣的味道，藉此吸引大家的目光，所以一般移軸攝影都會採用俯拍來呈現效果，因為仰拍不容易看到背景。

只是隨著增強的攝影機和軟體功能，固然可以做出許多特效，問題是，如果本身沒有充實的美學概念，不懂得其中的美感，也只能依樣畫葫蘆，那才真的會是「美中不足」呢！攝影的道路千萬里，大家加油！

快拍技巧

大部分移軸攝影拍出來的傾角效果，都是為了呈現大場景的畫面，所以一般像是小品攝影或是已有景深效果的相片，不太適合用來製作此效果。

常見的拍攝手法是由高處往下拍，例如：拍攝城市裡大樓林立的感覺，或是街道中人車流動畫面，使用廣角鏡並設定相機為光圈優先模式，在大晴天時光圈可以縮小 F10 左右，讓相片拍出來的影像很清晰，挑選城市中較高的大樓站定位置後，即可按下快門拍攝。

從高樓由上往下拍，營造出的微縮效果會較佳

利用廣角鏡頭拍出更多的建築及遠景

快修技巧

先利用傾斜位移功能產生移軸攝影的微距效果，再運用圖層混合模式來加強微距拍攝後的色調高反差效果。

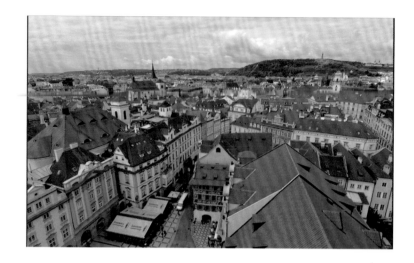

01 模擬移軸攝影效果

傾斜位移 可以輕鬆模擬出移軸攝影的微距效果，只要套用後利用模糊控點微調，即可完成這樣的特殊影像。

■ 選按 **濾鏡\模糊\傾斜位移** 開啟對話方塊。

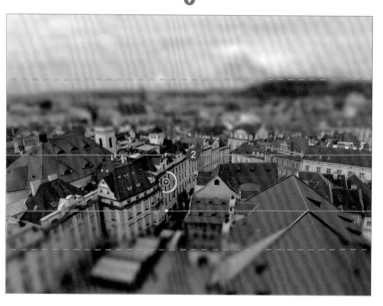

■ 影像中會出現預設放置的傾斜位移模糊圖釘，拖曳圓圈上的控點來旋轉或縮放至合適大小的位置，完成後再拖曳實線來設置銳利區域的範圍。

■ 接著拖曳上、下虛線來設置淡化及模糊區域，建議可以如圖將下方的淡化區域設置的比上方的淡化區域小，最後於 **模糊工具** 面板依影像設定出合適的 **傾斜位移 \ 模糊** 數值，再按 Enter 鍵即完成。

02 突顯影像的色調

移軸攝影所產生的微距景深效果，通常在色調上都較為鮮豔，所以接下來利用 **圖層混合模式** 來產生這樣一個色調。

■ 選按 **圖層 \ 新增 \ 拷貝的圖層** 複製一個新的圖層，接著再選按 **濾鏡 \ 模糊 \ 高斯模糊** 開啟對話方塊，依影像設定出合適的 **強度** 數值，再按 **確定** 鈕。

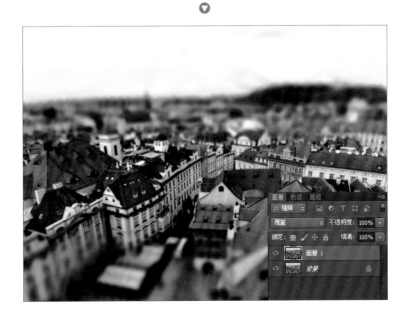

■ 於 **圖層** 面板設定 **圖層混合模式：覆蓋**，即可得到色調非常強烈的效果，這樣就完成了移軸攝影的模擬。

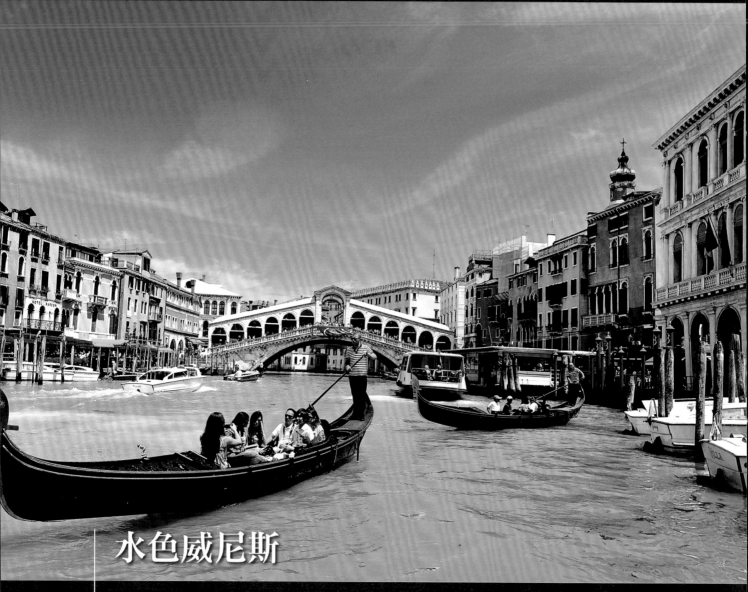

水色威尼斯

威尼斯　攝影 / 鄧文淵

景物在經過鏡頭拍攝後所產生的缺陷，例如變形、暈映或是色差問題，可以透過許多後製功能來進行修正，但其實使用「鏡頭校正」這個特殊濾鏡，調整變得更簡單也更正確。

機型：NIKON D700　　模式：光圈優先 (A)　　白平衡：自動　　　光圈：F8

鏡頭：28 - 300 mm　　測光：矩陣測光　　快門速度：1/320　　ISO：400

攝影美學

水都威尼斯的美，就是利用水道來串連整個城市，對於我們這些路上行走的旱鴨子而言，見到這種前所未有的景色，說有多美就有多美！

要表現水道的寬廣，必須用廣角鏡頭來拍攝，在搭乘較大的交通船時要慎選位置，或者上船後馬上找到視線良好的船頭或船尾，以便隨時獵取美景。

威尼斯的李奧納多橋連通二岸，是一座很著名的拱橋，此時搭船遊威尼斯，看到前方有一艘貢多拉 (鳳尾船) 駛

原始相片

過來，穿著條紋衣的船夫站在船尾控制船隻航向，後方還有一艘準備出發，天氣晴朗藍天白雲，岸邊直立的木柱是船隻停泊時的固定處，拍攝者以李奧納多拱橋為中心，拍下了這張色彩繽紛的威尼斯。由於我們搭乘的船隻位置較高，所以只能俯拍船上的遊客，這樣的照片就足以代表威尼斯，也是標準的明信片景點。

快拍技巧

在搭船時拍照要特別注意快門速度，因為在水面上行進時，船身會因為波浪的關係上下搖晃，所以何時按下快門拍攝也是重點之一。

出遊拍照時，通常會以光圈優先的設定為主，視天氣設定好 ISO 值後，就可以隨時按下快門捕捉美麗的畫面。

在搭船出發前，先觀察好坐在船的哪個位置可以取得最佳角度後，由於無法像平地走路般可以隨時停停拍拍，所以行進間要隨時注意週遭的美景，趁著船身較穩定的時候取好景、構好圖，按下快門！

以中央拱橋為對焦目標並擺放在畫面中央

趁前方渡船剛好出發，船夫位置剛好也在中央位置時，完成構圖及拍攝

快修技巧

由於鏡頭的缺陷導致相片四個角落出現暗角，加上廣角端的變形，所以要利用鏡頭校正一次修正這些問題。

01 啟用鏡頭校正

一般拍攝廣角大畫面時，大部分的建築物外觀都會有擴張或變形的現象，在開始修圖前可以使用 **鏡頭校正** 功能，修正一些扭曲的現象。

■ 選按 **濾鏡 \ 鏡頭校正** 開啟對話方塊。

■ 於對話方塊下方核選 **預視** 及 **顯示格點** 開啟這二項輔助功能。

02 修正鏡頭產生的瑕疵

開啟輔助功能後，接著運用 **自動校正** 標籤中的功能來修正影像中扭曲或變形的地方。

■ 繼續於對話方塊右側核選 **幾何扭曲、色差、暈映**，核選過程中可即時觀看修正後的變化，接著再核選 **自動縮放影像** 並設定 **邊緣：透明度**，按 **確定** 鈕回到工作區。

■ 完成後的影像，四個角落的暗角已消失了，兩旁的建築物透視感也更好了。

03 完成鏡頭校正

最後，新增 **曲線** 調整圖層來增加因為修正 **暈映** 而失去的一些明暗對比。

■ 於 **曲線** 調整圖層的 **內容** 面板設定 **預設集：中等對比**。

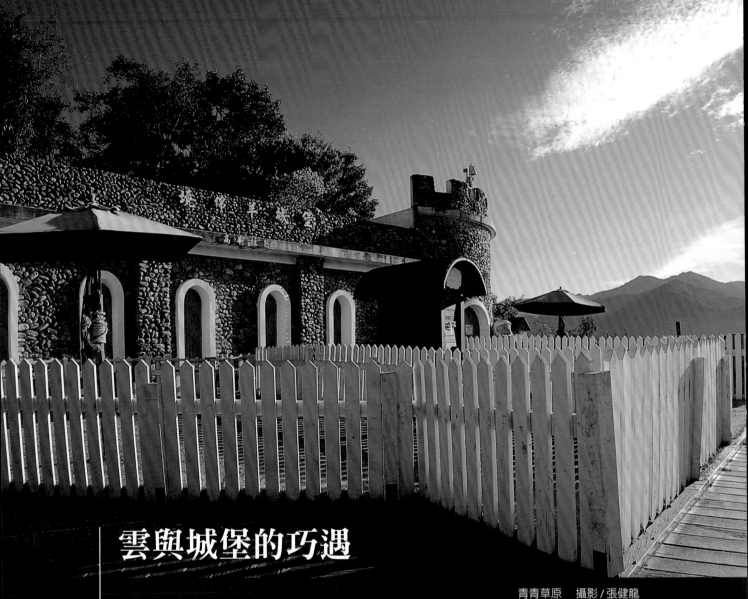

雲與城堡的巧遇

青青草原　攝影 / 張健龍

雖然廣角鏡頭或是魚眼鏡頭能拍出張力特別好的相片，可是有時往往會讓景物變得扭曲，尤其是魚眼鏡頭拍出來的更為嚴重，不過現在有了最適化廣角功能，可以輕鬆修正這樣的瑕疵！

機型：NIKON D200　　模式：光圈優先 (A)　　白平衡：自動　　　光圈：F8

鏡頭：10 - 20 mm　　測光：中央重點測光　　快門速度：1/200　　ISO：100

攝影美學

南投縣的清境農場配合觀光趨勢，也增添了一些新的景點，這是一座由整齊的白色欄杆所圍起來的綿羊城堡，石頭外牆的城堡與拱門搭配，別有一番風味，遠山含笑與白雲呼應著，好一幅世外桃源的景象啊！

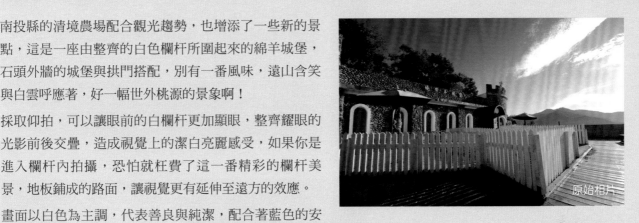

原始相片

採取仰拍，可以讓眼前的白欄杆更加顯眼，整齊耀眼的光影前後交疊，造成視覺上的潔白亮麗感受，如果你是進入欄杆內拍攝，恐怕就枉費了這一番精彩的欄杆美景，地板鋪成的路面，讓視覺更有延伸至遠方的效應。

畫面以白色為主調，代表善良與純潔，配合著藍色的安寧與平靜，藍與白的結合總是令人神清氣爽，再加上陪襯的樹木，綠色代表著和平，而城堡的褐色也是自然與永恆的象徵，拱門內的紅棕色使得畫面更加有活力。

一張看似簡單的人工與大自然色系的搭配作品，看來如此地和諧亮麗，其含意竟也是如此深遠呢～

快拍技巧

這張相片以前方欄杆的斜影為重點，和右上方的藍天相互對應。天空中的雲彩正好也補足了該區域的空缺，完美地平衡了整個畫面。

以欄杆為對焦及測光點，由於該位置較暗，所以可以設定增加 EV 值 +0.3，讓欄杆不致於過暗。相機設定光圈優先，想拍出藍一點的天空，也可將光圈縮小一點約 F8 左右，稍微仰角拍攝，剛好可以讓城堡邊角與白雲呈斜角狀態，有種直飛天際的延伸感。

將堡塔落在畫面中央，剛好與天空的雲呈斜對角

加 EV 值可以讓影子更明顯點

使用超廣角鏡頭來拍攝，可以讓相片看起來張力十足，也可以捕捉更多的畫面

快修技巧

使用超廣角鏡頭拍出來的影像，可以明顯看到城堡與欄杆處都已變得圓弧，接下來利用這些原本該屬於直線的部分，使用最適化廣角功能來修正這些問題。

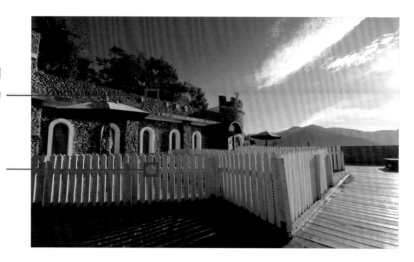

01 開啟最適化廣角功能

鏡頭校正 與 **最適化廣角** 功能，都是屬於專業濾鏡收藏館中的修正工具，尤其要修復超廣角或魚眼誇張的影像時，**最適化廣角** 是其中最好用的一個修復工具，接下來就來嘗試修復廣角過度的影像。

■ 選按 **濾鏡 \ 最適化廣角** 開啟對話方塊。

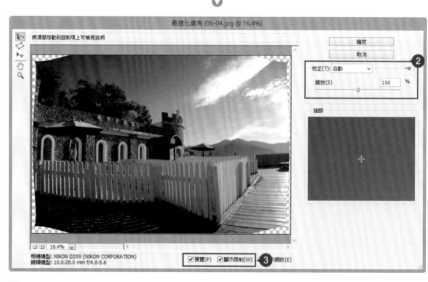

■ 由於影像是使用超廣角鏡頭拍攝，所以於右側項目中先設定 **校正：自動、縮放：「100%」**，並核選 **預覽** 與 **顯示限制** 項目(預設是核選狀態)。

02 拉直變形的影像

在 **最適化廣角** 對話方塊中，使用左側工具列中的 ↖ **限制工具**，可以輕鬆修復原本屬於直線的彎曲影像。

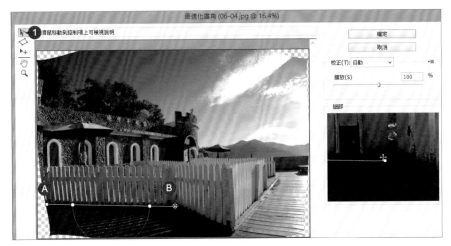

■ 選按左側工具列 ↖ **限制工具** 鈕，於影像區 **A** 處按一下滑鼠左鍵設定第一個控點，接著於 **B** 處設置第二個控點，完成後即會自動將此區段彎曲的影像拉直。

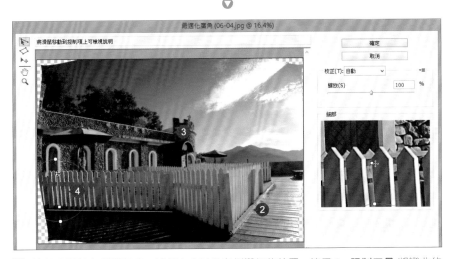

■ 接著分別於右側欄杆底、城堡上方以及左側欄杆的位置，使用 ↖ **限制工具** 將彎曲的部分拉直。

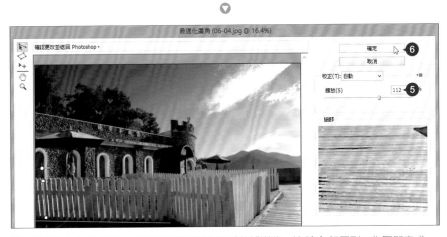

■ 最後拖曳 **縮放** 滑桿，直到影像邊緣透明區域都補滿後，按 **確定** 鈕回到工作區即完成。

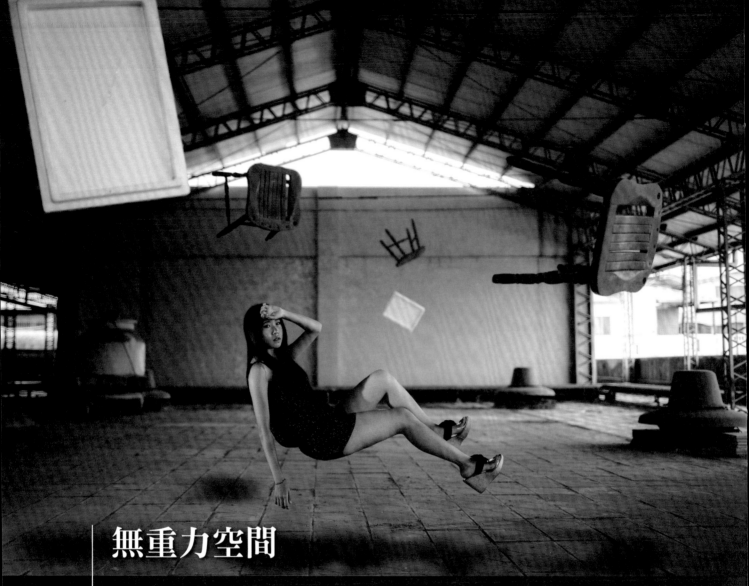

無重力空間

埔里市場大樓　攝影 / Muska Hung

飄浮女孩掀起攝影圈裡的一個新話題，漸漸的開始有了一些空中定格般的拍攝作品，有些看似不可能的畫面往往讓許多人驚豔不已，其實那些看似不可能的成品大部分還是需要靠簡單的疊圖技巧來完成，接下來就來嘗試這樣的一個拍攝手法。

機型：Canon 5D Mark II　模式：手動模式 (M)　白平衡：自動　　　光圈：F1.6　　腳架：有

鏡頭：35 mm　　　測光：評估測光　　　快門速度：1/200　　ISO：125

攝影美學

2011 年東京的飄浮美少女相片出現在網路上，一貼出馬上「轟動萬教驚動武林」。雖然說這一系列的作品在拍攝的難度上並不高，而且自從影像處理軟體問世以來，類似這樣漂浮的特技也很多，而且更為繁雜。但因為這位日本女生長得相當清純，而且她的垂降跳法及放鬆的表情的確是一股清流，擺脫了以往高技術複雜的合成。看著她無重力飄浮在半空中的樣子，有如欣賞宮崎駿的卡通片「龍貓」那般純真的心靈又再度浮上心頭，自然心神也就放鬆許多了。

原始相片

「飄浮」也是「漂浮」，是一種懸浮之美，本意是指在液體表面或空中的浮動，例如葉子飄浮在水面上、汽球漂浮在半空中，但現在人們也可以享受太空人般無重力式的飄浮感了，像舞者凌空一躍、劍客縱身一躍…，這些美妙輕盈的視覺體驗，都能使我們的心靈放鬆。攝影的美感體驗形式真可說是非常多元啊！

快拍技巧

拍攝這樣的作品時，因為要拍出相同的背景與光源，首先腳架及快門線是必要的。接著先在現場試拍幾次取得最佳的光圈及快門速度後，相機就必須設定為手動模式。

然後準備道具請助手開始拋、丟，由相機觀景窗取得位置與構圖後，就可以請模特兒擺好位置並拍攝幾張，再開始拍攝物品，同一物品可以盡量多拍幾次，再從中挑選最佳位置的相片。

在拍攝期間完全不能動到相機的位置，因為只要一碰觸到，那麼接下來拍的景就無法與之前拍的景完全符合了。

設置相同的場景是最重要的環節之一，萬一場景或光線都不同時，在疊圖後會因為落差太大而不一致。

利用助手的幫忙完成物品拋擲的動作

將模特兒主角設置在畫面中央

快修技巧

以相同條件拍攝完成的影像,一開始先不對色調調整,待完成每項物件的合成後,再開始針對每項物品的明暗度做調整,最後再完成整體的作品。

除了背景外,一共拍攝了六張影像,而每一張再利用遮色片擷取需要的部分,完成後即可得到特殊的拍攝效果。

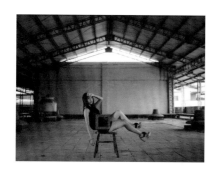
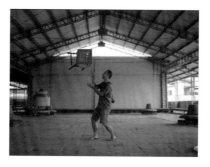

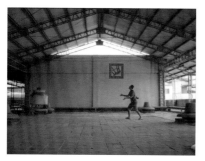

01 將影像精準疊圖

請先開啟原始檔 <06-05-01.jpg> 及 <06-05-02.jpg>,於 <06-05-02.jpg> 檔案中選按 **選取 \ 全部** 產生選取範圍,再選按 **編輯 \ 拷貝** 後,切換回 <06-05-01.jpg> 檔案中選按 **編輯 \ 貼上**,將影像複製在新的圖層中。依此步驟完成其他 <06-05-03.jpg>~<06-05-07.jpg> 的影像複製,即可精準將所有影像重疊在一起。

■ 將所有影像複製並重疊於圖層當中,簡單為圖層命名,接著除了開啟 **背景** 圖層的可見度,其他圖層均先關閉。

02 營造飄浮的效果

完成疊圖後，按一下 **模特兒** 圖層左側的
眼睛開啟可見度，接著開始擦去不必要
的區域只露出 **背景** 圖層的地方，就可以
馬上營造出懸空的效果。

■ 於 **工具** 面板選按 **橡皮擦工具** 鈕，選擇合適的筆刷 **尺寸** 及 **硬度** 後，
開始在工作區擦去椅子的部分。(椅子的影子也必須擦除)

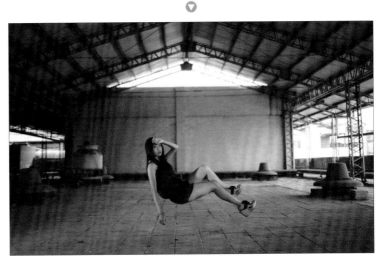

■ 完成擦除後，簡單的飄浮效果就完成了。

03 利用遮色片剪裁影像

完成飄浮效果後，接著利用其他拍攝好
的道具來營造有趣的「無重力狀態」影
像，讓主題既好玩又新奇。首先選按 □
鍵進入 **以快速遮色片模式編輯** 狀態，利
用遮色片功能即可達成這樣的效果。

■ 按一下 **物品01** 圖層左側的眼睛開啟可見度並選按 **物品01** 圖層，於 **工具**
面板選按 **筆刷工具** 鈕，開始繪製欲留下來的椅子區域。

■ 適時的改變筆刷尺寸或硬度，將椅子區域繪製完成後，選按 **影像 \ 調整 \ 負片效果** 反轉紅色的遮色片區域。

■ 按 ▣ 鍵 **以標準模式編輯** 回到一般編輯狀態，於 **圖層** 面板選按 ▣ **增加 向量圖遮色片** 鈕，即可將除了椅子之外的影像區剪裁隱藏。

■ 於 **物品01** 圖層前按一下縮圖回到工作區，選按 **影像 \ 調整 \ 曲線** 開啟對話方塊，設定 **預設集：中等對比** 再按 **確定** 鈕，可以加強一些椅子的明暗對比，讓它更融入場景之中。

04 完成所有物件飄浮效果

完成第一件物品的飄浮後,接下來使用相同的方式一一完成其他飄浮物品的遮色片剪裁動作,**曲線** 功能調整請視物品位置的明暗度適時改變強弱。

■ 選取 **物品02** 圖層,完成遮色片剪裁後,在 **曲線** 對話方塊時設定 **預設集:線性對比**。

■ 選取 **物品03** 圖層,因為光線明暗對比差不多,所以只要完成遮色片剪裁即可。

■ 選取 **物品04** 圖層,先完成遮色片剪裁動作,再於 **曲線** 對話方塊時設定 **預設集:增加對比**。

■ 選取 **物品05** 圖層，也只要先完成遮色片剪裁動作即可，不需調整明暗對比，到這裡已經完成全部物件的飄浮效果了。

05 幫物件添加陰影

最後，幫所有飄浮物件添加地面上的陰影，可以讓影像看起更加自然，才不會有一種畫面不協調的感覺。首先選按 **圖層 \ 新增 \ 圖層** 於 **模特兒** 圖層上方新增一個新的空白圖層，在新圖層中產生選取範圍與填滿黑色後，就可以簡單做出陰影的效果。

■ 於 **模特兒** 圖層中，先使用 **快速選取工具** 將欲產生陰影的主題選取起來，接著再將工作區切換為 **圖層 1** 圖層。

■ 選按 **編輯 \ 填滿** 將選取範圍填滿黑色後，選按 **編輯 \ 變形 \ 扭曲**，利用變形控點將人物剪影變形並擺放至合適的位置，按 Enter 鍵完成。

■ 選按 濾鏡 \ 模糊 \ 高斯模糊，設定 強度：「10」 先將影子模糊化，接著於 圖層 面板設定 圖層混合模式：色彩增值、不透明度：「55%」，這樣就完成了陰影的製作。

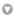

■ 依序完成幾個離鏡頭較近位置的物件陰影製作，將陰影圖層新增在該物件圖層上方，在變形移動時也盡量避免重疊或蓋住主體，可依光源位置適時的改變 不透明度 數值，使之看起來更為自然即可。

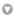

06 細節修飾與調整

完成了所有製作後，最後可以針對一些細節微調，像是主體陰影的地方，使用 **筆刷工具** 再塗抹的更加自然些，另外裁切或是調整明暗對比...等調整動作。

■ 使用 ✎ 筆刷工具 將主體陰影塗抹的更為自然，再使用 ⬚ 裁切工具 中的 ▦ 拉直 功能裁正影像，最後在 圖層 面板最上方設置 ☑ 曲線 調整圖層並設定 預設集：中等對比 即可完成作品的設計。

不平凡的攝影視角--快拍、快修的必學秘技

作　　者：文淵閣工作室 編著　鄧文淵 總監製
企劃編輯：林慧玲
文字編輯：江雅鈴
設計裝幀：張寶莉
發 行 人：廖文良

發 行 所：碁峰資訊股份有限公司
地　　址：台北市南港區三重路 66 號 7 樓之 6
電　　話：(02)2788-2408
傳　　真：(02)2788-1031
網　　站：www.gotop.com.tw
書　　號：ACV031500
版　　次：2014 年 03 月初版
建議售價：NT$480

國家圖書館出版品預行編目資料

不平凡的攝影視角：快拍、快修的必學秘技 / 文淵閣工作室編著.
　-- 初版. -- 臺北市：碁峰資訊, 2014.03
　　面；　　公分
　ISBN 978-986-347-058-8 (平裝)
　1.攝影技術　2.數位攝影　3.數位影像處理
953　　　　　　　　　　　　　　　　　103000588

讀者服務

● 感謝您購買碁峰圖書，如果您對本書的內容或表達上有不清楚的地方或其他建議，請至碁峰網站：「聯絡我們」\「圖書問題」留下您所購買之書籍及問題。(請註明購買書籍之書號及書名，以及問題頁數，以便能儘快為您處理)
http://www.gotop.com.tw

● 售後服務僅限書籍本身內容，若是軟、硬體問題，請您直接與軟體廠商聯絡。

● 若於購買書籍後發現有破損、缺頁、裝訂錯誤之問題，請直接將書寄回更換，並註明您的姓名、連絡電話及地址，將有專人與您連絡補寄商品。

● 歡迎至碁峰購物網
http://shopping.gotop.com.tw
選購所需產品。

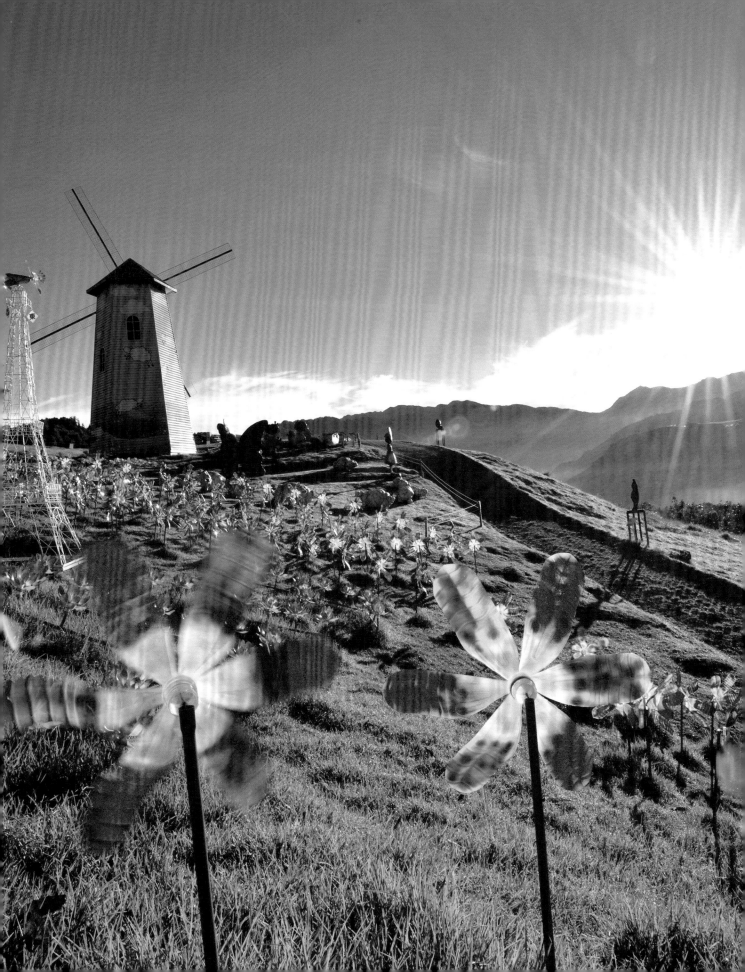

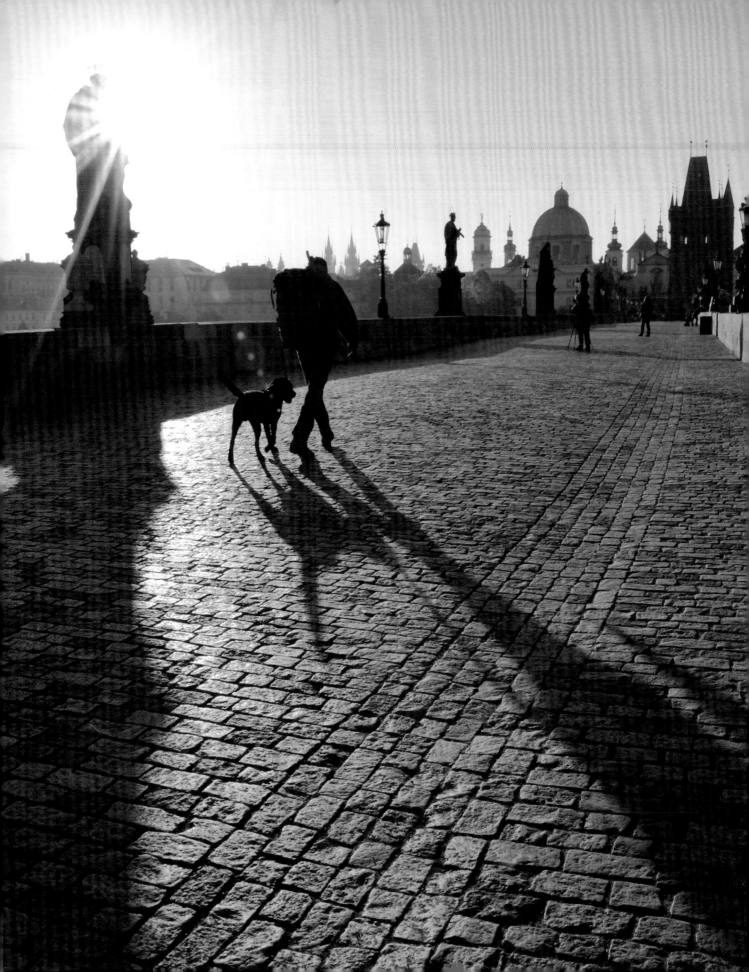